Andersen

이 책을 조부모님께 바칩니다.
그리고 책을 완성할 때까지 지치지 않고 검토와 조언을 해주었던,
관대하고 참을성 있는 지인들에게 감사합니다.

LES OMBRES DE MONSIEUR ANDERSEN (Nathalie Ferlut)

© Casterman 2016 All rights reserved.

Korean translation © Green Knowledge Publishing Co., 2018

Arranged through Icarias Agency, Seoul

나탈리 페를뤼 글·그림 / 맹슬기 옮김

안데르센
동화 속으로 들어간 시인

푸른
지식

동화 속으로 들어간 시인

여러분은 사물에도 영혼이
있다고 믿나요?
그들에게도 당신을 볼 수 있는 눈과
당신에게 미소 지을 수 있는
입이 있을까요?

어떻게
생각하세요?

저는 세상의 모든 사물이
재잘거리는 소리를 들을 수 있는
한 남자를 안답니다.

그 남자는 북쪽 나라에서 태어난 시인이에요.
자신이 살던 나라를 넘어 수많은 곳에서 큰 명성을 얻었어요.
여행을 많이 했고, 화가나 배우와 같은
유럽의 모든 예술가를 만났어요.

시인은 북쪽 나라의 보물이 되었어요.
그런데 말이죠…

시인에게 명성을 떨치게 해준 것은 시도, 소설도 아니었어요.
바로 동화였답니다!

시인의 동화는
아이들만을 위한 이야기가
아니었어요.

* 이 책에는 종종 동화 속 캐릭터가 등장한다. 절름발이 병정, 꿈의 요정, 얼음 여왕… 이들은 모두 안데르센이 창조한 창작동화 속 캐릭터들로서, 안데르센이 걸어간 삶의 행로와 내면의
갈등을 은유하는 중요한 장치다. 이 책의 저자 나탈리 페를뤼는 장면 곳곳에 의도적으로 이들을 등장시켜 '동화 속으로 들어간 시인 안데르센'의 삶과 예술 이야기를 독특하게 그려냈다.
* 다리 하나가 없는 이 장난감 병정은 1838년에 안데르센이 발표한 『절름발이 병정』 속 캐릭터다.

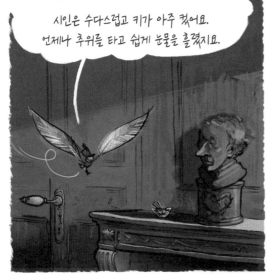

시인은 수다스럽고 키가 아주 컸어요. 언제나 추위를 타고 쉽게 눈물을 흘렸지요.

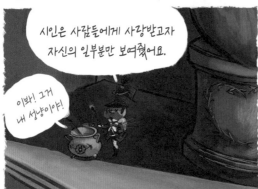

시인은 사람들에게 사랑받고자 자신의 일부분만 보여줬어요.

이봐! 그거 내 성냥이야!

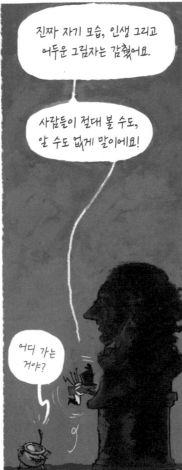

진짜 자기 모습, 인생 그리고 어두운 그림자는 감췄어요.

사람들이 절대 볼 수도, 알 수도 없게 말이에요!

어디 가는 거야?

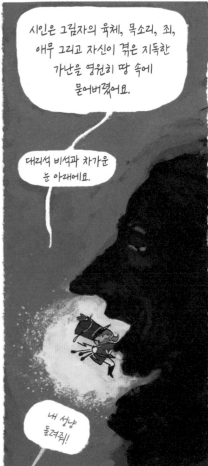

시인은 그림자의 육체, 목소리, 죄, 애무 그리고 자신이 겪은 지독한 가난을 영원히 땅 속에 묻어버렸어요.

대리석 비석과 차가운 눈 아래에요.

내 성냥 돌려줘!

시인은 말했어요. "삶이 끝났을 때야 나는 잠이 들 것이다."

하지만 시인의 그림자들은 세상에 모습을 드러내고 싶어 했어요! 시인이 남긴 일기장 속에서 그들은 여전히 살아 있었어요!

그들은 빛을 향해 나아가고 싶었어요!

그리고 시인의 진짜 모습을 이야기하고 싶었어요!

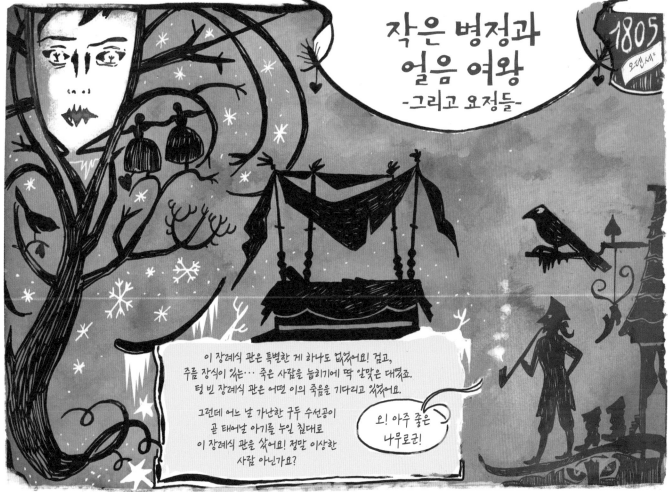

* Odense, 덴마크 남부의 항구도시.
* 안데르센의 삶을 늘 주시하며 때론 조언을 하고 때론 경고를 하는 얼음 여왕은 1844년에 발표된 『눈의 여왕』 속 캐릭터다.

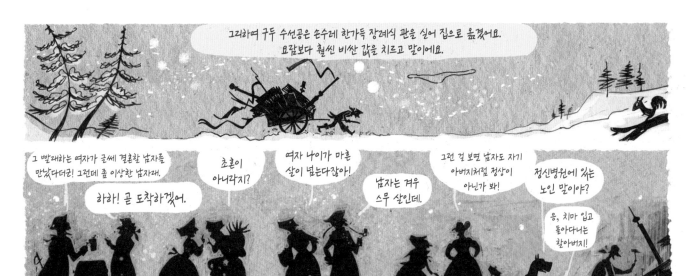

그리하여 구두 수선공은 손수레 한가득 장례식 관을 실어 집으로 옮겼어요.
요깟보다 훨씬 비싼 값을 치르고 말이에요.

그 빨래하는 여자가 글쎄 결혼할 남자를
만났다더군! 그런데 좀 이상한 남자래.

하하! 곧 도착하겠어.

초혼이
아니라지?

여자 나이가 마흔
살이 넘는다잖아!

남자는 겨우
스무 살인데.

그런 걸 보면 남자도 자기
아버지처럼 정상이
아닌가 봐!

정신병원에 있는
노인 말이야?

응, 치마 입고
돌아다니는
할아버지!

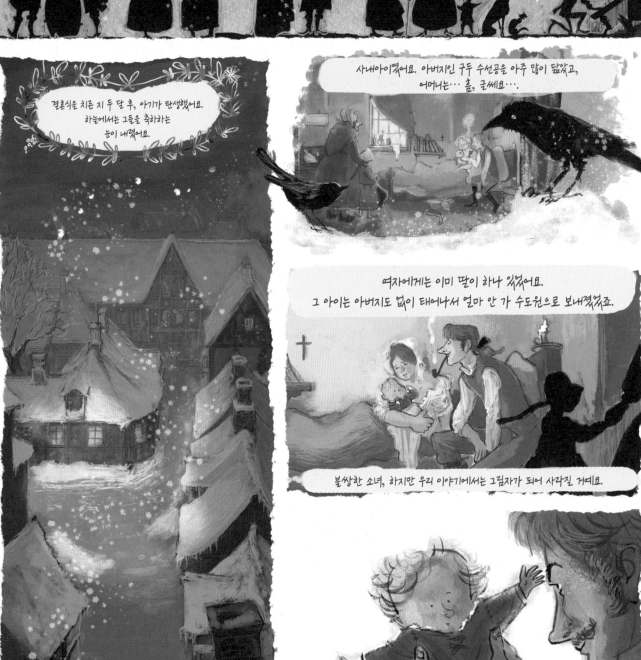

결혼식을 치른 지 두 달 후, 아기가 탄생했어요.
하늘에서는 그들을 축하하는
눈이 내렸어요.

사내아이였어요. 아버지인 구두 수선공을 아주 많이 닮았고,
어머니는… 흠, 글쎄요….

여자에게는 이미 딸이 하나 있었어요.
그 아이는 아버지도 없이 태어나서 얼마 안 가 수도원으로 보내졌어요.

불쌍한 소녀, 하지만 우리 이야기에서는 그림자가 되어 사라질 거예요.

구두 수선공의 마음속에는 시인이 살고 있었어요.
그에게는 세상을 아이의 순수한 눈으로 바라보는 특별한 능력이 있었어요···

아들아, 세상의 모든 것들이
인생의 훌륭한 선생님이란다.

물론 책도 있지만,
저 물레방앗간 풍차도 가르침을 주지!

그럼 아빠, 풀들도 우리에게
이야기를 들려주나요?

그럼!

꽃들도요?
나무들도요?

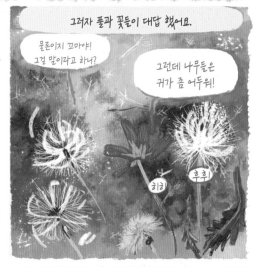

그러자 풀과 꽃들이 대답 했어요.

물론이지 꼬마야!
그걸 말이라고 하니?

그런데 나무들은
귀가 좀 어두워!

히히

흐흐

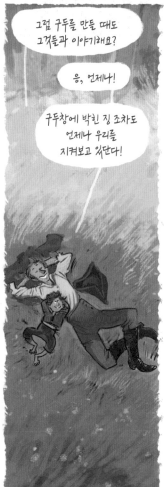

그럼 구두를 만들 때도
그것들과 이야기해요?

응, 언제나!

구두창에 박힌 징 조차도
언제나 우리를
지켜보고 있단다!

하지만 구두 수선공의
아내는 달랐어요.

어리석은 사람들이여! 오직
신만이 우리를 지켜보고
심판하실 수 있습니다.
그 외에는 모두 신성하지
못한 것입니다!

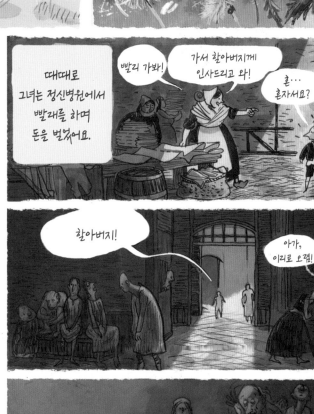

때때로
그녀는 정신병원에서
빨래를 하며
돈을 벌었어요.

빨리 가봐!

가서 할아버지께
인사드리고 와!

혼···
혼자서요?

할아버지!

아가,
이리로 오렴!

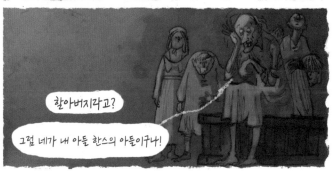

할아버지라고?

그럼 네가 내 아들 한스의 아들이구나!

9

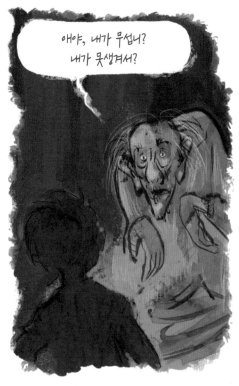

애야, 내가 무섭니?
내가 못생겨서?

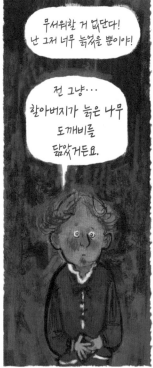

무서워할 거 없단다!
난 그저 너무 늙었을 뿐이야!

전 그냥···
할아버지가 늙은 나무
도깨비를
닮았거든요.

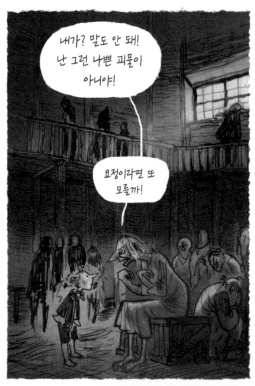

내가? 말도 안 돼!
난 그런 나쁜 괴물이
아니야!

요정이라면 또
모를까!

애야, 난 못된 괴물들을 쫓아내는 방법을 안단다!
이렇게 후 한 번 입김을 불면 모두 도망가지!

이건 요정만 아는 비밀이야!

당신 그렇게 구두에 망치질해서
우리 식구가 먹고살 수 있을 거 같아?
게다가 일하는 대신 맨날 책만 읽고,
머릿속엔 시 같은 것만 잔뜩 있잖아!

어리석은 여자 같으니!
당신은 돈밖에 모르지!

정말
지긋지긋해!

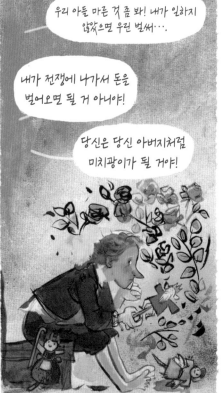

우리 아들 마른 것 좀 봐! 내가 일하지
않았으면 우린 벌써···

내가 전쟁에 나가서 돈은
벌어오면 될 거 아니야!

당신은 당신 아버지처럼
미치광이가 될 거야!

믿지 않는군! 벌써 서약하고 왔어!
이번 일요에 미사 끝나고 바로
전쟁터로 떠날 거야!

뭐라고? 군인?

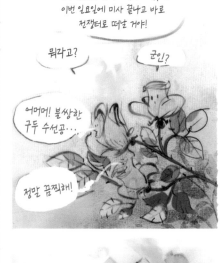

어머머! 불쌍한
구두 수선공···

정말 끔찍해!

전쟁터가 얼마나
위험한 곳인데!

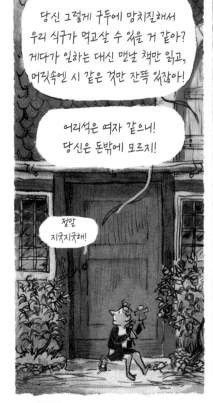

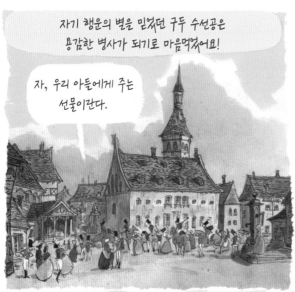

자기 행운의 별을 믿었던 구두 수선공은 용감한 병사가 되기로 마음먹었어요!

자, 우리 아들에게 주는 선물이란다.

내가 돌아올 때까지 잘 간직하렴. 낡은 나막신을 깎아 만든 병사란다.

아들아, 슬퍼하지 말렴. 돈을 아주 많이 벌어서 꼭 돌아오마!

그땐 이곳을 떠나자! 세계 여행을 떠나자구나 아빠가 약속할게!

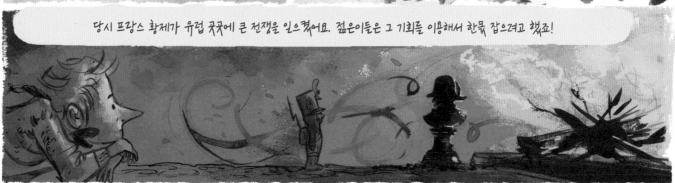

당시 프랑스 황제가 유럽 곳곳에 큰 전쟁을 일으켰어요. 젊은이들은 그 기회를 이용해서 한몫 잡으려고 했죠!

젊은이는 원래 그렇답니다!

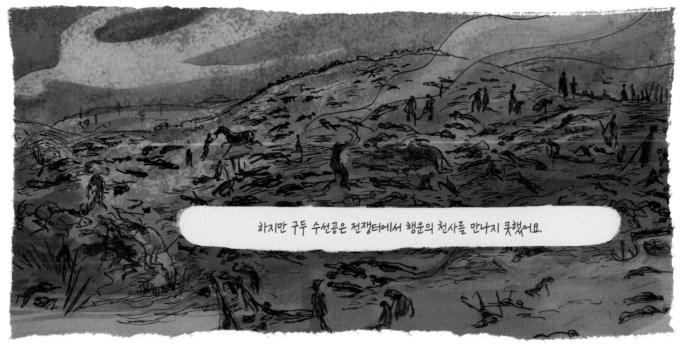

하지만 구두 수선공은 전쟁터에서 행운의 천사를 만나지 못했어요.

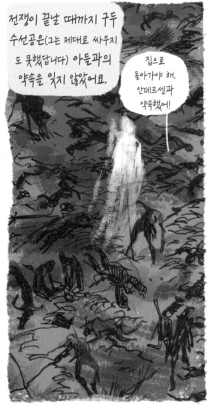

전쟁이 끝날 때까지 구두 수선공은(그는 제대로 싸우지도 못했답니다) 아들과의 약속을 잊지 않았어요.

집으로 돌아가야 해. 안데르센과 약속했어!

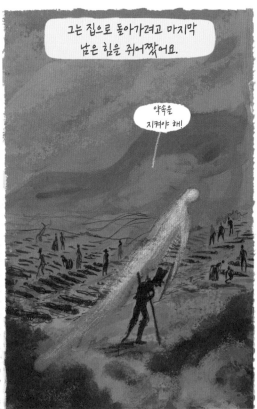

그는 집으로 돌아가려고 마지막 남은 힘을 쥐어짰어요.

약속을 지켜야 해!

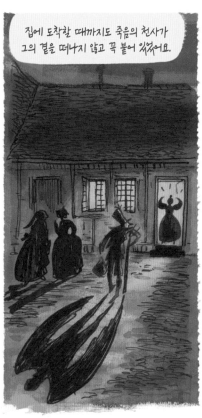

집에 도착할 때까지도 죽음의 천사가 그의 곁을 떠나지 않고 꼭 붙어 있었어요.

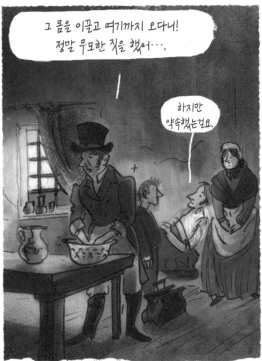

그 몸을 이끌고 여기까지 오다니! 정말 무모한 짓을 했어…

하지만 약속했는걸요.

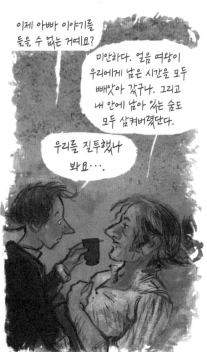

이제 아빠 이야기를 들을 수 없는 거예요?

미안하다. 얼음 여왕이 우리에게 남은 시간을 모두 빼앗아 갔구나. 그리고 내 안에 남아 있는 숨도 모두 삼켜버렸단다.

우리를 질투했나 봐요…

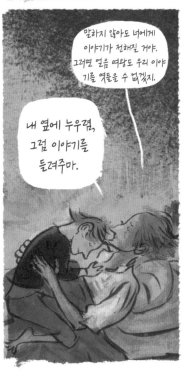

말하지 않아도 너에게 이야기가 전해질 거야. 그러면 얼음 여왕도 우리 이야기를 옅보를 수 없겠지.

내 옆에 누우렴, 그럼 이야기를 들려주마.

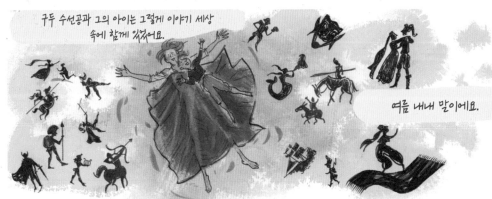

구두 수선공과 그의 아이는 그렇게 이야기 세상 속에 함께 있었어요.

여름 내내 말이에요.

빨래하는 여자는 신에게 기도를 드렸어요.

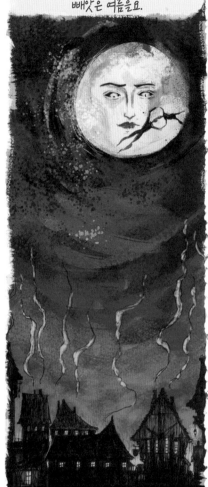

그렇게 아버지와 아들은 그들의 마지막
여름을 보냈어요. 질투하는 얼음 여왕에게서
빼앗은 여름을요.

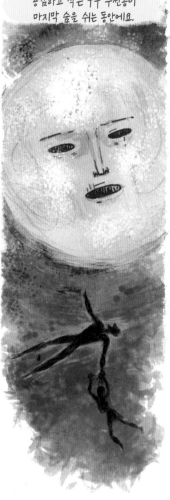

얼음 여왕은 조금 기다려주었어요.
용감하고 작은 구두 수선공이
마지막 숨을 쉬는 동안에요.

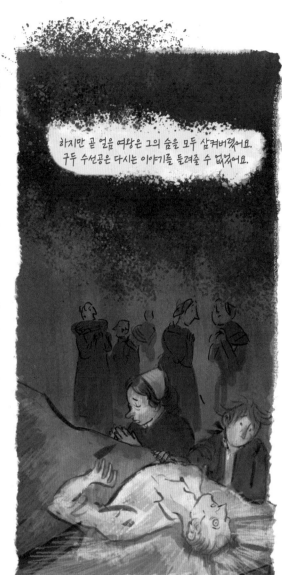

하지만 곧 얼음 여왕은 그의 숨을 모두 삼켜버렸어요.
구두 수선공은 다시는 이야기를 들려줄 수 없었어요.

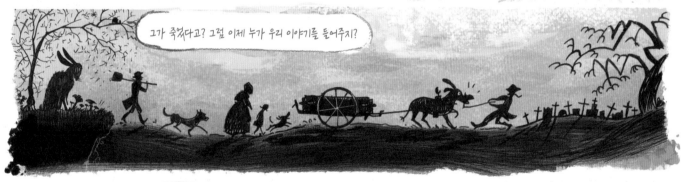

그가 죽었다고? 그럼 이제 누가 우리 이야기를 들어주지?

저 소년은 우리 말을 알아듣기에
아직 너무 어려.
이제 시무해서 버썬담.

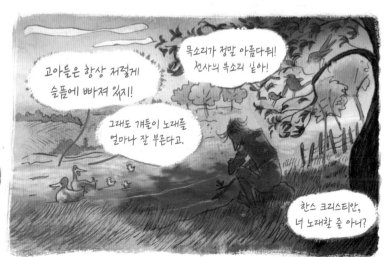

고아들은 항상 저렇게
슬픔에 빠져 있지!

그래도 걔들이 노래를
얼마나 잘 부른다고.

목소리가 정말 아름다워!
천사의 목소리 같아!

한스 크리스티안,
너 노래할 줄 아니?

노래! 노래는 안데르센이 잘할 수 있는 유일한 것이었어요! 목소리가 얼마나 예뻤는지 몰라요! 그리하여 아이는 예술을 사랑하는 부자들의 집을 방문했어요. 아름다운 목소리로 그들의 마음을 훔쳤어요.

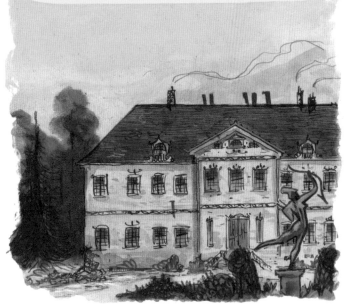

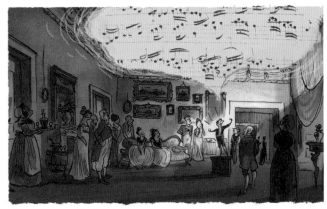

자, 이 금화 한 닢을 주마. 그리고 부엌에 가면 네게 주려고 챙겨놓은 옷이 있으니 가져가도록 해!

감사합니다, 나리.

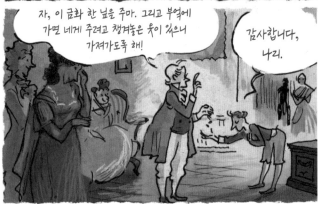

과부가 된 구두 수선공의 아내에게 남들과 다른 아들은 이만저만한 걱정이 아니었어요….

점쟁이 아주머니, 우리 한스 크리스티안이 부자가 될 수 있을까요?

아주 유명한 인물이 되겠어. 미래에 왕자, 예술가, 여행이 보여! 왕이 직접 메달을 줄 거야!

그런데 부자라…, 그건 잘 모르겠어.

엄마가 이제 노래하지 말래요. 계속 노래하면 정신 나간 가난뱅이가 될 거래요.

아빠처럼요.

그러니깐 나처럼 말이냐!

음… 네, 아마도요.

그런데 할아버지는 아빠보다도 더 심해요. 일도 안 하시잖아요.

흐흐!

그리고 항상 이상한 이야기만 하시고….

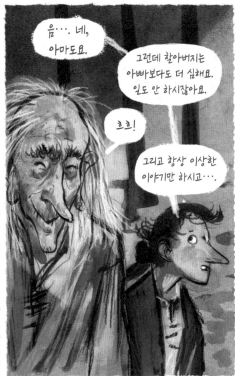

이상한 이야기? 내가 한 요정 이야기가 그럼 가짜란 말이냐! 내가 직접 요정을 봤다는데 왜 내 말을 안 믿는 거야!

게다가 그렇게 여자처럼 옷을 입으시니까 사람들이 보고 웃는 거예요.

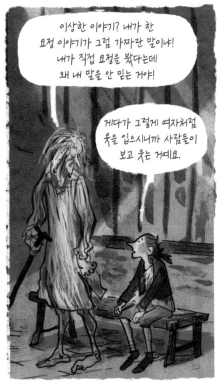

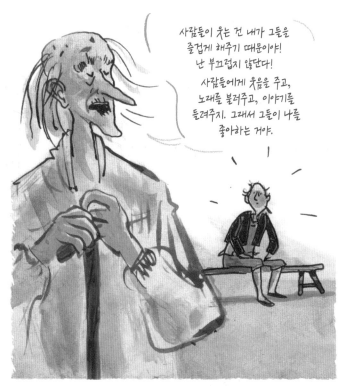

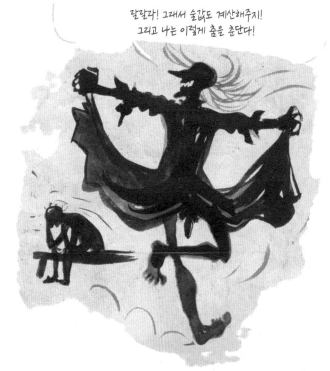

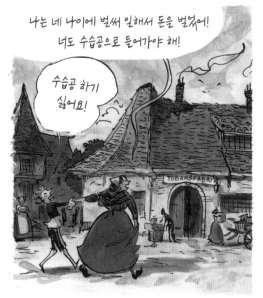

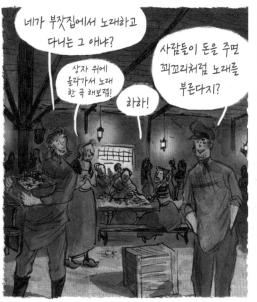

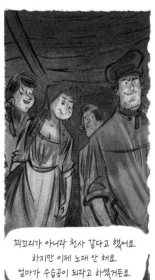

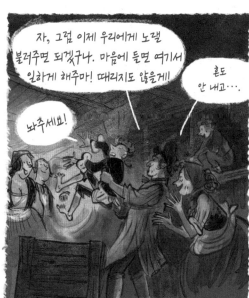

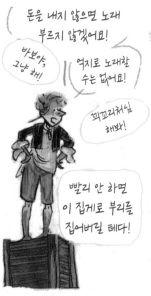

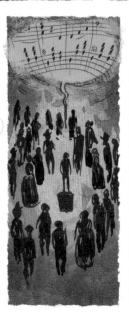

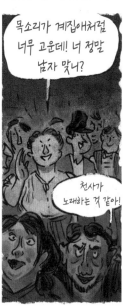

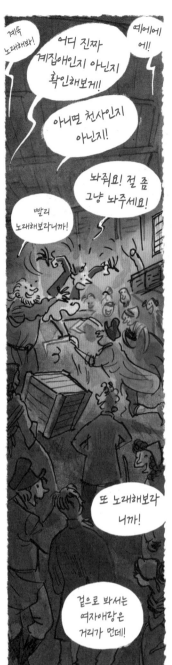

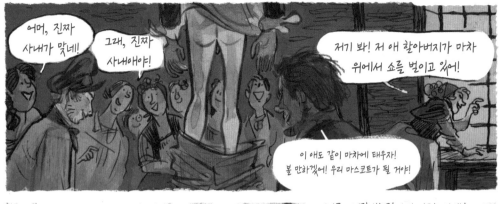

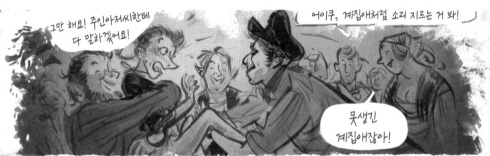

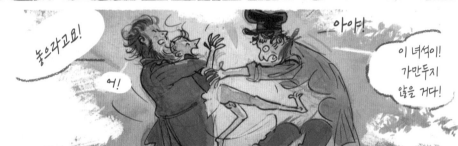

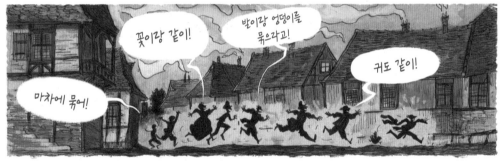

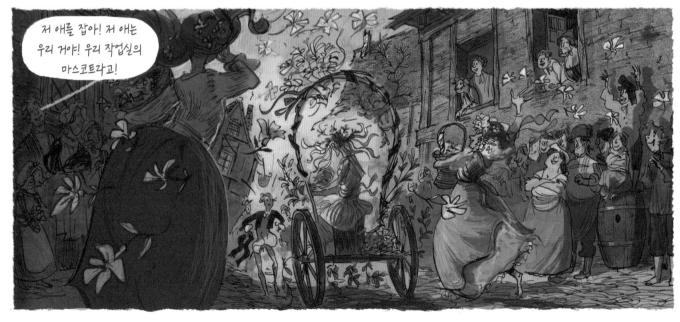

헤헤! 우리 손자잖아!

애야! 봤지? 사람들이 얼마나 날 좋아하는지! 요정은 사람을 무섭게 하지 않거든!

이리 오렴! 나랑 마차에 같이 타자!

저기 있다! 빨리 잡아!

엄마!

마을 밖으로 나가고 있어!

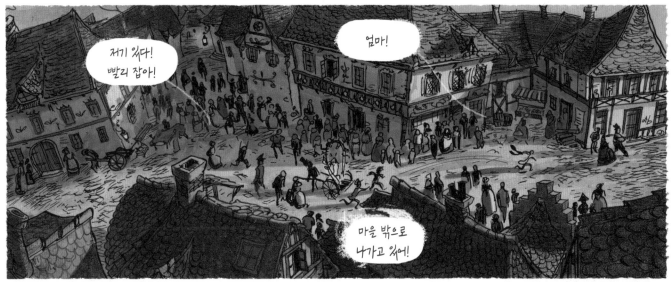

어휴! 저 녀석 엄청 빠르네!

먼저 잡는 사람이 갖기로 하자!

하하!

난 미치지 않았어! 난 남자야! 난 미치지 않았어!

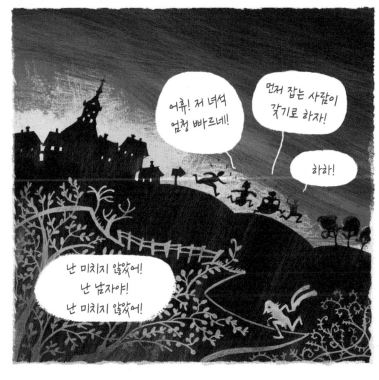

난 미치지 않았어!

이 말을 계속 외치면서 소년은 멀리 숲속으로 도망쳤어요.

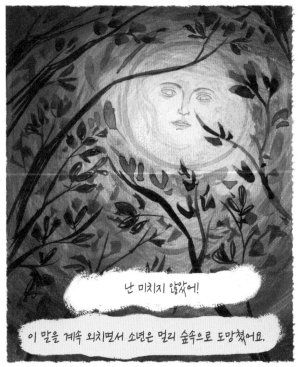

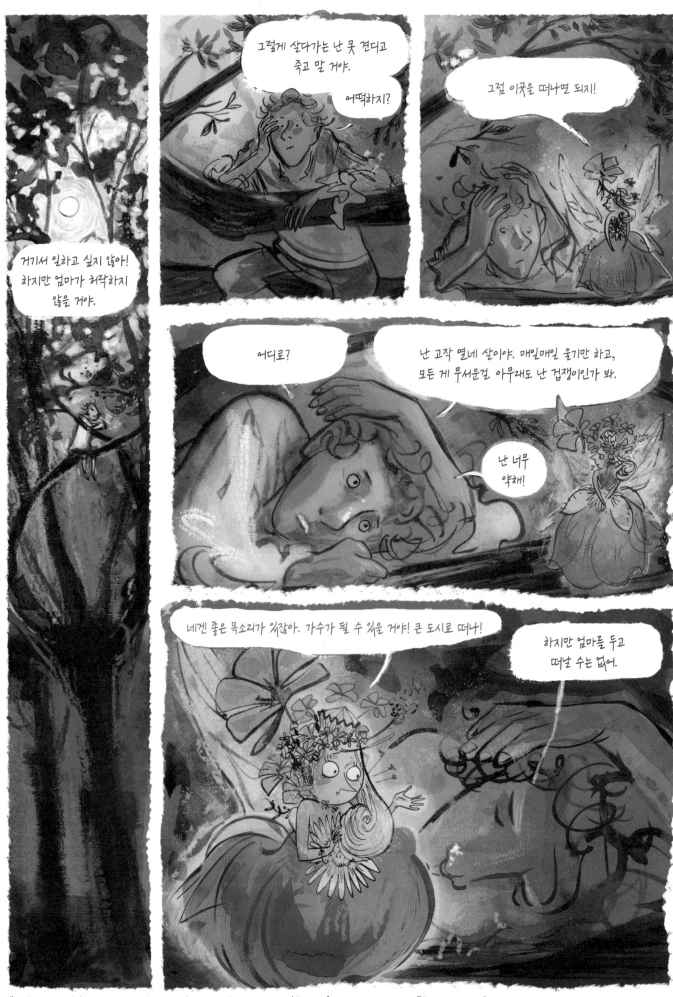

* 절름발이 병정과 함께 안데르센의 주변을 늘 맴돌며 잔소리를 하는 이 요정은 '꿈의 요정'으로, 1841년에 발표한 『꿈의 요정, 올레 루쾨이에』에 나오는 요정이다.

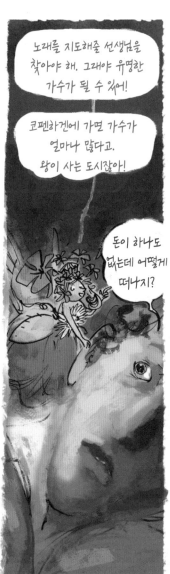

노래를 지도해줄 선생님을 찾아야 해. 그래야 유명한 가수가 될 수 있어!

코펜하겐에 가면 가수가 얼마나 많다고. 왕이 사는 도시잖아!

돈이 하나도 없는데 어떻게 떠나지?

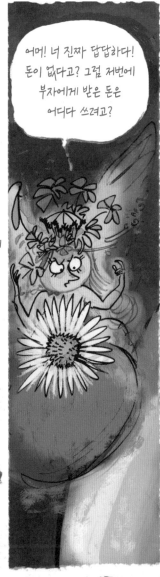

어머! 너 진짜 답답하다! 돈이 없다고? 그럼 저번에 부자에게 받은 돈은 어디다 쓰려고?

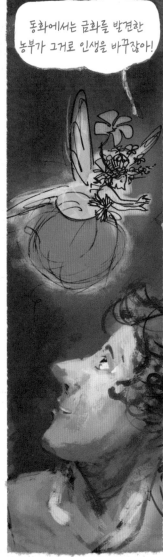

동화에서는 금화를 발견한 농부가 그걸로 인생을 바꾸잖아!

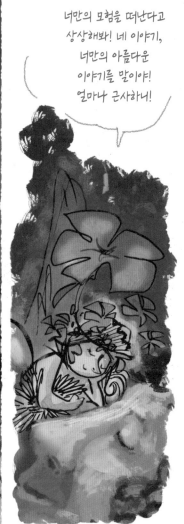

너만의 모험을 떠난다고 상상해봐! 네 이야기, 너만의 아름다운 이야기를 말이야! 얼마나 근사하니!

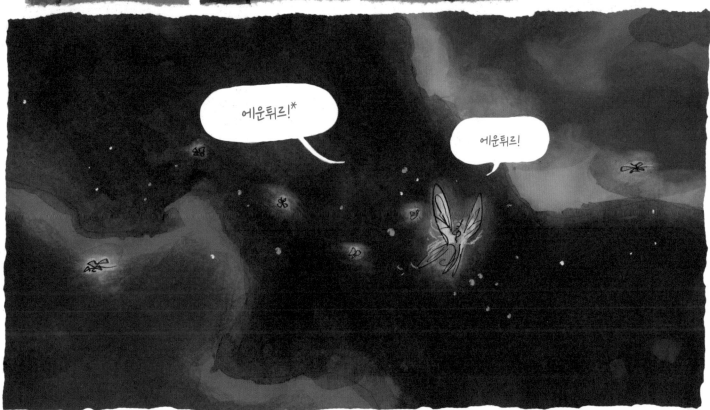

에운튀르!*

에운튀르!

* Eventyr, 덴마크어로 '모험'이라는 뜻.

19

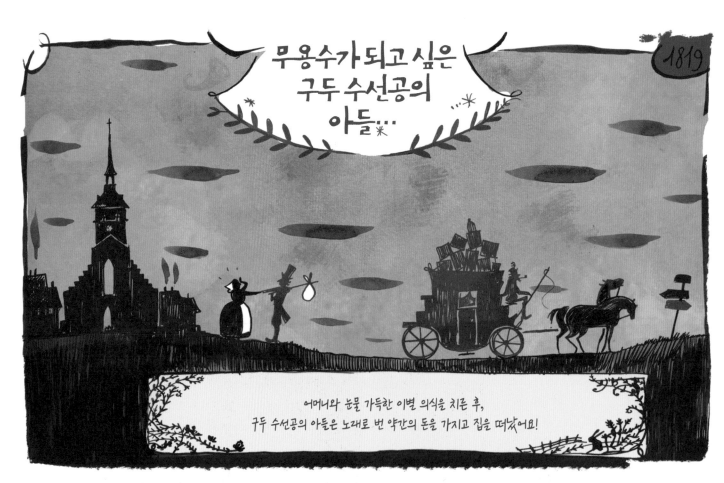

무용수가 되고 싶은
구두 수선공의
아들···

1819

어머니와 눈물 가득한 이별 의식을 치른 후,
구두 수선공의 아들은 노래로 번 약간의 돈을 가지고 집을 떠났어요!

돈을 아주 많이 벌어서
돌아올게요!

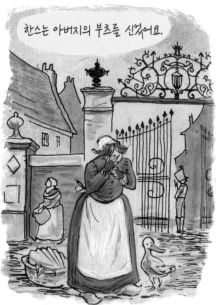

한스는 아버지의 부츠를 신었어요.

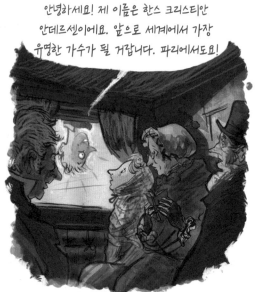

안녕하세요! 제 이름은 한스 크리스티안
안데르센이에요. 앞으로 세계에서 가장
유명한 가수가 될 거랍니다. 파리에서도요!

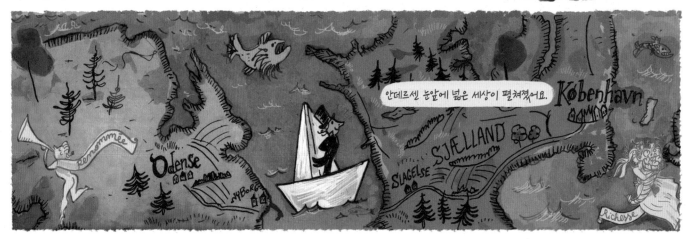

안데르센 눈앞에 넓은 세상이 펼쳐졌어요.

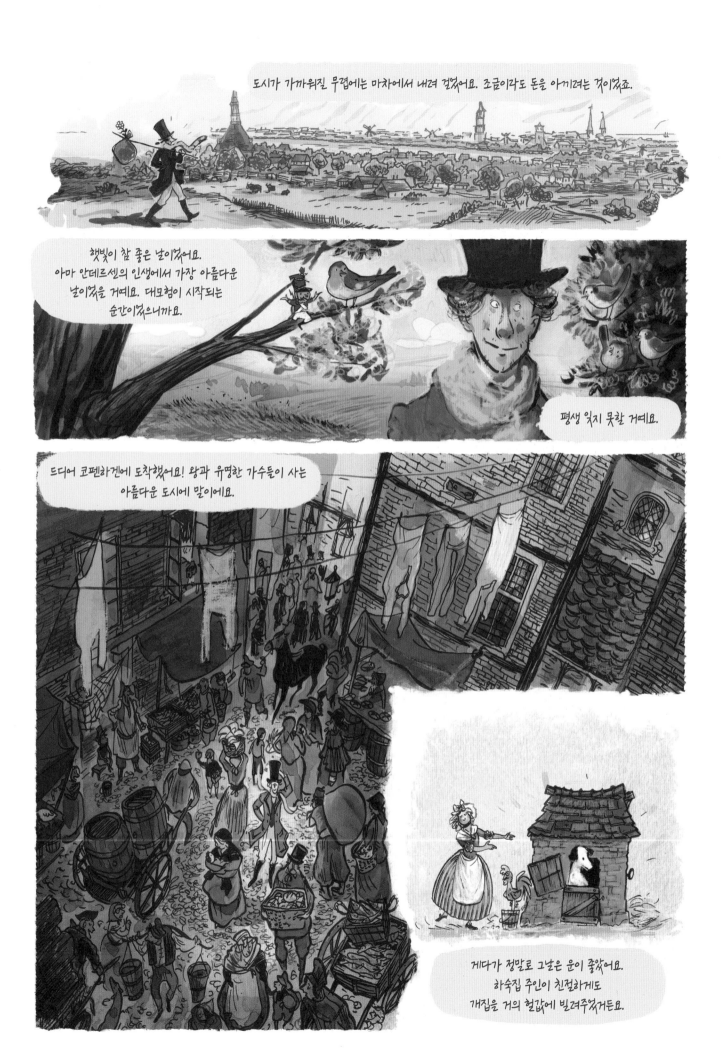

도시가 가까워질 무렵에는 마차에서 내려 걸었어요. 조금이라도 돈을 아끼려는 것이었죠.

햇빛이 참 좋은 날이었어요. 아마 안데르센의 인생에서 가장 아름다운 날이었을 거예요. 대모험이 시작되는 순간이었으니까요.

평생 잊지 못할 거예요.

드디어 코펜하겐에 도착했어요! 왕과 유명한 가수들이 사는 아름다운 도시에 말이에요.

게다가 정말로 그날은 운이 좋았어요. 하숙집 주인이 친절하게도 개집을 거의 헐값에 빌려주었거든요.

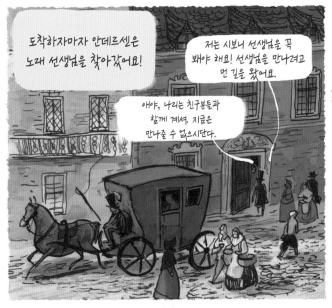

도착하자마자 안데르센은 노래 선생님을 찾아갔어요!

저는 시보니 선생님을 꼭 봐야 해요! 선생님을 만나려고 먼 길을 왔어요.

애야, 나리는 친구분들과 함께 계셔. 지금은 만나줄 수 없으시단다.

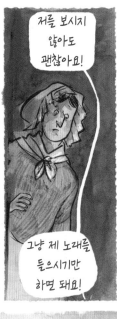

저를 보시지 않아도 괜찮아요!

그냥 제 노래를 들으시기만 하면 돼요!

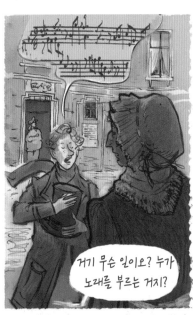

거기 무슨 일이오? 누가 노래를 부르는 거지?

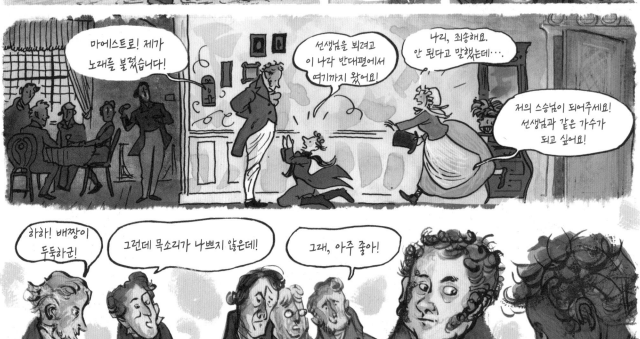

마에스트로! 제가 노래를 불렀습니다!

선생님을 뵈려고 이 나라 반대편에서 여기까지 왔어요!

나리, 죄송해요. 안 된다고 말했는데…

저의 스승님이 되어주세요! 선생님과 같은 가수가 되고 싶어요!

하하! 배짱이 두둑하군!

그런데 목소리가 나쁘지 않은데!

그래, 아주 좋아!

시보니, 자네의 휴머니즘 교육철학은 이럴 때 써야 하는 거 아닌가?

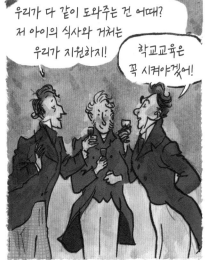

우리가 다 같이 도와주는 건 어때? 저 아이의 식사와 거처는 우리가 지원하지!

학교교육은 꼭 시켜야겠어!

라틴어도 배워야 해. 글쓰기도 말이지. 물론 노래가 제일 중요하지만!

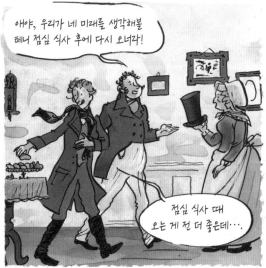

애야, 우리가 네 미래를 생각해볼 테니 점심 식사 후에 다시 오너라!

점심 식사 때 오는 게 전 더 좋은데…

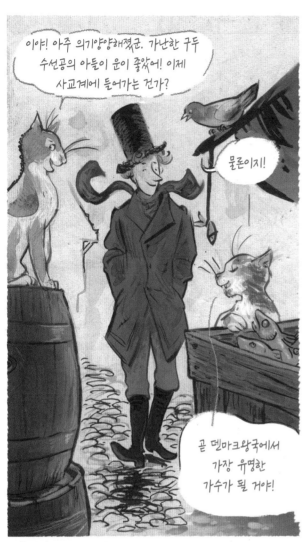

이야! 아주 의기양양해졌군. 가난한 구두 수선공의 아들이 운이 좋았어! 이제 사교계에 들어가는 건가?

물론이지!

곧 덴마크왕국에서 가장 유명한 가수가 될 거야!

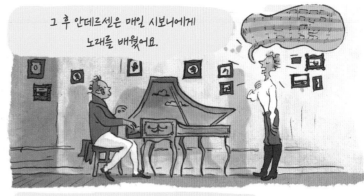

그 후 안데르센은 매일 시보니에게 노래를 배웠어요.

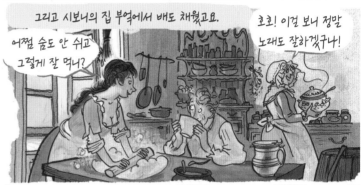

그리고 시보니의 집 부엌에서 배도 채웠고요.

어쩜 술도 안 쉬고 그렇게 잘 먹니?

호호! 이걸 보너 정말 노래도 잘하겠구나!

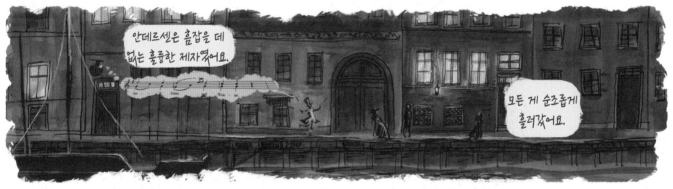

안데르센은 흠잡을 데 없는 훌륭한 제자였어요.

모든 게 순조롭게 흘러갔어요.

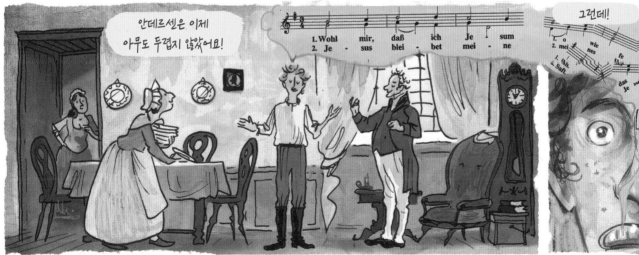

안데르센은 이제 아무도 두렵지 않았어요!

그런데!

23

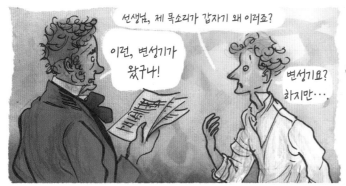

선생님, 제 목소리가 갑자기 왜 이러죠?

이런, 변성기가 왔구나!

변성기요? 하지만…

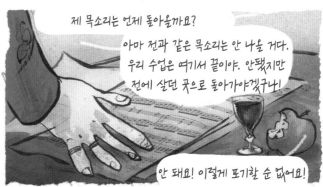

제 목소리는 언제 돌아올까요?

아마 전과 같은 목소리는 안 나올 거다. 우리 수업은 여기서 끝이야. 안됐지만 전에 살던 곳으로 돌아가야겠구나!

안 돼요! 이렇게 포기할 순 없어요!

하지만 안데르센은 새로운 미래를 찾았어요. 무용수가 되기로 했답니다!
마침 왕립 극장에서 재능 있는 새로운 무용수를 모집하고 있었어요.

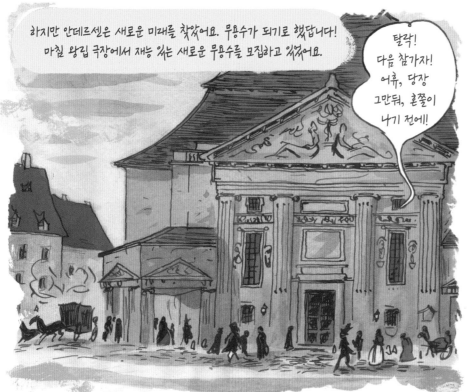

탈락! 다음 참가자! 어휴, 당장 그만둬, 혼쭐이 나기 전에!

선생님, 이번에는 신데렐라래요!

지금 장난하나?

아니에요, 선생님!

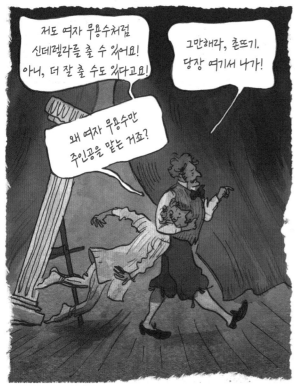

저도 여자 무용수처럼 신데렐라를 출 수 있어요! 아니, 더 잘 출 수도 있다고요!

그만해라, 촌뜨기. 당장 여기서 나가!

왜 여자 무용수만 주인공을 맡는 거죠?

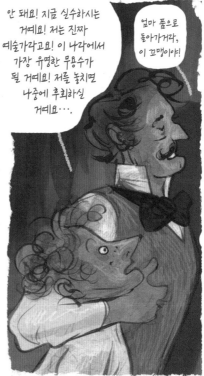

안 돼요! 지금 실수하시는 거예요! 저는 진짜 예술가라고요! 이 나라에서 가장 유명한 무용수가 될 거예요! 저를 놓치면 나중에 후회하실 거예요….

엄마 품으로 돌아가거라, 이 꼬맹이야!

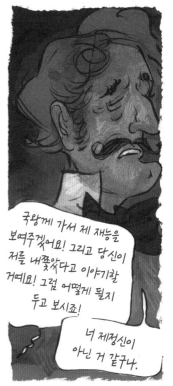

국왕께 가서 제 재능을 보여주겠어요! 그리고 당신이 저를 내쫓았다고 이야기할 거예요! 그럼 어떻게 될지 두고 보시죠!

너 제정신이 아닌 거 같구나.

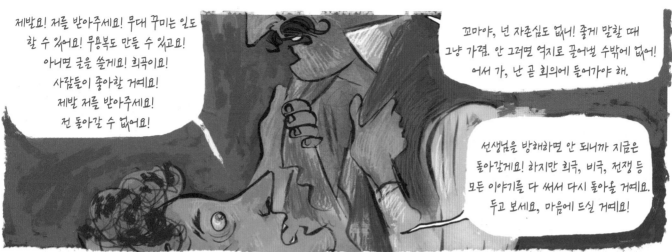

제발요! 저를 받아주세요! 무대 꾸미는 일도
할 수 있어요! 무용복도 만들 수 있고요!
아니면 글을 쓸게요! 희곡이요!
사람들이 좋아할 거예요!
제발 저를 받아주세요!
전 돌아갈 수 없어요!

꼬마야, 넌 자존심도 없니! 좋게 말할 때
그냥 가렴. 안 그러면 억지로 끌어낼 수밖에 없어!
어서 가, 난 곧 회의에 들어가야 해.

선생님을 방해하면 안 되니까 지금은
돌아갈게요! 하지만 희극, 비극, 전쟁 등
모든 이야기를 다 써서 다시 돌아올 거예요.
두고 보세요, 마음에 드실 거예요!

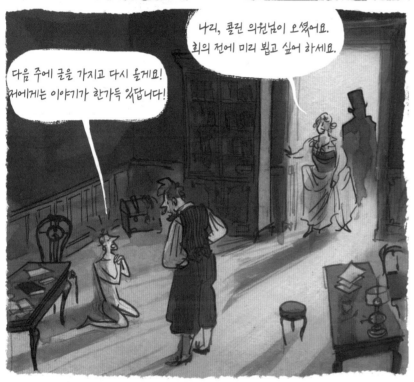

나리, 콜린 의원님이 오셨어요.
회의 전에 미리 뵙고 싶어 하세요.

다음 주에 글을 가지고 다시 올게요!
저에게는 이야기가 한가득 있답니다!

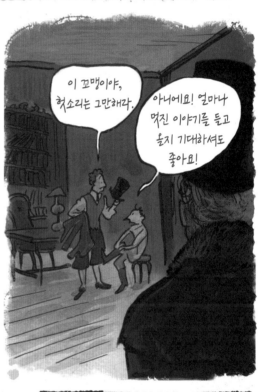

이 꼬맹이야,
헛소리는 그만해라.

아니에요! 얼마나
멋진 이야기를 듣고
울지 기대하셔도
좋아요!

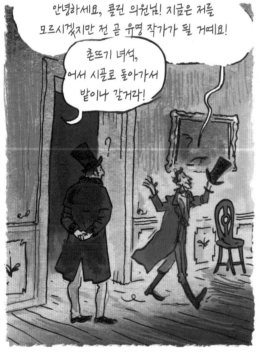

안녕하세요, 콜린 의원님! 지금은 저를
모르시겠지만 전 곧 유명 작가가 될 거예요!

촌뜨기 녀석,
어서 시골로 돌아가서
밭이나 갈거라!

정말 이상한 참새로군!
휴…, 춤출 땐 심지어
오리 같았답니다.

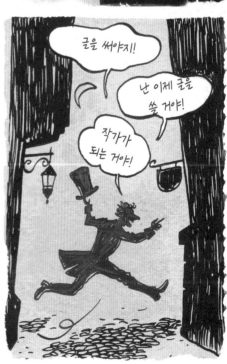

글을 써야지!

난 이제 글을
쓸 거야!

작가가
되는 거야!

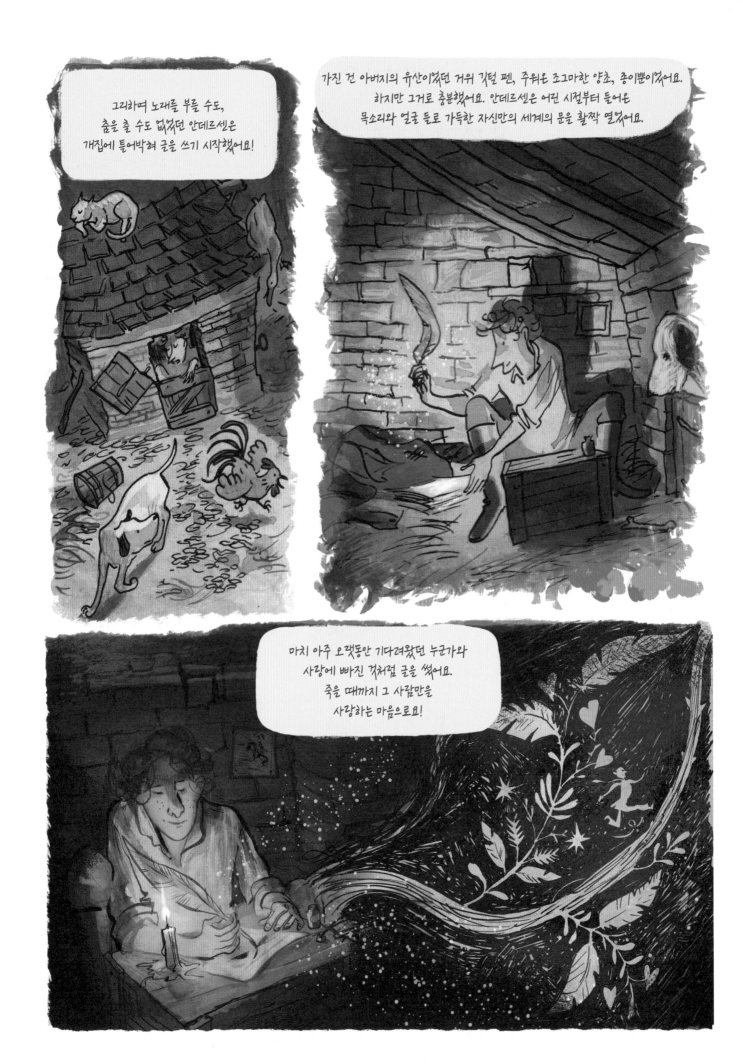

그리하여 노래를 부를 수도,
춤을 출 수도 없었던 안데르센은
개집에 틀어박혀 글을 쓰기 시작했어요!

가진 건 아버지의 유산이었던 거위 깃털 펜, 주워온 조그마한 양초, 종이뿐이었어요.
하지만 그거로 충분했어요. 안데르센은 어린 시절부터 들어온
목소리와 얼굴 들로 가득한 자신만의 세계의 문을 활짝 열었어요.

마치 아주 오랫동안 기다려왔던 누군가와
사랑에 빠진 것처럼 글을 썼어요.
죽을 때까지 그 사람만을
사랑하는 마음으로요!

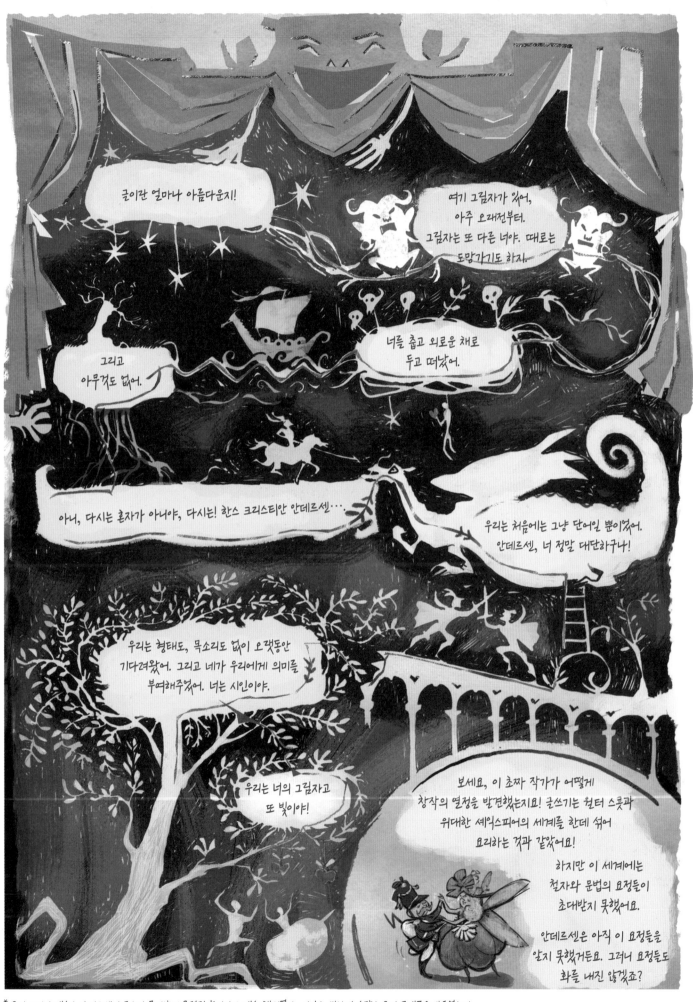

글이란 얼마나 아름다운지!

여기 그림자가 있어, 아주 오래전부터. 그림자는 또 다른 너야. 때로는 도망가기도 하지.

그리고 아무것도 없어.

너를 춥고 외로운 채로 두고 떠났어.

아니, 다시는 혼자가 아니야, 다시는! 한스 크리스티안 안데르센⋯⋯

우리는 처음에는 그냥 단어일 뿐이었어. 안데르센, 너 정말 대단하구나!

우리는 형태도, 목소리도 없이 오랫동안 기다려왔어. 그리고 네가 우리에게 의미를 부여해주었어. 너는 시인이야.

우리는 너의 그림자고 또 빛이야!

보세요, 이 초짜 작가가 어떻게 창작의 열정을 발견했는지요! 글쓰기는 월터 스콧과 위대한 셰익스피어의 세계를 한데 섞어 요리하는 것과 같았어요!

하지만 이 세계에는 철자와 문법의 요정들이 초대받지 못했어요.

안데르센은 아직 이 요정들을 알지 못했거든요. 그러니 요정들도 화를 내진 않겠죠?

* 종이 오리기 예술은 안데르센이 글쓰기 못지않게 즐겼던 놀이이자 예술 행위였다. 시인은 생전에 수많은 종이 공예품을 만들었는데, 이 책의 표지와 본문 곳곳에 그가 남긴 종이 예술의 흔적이 담겨 있다.

선생님! 오늘 이 길을 지나가실 줄 알았어요!

오, 맙소사!

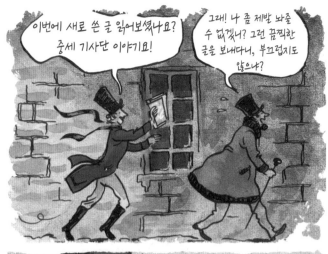

이번에 새로 쓴 글 읽어보셨나요? 중세 기사단 이야기요!

그래! 나 좀 제발 놔줄 수 없겠니? 그런 끔찍한 글을 보내다니, 부끄럽지도 않으냐?

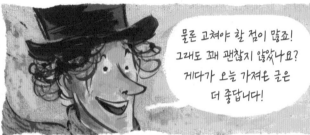

물론 고쳐야 할 점이 많죠! 그래도 꽤 괜찮지 않았나요? 게다가 오늘 가져온 글은 더 좋답니다!

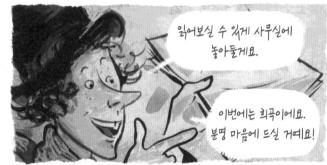

읽어보실 수 있게 사무실에 놓아둘게요.

이번에는 희곡이에요. 분명 마음에 드실 거예요!

몇 달이 지나도 열정은 사그라지지 않았어요.

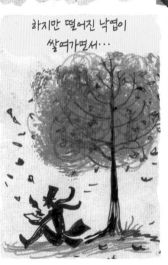

하지만 떨어진 낙엽이 쌓여가면서…

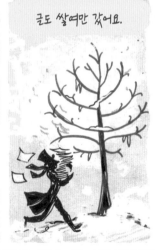

글도 쌓여만 갔어요.

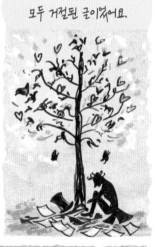

모두 거절된 글이었어요.

도저히 못 견디겠어요! 벌써 몇 달째 그 녀석한테 고문을 당하고 있어요. 그 형편없는 글들로 말이에요!

어제도 집까지 쫓아와서 글을 읽어달라고 어찌나 떼를 쓰던지!

무슨 수를 써야 해요, 콜린 씨. 그 녀석을 떼어버려야 한다고요!

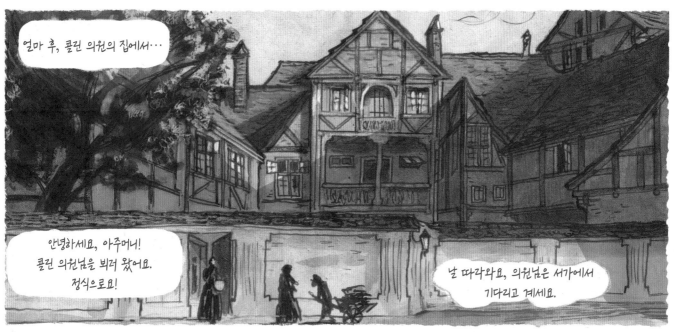

얼마 후, 콜린 의원의 집에서···

안녕하세요, 아주머니!
콜린 의원님을 뵈러 왔어요.
정식으로요!

날 따라와요, 의원님은 서가에서
기다리고 계세요.

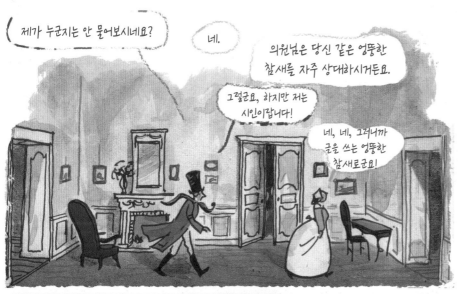

제가 누군지는 안 물어보시네요?

네.

의원님은 당신 같은 엉뚱한
참새를 자주 상대하시거든요.

그렇군요, 하지만 저는
시인이잖아요!

네, 네, 그러니까
글을 쓰는 엉뚱한
참새로군요!

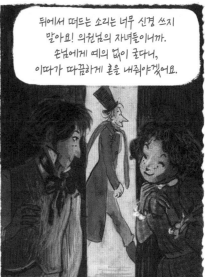

뒤에서 떠드는 소리는 너무 신경 쓰지
말아요! 의원님의 자녀들이니까.
손님에게 예의 없이 굴다니,
이따가 따끔하게 혼을 내줘야겠어요.

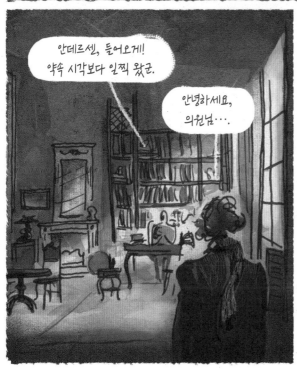

안데르센, 들어오게!
약속 시각보다 일찍 왔군.

안녕하세요,
의원님···

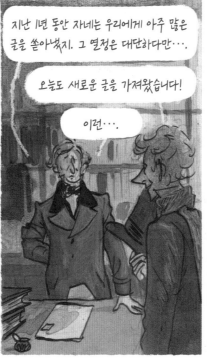

지난 1년 동안 자네는 우리에게 아주 많은
글을 쏟아냈지. 그 열정은 대단하다만···.

오늘도 새로운 글을 가져왔습니다!

이런···

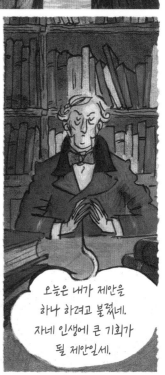

오늘은 내가 제안을
하나 하려고 불렀네.
자네 인생에 큰 기회가
될 제안일세.

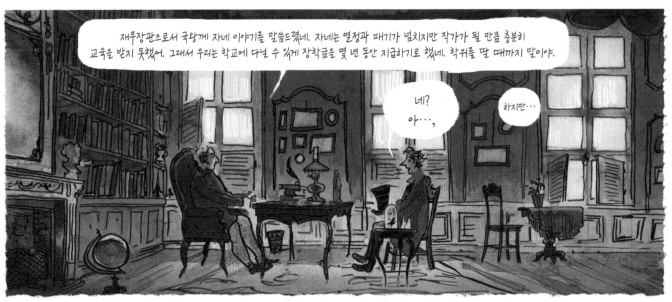

재무장관으로서 국왕께 자네 이야기를 말씀드렸네. 자네는 열정과 패기가 넘치지만 작가가 될 만큼 충분히 교육을 받지 못했어. 그래서 우리는 학교에 다닐 수 있게 장학금을 몇 년 동안 지급하기로 했네. 학위를 딸 때까지 말이야.

네?
아…,

하지만…

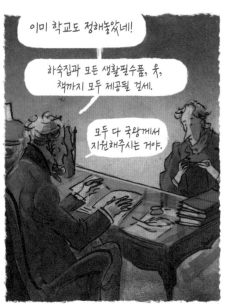

이미 학교도 정해놓았네!

하숙집과 모든 생활필수품, 옷, 책까지 모두 제공될 걸세.

모두 다 국왕께서 지원해주시는 거야.

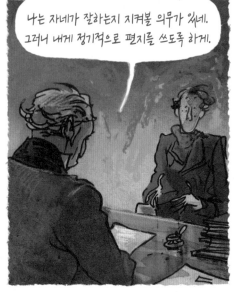

나는 자네가 잘하는지 지켜볼 의무가 있네. 그러니 내게 정기적으로 편지를 쓰도록 하게.

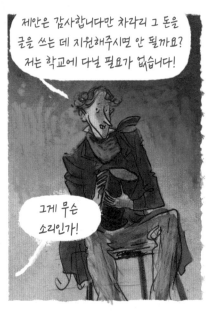

제안은 감사합니다만 차라리 그 돈을 글을 쓰는 데 지원해주시면 안 될까요? 저는 학교에 다닐 필요가 없습니다!

그게 무슨 소리인가!

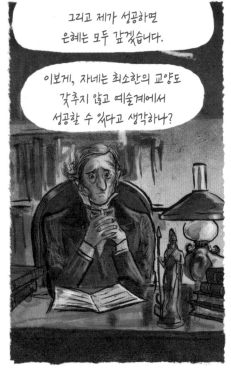

그리고 제가 성공하면 은혜는 모두 갚겠습니다.

이보게, 자네는 최소한의 교양도 갖추지 않고 예술계에서 성공할 수 있다고 생각하나?

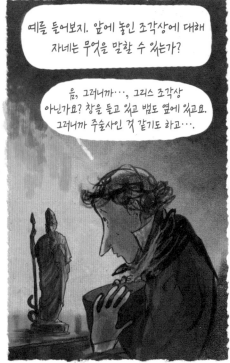

예를 들어보지. 앞에 놓인 조각상에 대해 자네는 무엇을 말할 수 있는가?

음, 그러니까…, 그리스 조각상 아닌가요? 창을 들고 있고 뱀도 옆에 있고요. 그러니까 주술사인 것 같기도 하고….

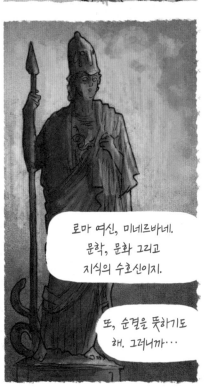

로마 여신, 미네르바네. 문학, 문화 그리고 지식의 수호신이지.

또, 순결을 뜻하기도 해. 그러니까…

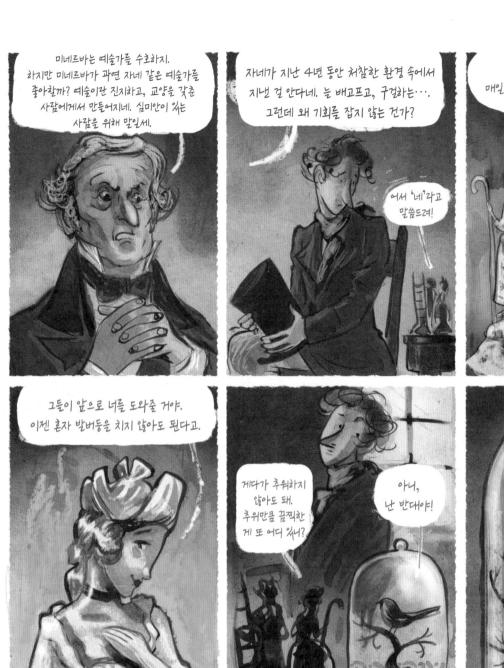

미네르바는 예술가를 수호하지. 하지만 미네르바가 과연 자네 같은 예술가를 좋아할까? 예술이란 진지하고, 교양을 갖춘 사람에게서 만들어지네. 심미안이 있는 사람을 위해 말일세.

자네가 지난 4년 동안 처참한 환경 속에서 지낸 걸 안다네. 늘 배고프고, 구걸하는…. 그런데 왜 기회를 잡지 않는 건가?

어서 '네'라고 말씀드려!

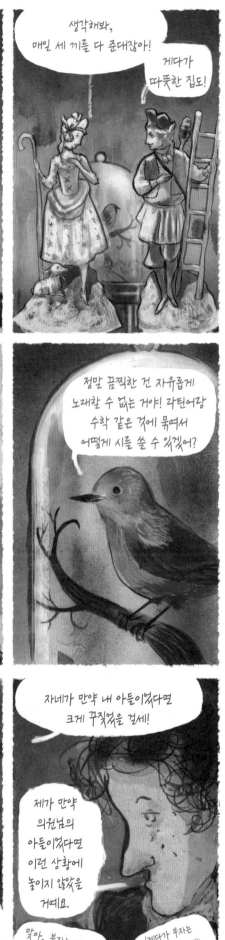

생각해봐, 매일 세 끼를 다 준대잖아!

게다가 따뜻한 집도!

그들이 앞으로 너를 도와줄 거야. 이젠 혼자 발버둥을 치지 않아도 된다고.

게다가 추워하지 않아도 돼. 추위만큼 끔찍한 게 또 어디 있어?

아니, 난 반대야!

정말 끔찍한 건 자유롭게 노래할 수 없는 거야! 라틴어랑 수학 같은 것에 묶여서 어떻게 시를 쓸 수 있겠어?

어머! 정말 주제도 모르고 바라는 것도 많은 새야! 꼭 예술가처럼 말이야!

나의 아가씨, 과거에 예술가를 많이 만났나 봐요?

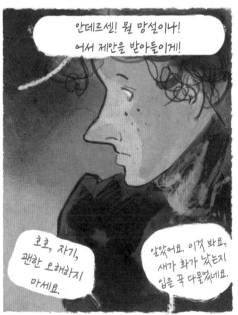

안데르센! 뭘 망설이나! 어서 제안을 받아들이게!

호호, 자기, 괜한 오해하지 마세요.

알았어요. 이것 봐요, 새가 화가 났는지 입을 꾹 다물었네요.

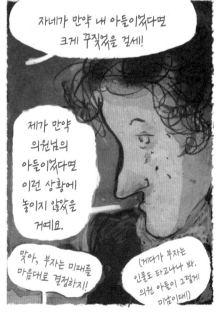

자네가 만약 내 아들이었다면 크게 꾸짖었을 걸세!

제가 만약 의원님의 아들이었다면 이런 상황에 놓이지 않았을 거예요.

맞아, 부자는 미래를 마음대로 결정하지!

(게다가 부자는 인물도 타고나나 봐. 의원 아들이 그렇게 미남이래!)

* 안데르센에게 잔소리를 하는 소년과 소녀는 1845년에 발표된 『양치기 소녀와 굴뚝 청소부』속 두 주인공이다.

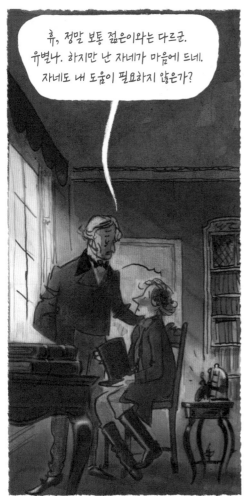

휴, 정말 보통 젊은이와는 다르군. 유별나. 하지만 난 자네가 마음에 드네. 자네도 내 도움이 필요하지 않은가?

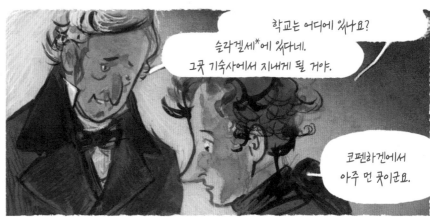

학교는 어디에 있나요?

슐라겔세*에 있다네. 그곳 기숙사에서 지내게 될 거야.

코펜하겐에서 아주 먼 곳이군요.

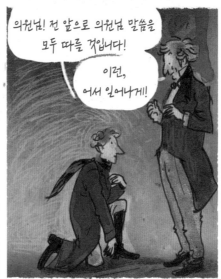

의원님! 전 앞으로 의원님 말씀을 모두 따를 것입니다!

이런, 어서 일어나게!

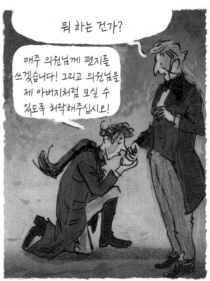

뭐 하는 건가?

매주 의원님께 편지를 쓰겠습니다! 그리고 의원님을 제 아버지처럼 모실 수 있도록 허락해주십시오!

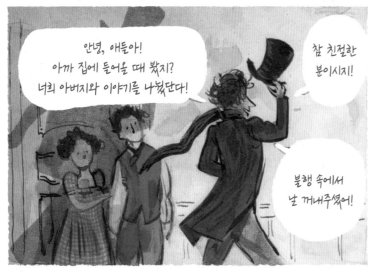

안녕, 애들아! 아까 집에 들어올 때 봤지? 너희 아버지와 이야기를 나눴단다!

참 친절한 분이시지!

불행 속에서 날 꺼내주셨어!

난 이제 대학생이 될 거야!

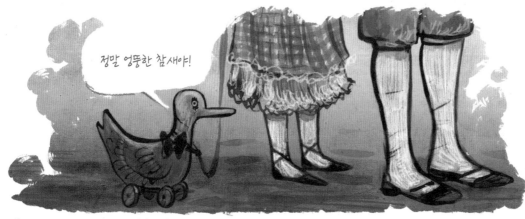

정말 엉뚱한 참새야!

* Slagelse, 덴마크 셸란섬의 서남부에 있는 도시.

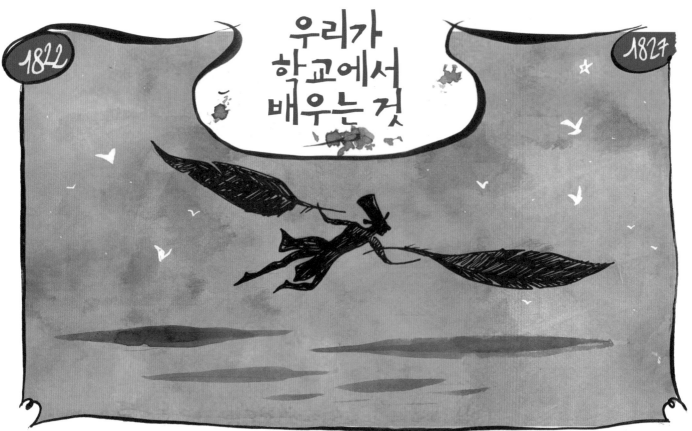

우리가
학교에서
배우는 것

1822

1827

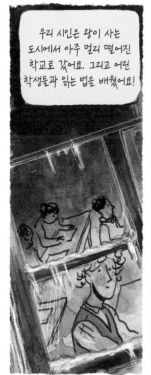

우리 시인은 왕이 사는 도시에서 아주 멀리 떨어진 학교로 갔어요. 그리고 어린 학생들과 읽는 법을 배웠어요!

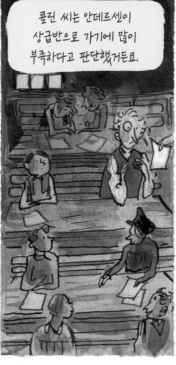

콜린 씨는 안데르센이 상급반으로 가기에 많이 부족하다고 판단했거든요.

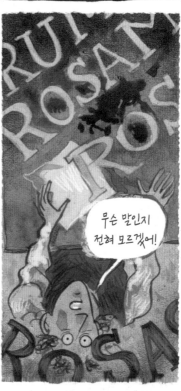

무슨 말인지 전혀 모르겠어!

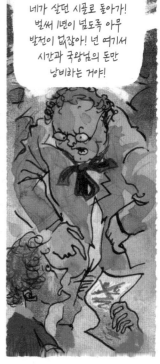

네가 살던 시골로 돌아가! 벌써 1년이 넘도록 아무 발전이 없잖아! 넌 여기서 시간과 국왕님의 돈만 낭비하는 거야!

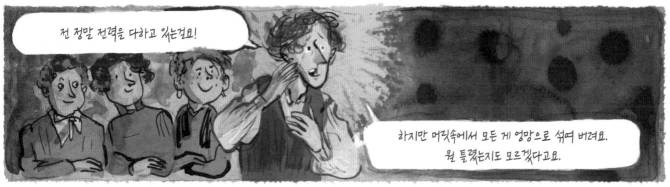

전 정말 전력을 다하고 있는걸요!

하지만 머릿속에서 모든 게 엉망으로 섞여 버려요. 뭐 틀렸는지도 모르겠다고요.

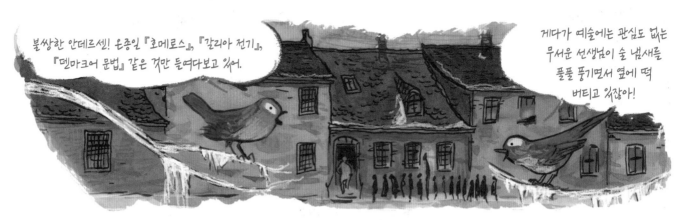

불쌍한 안데르센! 온종일 『로메로스』, 『갈리아 전기』, 『덴마크어 문법』 같은 것만 들여다보고 있어.

게다가 예술에는 관심도 없는 무서운 선생님이 술 냄새를 풀풀 풍기면서 옆에 떡 버티고 있잖아!

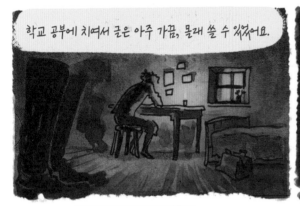

학교 공부에 치여서 글은 아주 가끔, 몰래 쓸 수 있었어요.

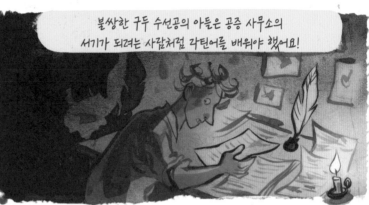

불쌍한 구두 수선공의 아들은 공증 사무소의 서기가 되려는 사람처럼 각티어를 배워야 했어요!

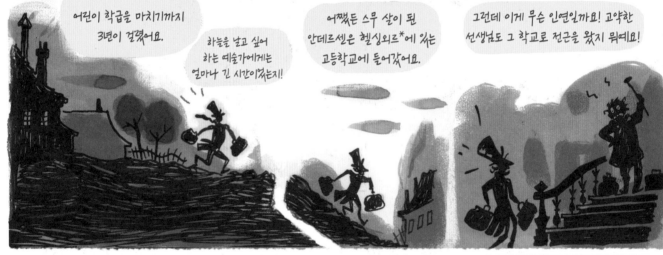

어린이 학급을 마치기까지 3년이 걸렸어요.

하늘을 날고 싶어 하는 예술가에게는 얼마나 긴 시간이었는지!

어쨌든 스무 살이 된 안데르센은 헬싱외르*에 있는 고등학교에 들어갔어요.

그런데 이게 무슨 인연일까요! 고약한 선생님도 그 학교로 전근을 왔지 뭐예요!

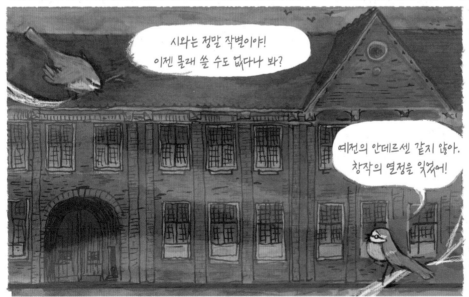

시와는 정말 작별이야! 이젠 몰래 쓸 수도 없다나 봐?

예전의 안데르센 같지 않아. 창작의 열정을 잃었어!

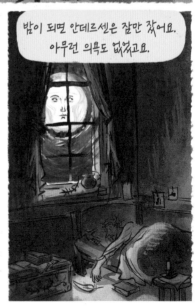

밤이 되면 안데르센은 잠만 잤어요. 아무런 의욕도 없었고요.

* Helsingør, 덴마크 동부에 있는 도시.

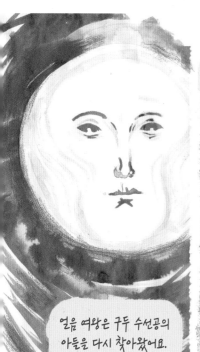

'어머니인가?' 시인은 생각했어요.
'너무 피곤해. 어머니 품에 안겨서
잠들고 싶어.'

얼음 여왕은 구두 수선공의
아들을 다시 찾아왔어요.
그리고 그의 지친 마음을
부드럽게 쓰다듬어 주었어요.

안데르센! 일어나라.
넌 시를 써야 한단다!

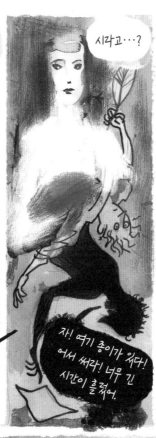

시라고…?

자! 여기 종이가 있다!
어서 써라! 너무 긴
시간이 흘렀어.

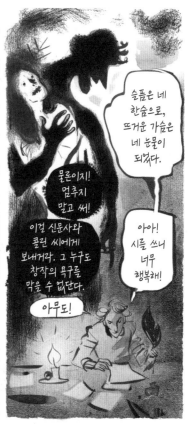

슬픔은 네
한숨으로,
뜨거운 가슴은
네 눈물이
되었다.

물론이지!
멈추지
말고 써!

이걸 신문사와
콜린 씨에게
보내거라. 그 누구도
창작의 욕구를
막을 수 없단다.

아무도!

아아!
시를 쓰니
너무
행복해!

그림자와 빛…
너무 오래 잊고 있었지?

아니, 완전히 잊은 건 아니었어!

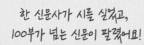

시인이 숨결을 조금 불어넣자 바로 시가 탄생했어요!
그리고 다음 날 시를 우체국에서 보냈어요!
이제야 안데르센은 살아 숨 쉬는 것 같았어요!
시골 깊숙한 곳도, 라틴어도, 의원님도 시인의 열정을 완전히
물어버릴 순 없었어요.

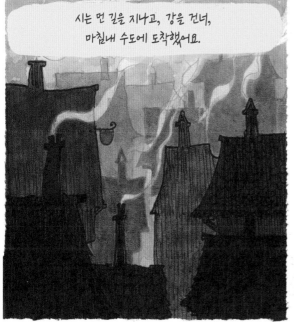

시는 먼 길을 지나고, 강을 건너,
마침내 수도에 도착했어요.

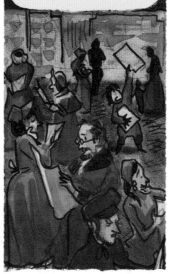

한 신문사가 시를 실었고,
100부가 넘는 신문이 팔렸어요!

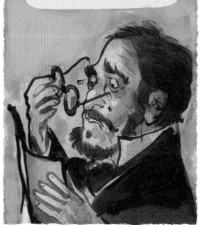

「죽어가는 아이」 시의 제목이
모든 것을 말해주었어요.
시를 읽은 사람들은 눈물을 흘렸어요.
시는 계속 퍼져나갔어요!

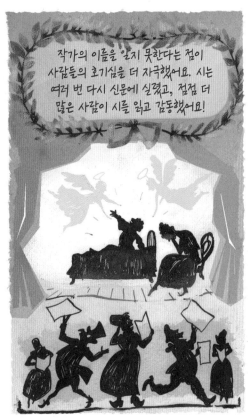

작가의 이름을 알지 못한다는 점이 사람들의 호기심을 더 자극했어요. 시는 여러 번 다시 신문에 실렸고, 점점 더 많은 사람이 시를 읽고 감동했어요!

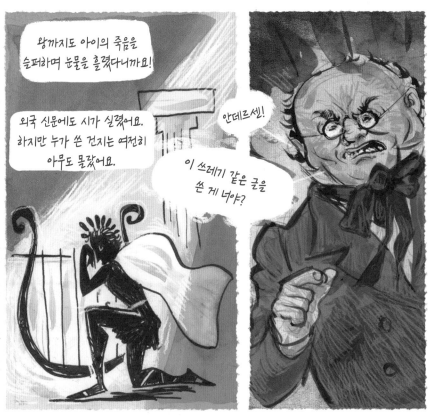

왕까지도 아이의 죽음을 슬퍼하며 눈물을 흘렸다니까요!

외국 신문에도 시가 실렸어요. 하지만 누가 쓴 건지는 여전히 아무도 몰랐어요.

안데르센!

이 쓰레기 같은 글을 쓴 게 너야?

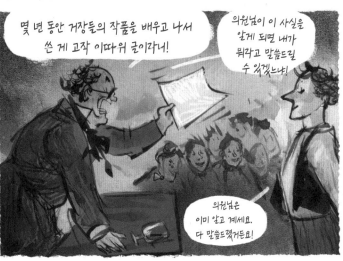

몇 년 동안 거장들의 작품을 배우고 나서 쓴 게 고작 이따위 글이라니!

의원님이 이 사실을 알게 되면 내가 뭐라고 말씀드릴 수 있겠느냐!

의원님은 이미 알고 계세요. 다 말씀드렸거든요!

의원님은 제가 이곳에서 불행하다는 것을 이해해주셨어요. 그리고 코펜하겐에서 학업을 마칠 수 있도록 도와주실 거예요.

그러니 인제 그만 저를 놓아주시죠!

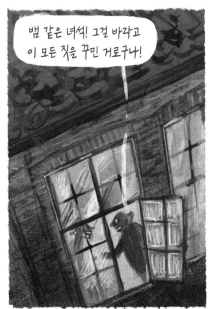

뱀 같은 녀석! 그걸 바라고 이 모든 짓을 꾸민 거로구나!

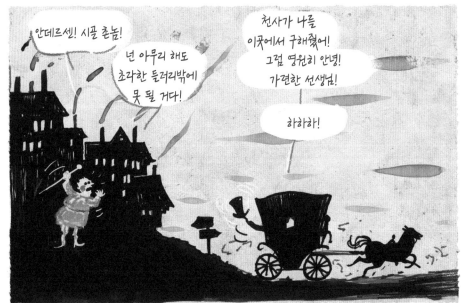

안데르센! 시골 촌놈!

넌 아무리 해도 초라한 들러리밖에 못 될 거다!

천사가 나를 이곳에서 구해줬어! 그럼 영원히 안녕! 가련한 선생님!

하하하!

상심하고 만
대학교 생활

어머나! 콜린 씨의 엉뚱한
참새가 돌아왔어!

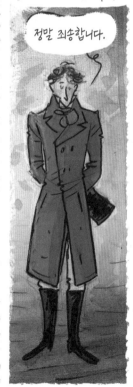

잘 지내셨어요,
의원님.

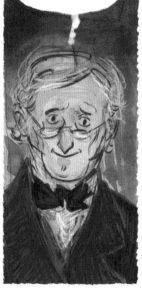

안데르센, 나와의
약속을 어기고 학업에
열중하는 대신 시를 썼더구나!

정말 죄송합니다.

괜찮다. 시를 읽고
네가 얼마나 불행했는지
알 수 있었어.

그곳에 너무 오랫동안
있게 한 내 잘못도 있다.

하지만 네가 그렇게 싫어하던 공부가
결국 큰 도움을 주지 않았니.

그 시만 봐도 얼마나 실력이 늘었는지
보이더구나.

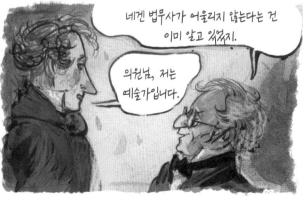

네겐 법무사가 어울리지 않는다는 건
이미 알고 있었지.

의원님, 저는
예술가입니다.

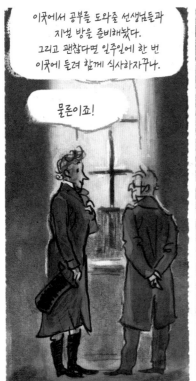

이곳에서 공부를 도와줄 선생님들과
지낼 방을 준비해놨다.
그리고 괜찮다면 일주일에 한 번
이곳에 들려 함께 식사하자꾸나.

물론이죠!

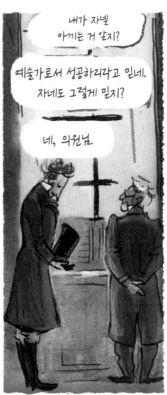

내가 자넬
아끼는 거 알지?

예술가로서 성공하리라고 믿네.
자네도 그렇게 믿지?

네, 의원님.

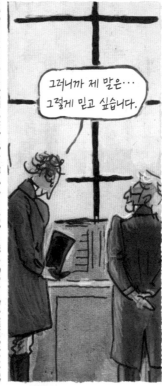

그러니까 제 말은···
그렇게 믿고 싶습니다.

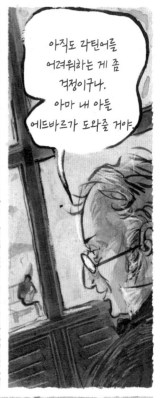

아직도 각턴어를
어려워하는 게 좀
걱정이구나.
아마 내 아들
에드바르가 도와줄 거야.

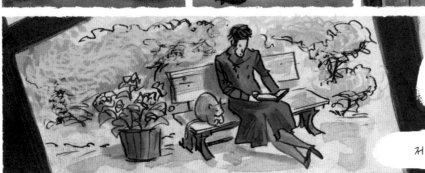

내 둘째 아들이지. 얼마 전에
법학 공부를 마쳤어. 내가 아는 젊은이 중에
가장 진지한 녀석이야.

저 애는 시를 좀 읽으면 좋을 거 같구나.

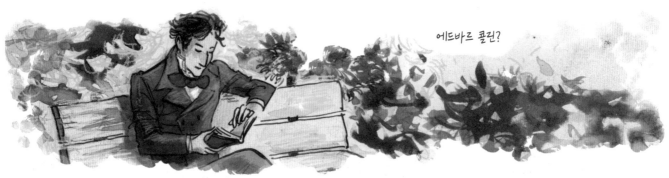

에드바르 콜린?

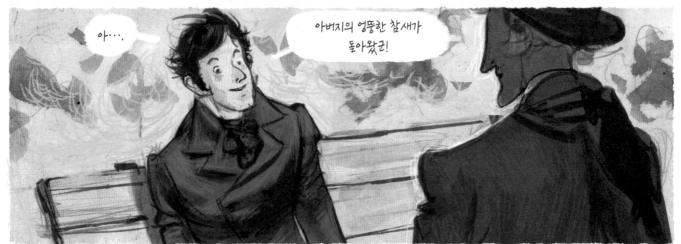

아····

아버지의 엉뚱한 참새가
돌아왔군!

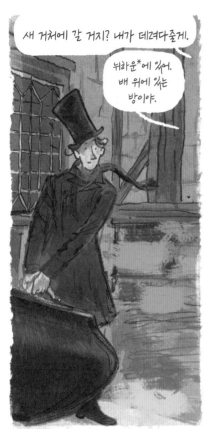

새 거처에 갈 거지? 내가 데려다줄게.

뉘하운*에 있어. 배 위에 있는 방이야.

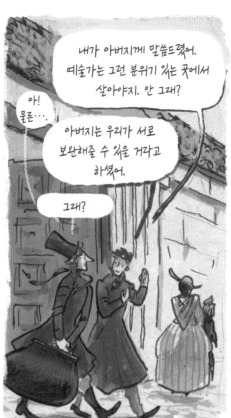

내가 아버지께 말씀드렸어. 예술가는 그런 분위기 있는 곳에서 살아야지. 안 그래?

아! 물론···.

아버지는 우리가 서로 보완해줄 수 있을 거라고 하셨어.

그래?

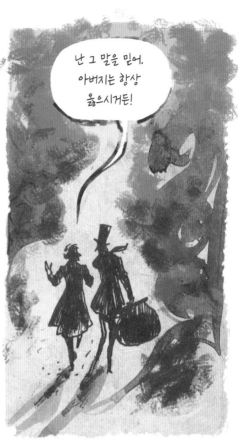

난 그 말을 믿어. 아버지는 항상 옳으시거든!

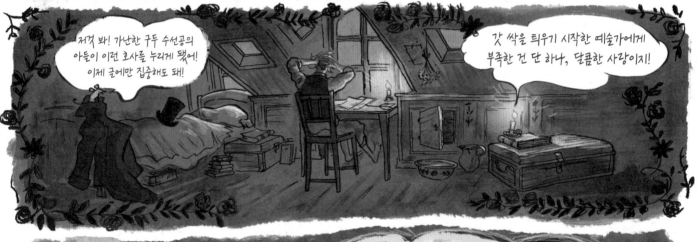

저것 봐! 가난한 구두 수선공의 아들이 이런 호사를 누리게 됐어! 이제 글에만 집중해도 돼!

갓 싹을 틔우기 시작한 예술가에게 부족한 건 단 하나, 달콤한 사랑이지!

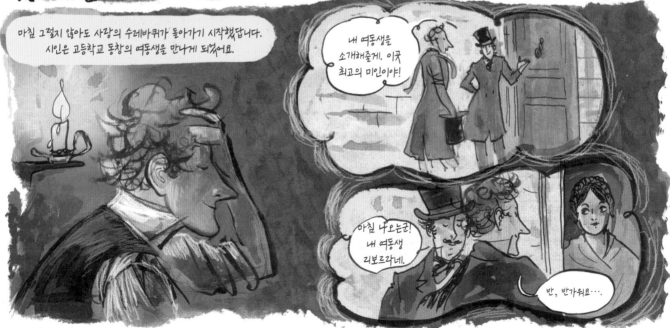

마침 그렇지 않아도 사랑의 수레바퀴가 돌아가기 시작했답니다. 시인은 고등학교 동창의 여동생을 만나게 되었어요.

내 여동생을 소개해줄게. 이곳 최고의 미인이야!

마침 나오는군! 내 여동생 리보르라네.

반, 반가워요···.

* Nyhavn, 코펜하겐에 있는 운하 지역.

39

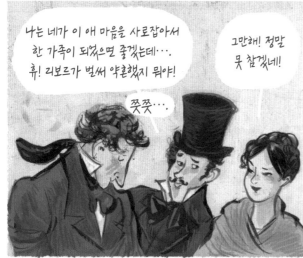

나는 네가 이 애 마음을 사로잡아서 한 가족이 되었으면 좋겠는데···. 휴! 리보르가 벌써 약혼했지 뭐야!

그만해! 정말 못 참겠네!

쯧쯧···.

그 약사 애인 만나러 가니? 잘해봐! 앞으로 유명해질 내 친구 안데르센은 다른 근사한 숙녀들을 만나실 테니까!

아아, 그러세요?

안데르센 씨, 우리 친구는 될 수 있죠? 당신의 시를 읽고 얼마나 울었는지 몰라요!

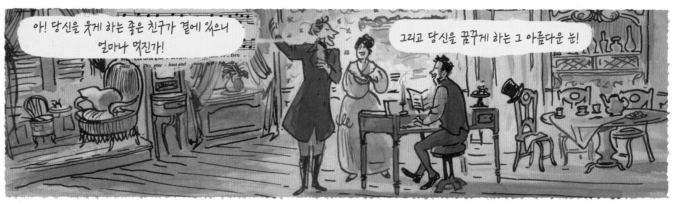

아! 당신을 웃게 하는 좋은 친구가 곁에 있으니 얼마나 멋진가!

그리고 당신을 꿈꾸게 하는 그 아름다운 눈!

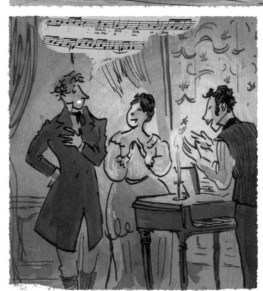

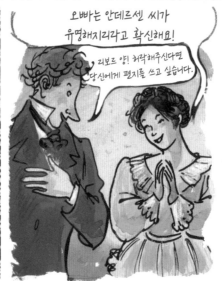

오빠는 안데르센 씨가 유명해지리라고 확신해요!

리보르 양! 허락해주신다면 당신에게 편지를 쓰고 싶습니다.

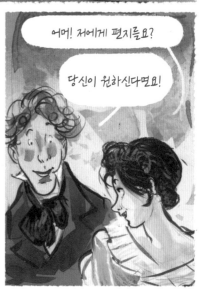

어머! 저에게 편지를요?

당신이 원하신다면요!

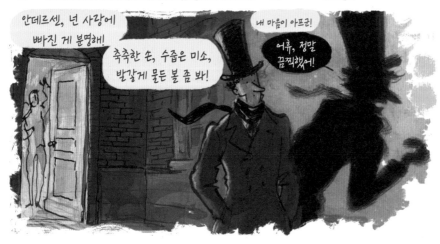

안데르센, 넌 사랑에 빠진 게 분명해!

축축한 손, 수줍은 미소, 빨갛게 물든 볼 좀 봐!

내 마음이 아프군!

어휴, 정말 끔찍했어!

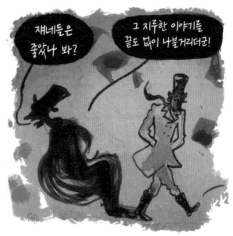

쟤네들은 좋았나 봐?

그 지루한 이야기를 끝도 없이 나불거리더군!

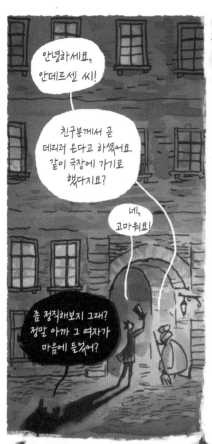

안녕하세요, 안데르센 씨!

친구분께서 곧 데리러 온다고 하셨어요. 같이 극장에 가기로 했다지요?

네, 고마워요!

좀 정직해보지 그래? 정말 아까 그 여자가 마음에 들었어?

그런 말도 안 되는 질문을 하다니! 사랑에 빠진 사람들은 다 저런가요?

말해봐, 정말 그 여자를 볼 때 가슴이 뜨거워지고 바지 안에 뭔가가 느껴졌어?

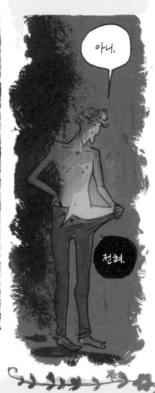

그럼 어디 한번 보자고요. 자 안데르센, 대답해봐요.

아니.

전혀.

자기 마음을 확인한 안데르센은 편지에 쓸 말이 아무것도 없었어요.

하지만 다행히도 영감이 떠올랐어요! 시인은 이미 약혼한 젊은 여성과 사랑에 빠져 고통스러워하는 청년의 이야기를 썼어요. 물론 꾸며낸 이야기였어요. 거짓말한 셈이지만 글만큼은 감동적이고 진실했어요. 시인은 편지가 무척 만족스러워서 보내기 아까운 마음마저 들었어요!

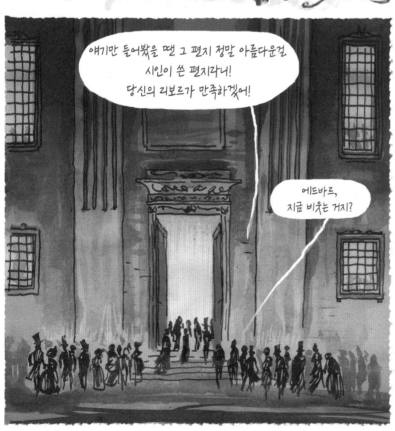

얘기만 들어봤을 땐 그 편지 정말 아름다운걸 시인이 쓴 편지라니! 당신의 리보르가 만족하겠어!

에드바르, 지금 비추는 거지?

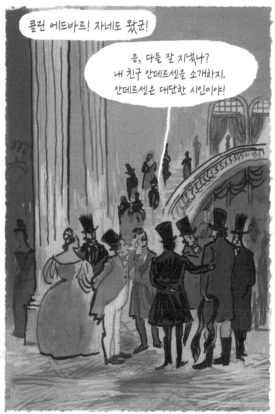

콜린 에드바르! 자네도 왔군!

응, 다들 잘 지냈나? 내 친구 안데르센을 소개하지. 안데르센은 대단한 시인이야!

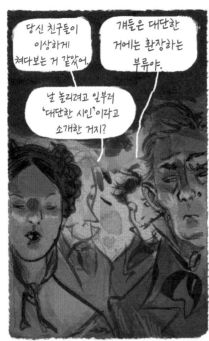

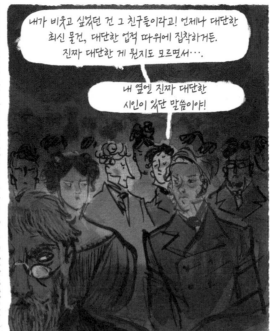

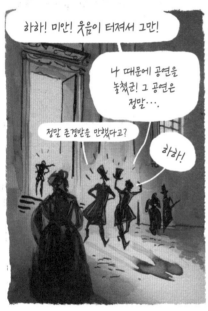

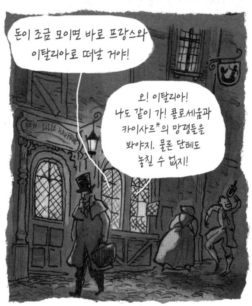

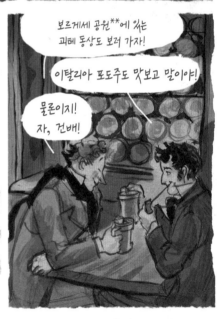

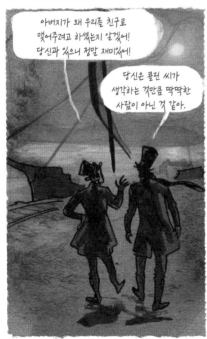

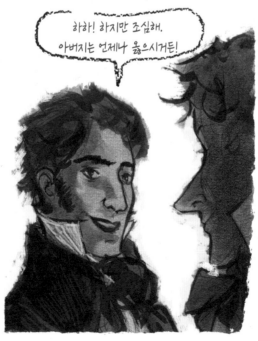

* Julius Caesar, 로마 공화정 말기의 정치가.
** Villa Borghese, 중세 이탈리아의 유력 가문인 보르게세가의 땅에
17세기 초에 조성한 공원.

아아!
라틴어처럼 지루한
게 또 있을까!

쉿! 집중 좀 해.

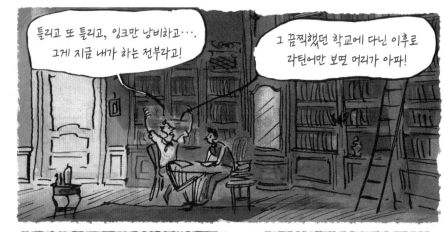
틀리고 또 틀리고, 잉크만 낭비하고….
그게 지금 내가 하는 전부라고!

그 끔찍했던 학교에 다닌 이후로
라틴어만 보면 머리가 아파!

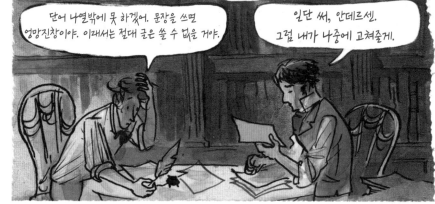
단어 나열밖에 못 하겠어. 문장을 쓰면
엉망진창이야. 이래서는 절대 글은 쓸 수 없을 거야.

일단 써, 안데르센.
그럼 내가 나중에 고쳐줄게.

에드바르…,
정말 그렇게 해줄 거야?
세상에 그건 정말….

그래, 하지만
법학책보다 지루하지
않기야!

미안한데 나 좀 도와줘! 호메로스랑
율리우스 카이사르 책을 다시 꽂아
넣으려는데 혼자서는 무리야!

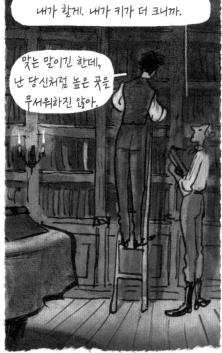
내가 할게. 내가 키가 더 크니까.

맞는 말이긴 한데,
난 당신처럼 높은 곳을
무서워하진 않아.

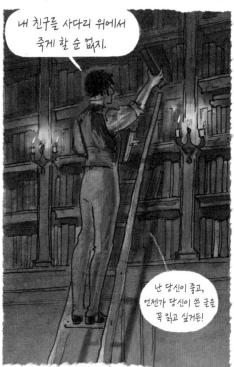
내 친구를 사다리 위에서
죽게 할 순 없지.

난 당신이 좋고,
언젠가 당신이 쓴 글을
꼭 읽고 싶거든!

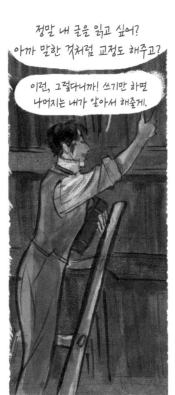

정말 내 글을 읽고 싶어?
아까 말한 것처럼 교정도 해주고?

이런, 그렇다니까! 쓰기만 하면
나머지는 내가 알아서 해줄게.

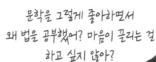

문학을 그렇게 좋아하면서
왜 법을 공부했어? 마음이 끌리는 걸
하고 싶지 않아?

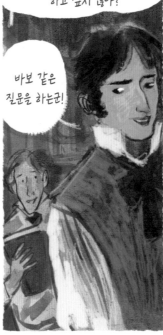

바보 같은
질문을 하는군!

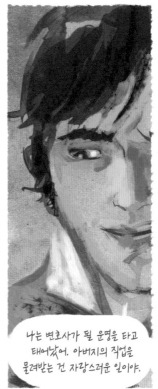

나는 변호사가 될 운명을 타고
태어났어. 아버지의 직업을
물려받는 건 자랑스러운 일이야.

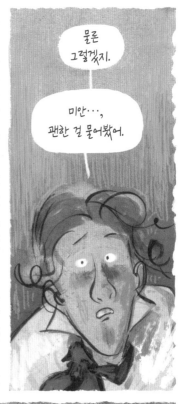

물론
그렇겠지.

미안···,
괜한 걸 물어봤어.

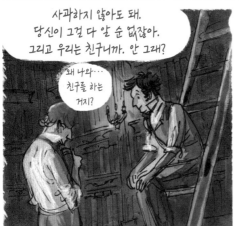

사과하지 않아도 돼.
당신이 그걸 다 알 순 없잖아.
그리고 우리는 친구니까. 안 그래?

왜 나와···
친구를 하는
거지?

우리 가족 중에도 시나 노래를
쓰는 사람들이 있어.
내가 쓴 시들도
나쁘지는 않지.
틀림없이 너도
내 칭찬을 할 거야.
하지만 난 잘 알아.
난 절대 당신처럼
쓸 수 없어.
내가 아는 그 누구도!

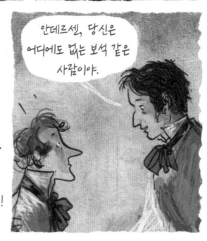

안데르센, 당신은
어디에도 없는 보석 같은
사람이야.

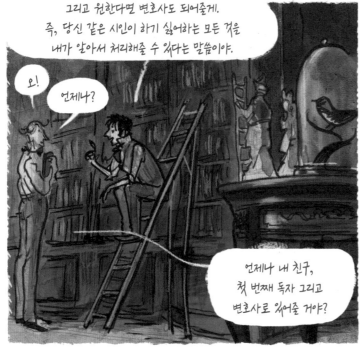

그리고 원한다면 변호사도 되어줄게.
즉, 당신 같은 시인이 하기 싫어하는 모든 것을
내가 알아서 처리해줄 수 있다는 말씀이야.

오!

언제나?

언제나 내 친구,
첫 번째 독자 그리고
변호사로 있어줄 거야?

그래, 맹세해! 죽음이
우리를 갈라놓을 때까지!

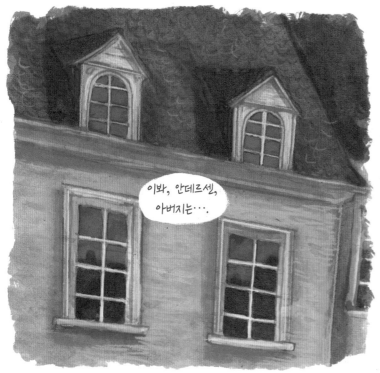

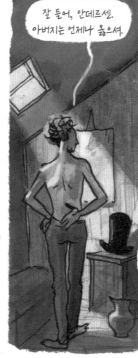

잘 들어, 안데르센.
아버지는 언제나 옳으셔.

이봐, 안데르센,
아버지는….

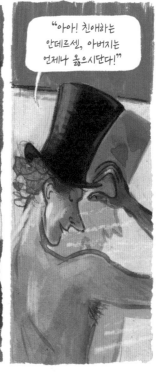

"아아! 친애하는
안데르센, 아버지는
언제나 옳으시단다!"

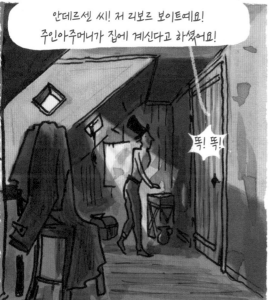

안데르센 씨! 저 리보르 보이트예요!
주인아주머니가 집에 계신다고 하셨어요!

똑! 똑!

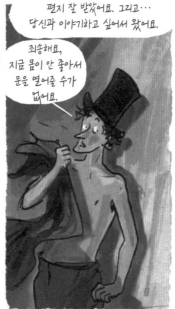

편지 잘 받았어요. 그리고…
당신과 이야기하고 싶어서 왔어요.

죄송해요,
지금 몸이 안 좋아서
문을 열어줄 수가
없어요.

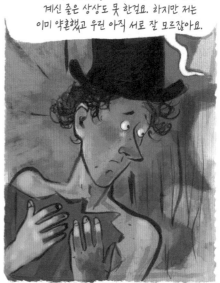

편지를 읽고 감동했어요. 당신이 그렇게 생각하고
계신 줄은 상상도 못 한걸요. 하지만 저는
이미 약혼했고 우린 아직 서로 잘 모르잖아요.

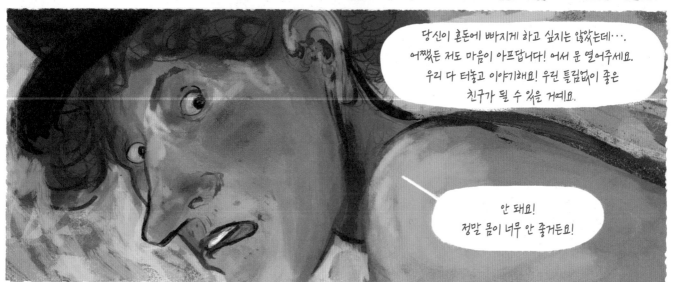

당신이 혼돈에 빠지게 하고 싶지는 않았는데….
어쨌든 저도 마음이 아프답니다! 어서 문 열어주세요.
우리 다 터놓고 이야기해요! 우린 틀림없이 좋은
친구가 될 수 있을 거예요.

안 돼요!
정말 몸이 너무 안 좋거든요!

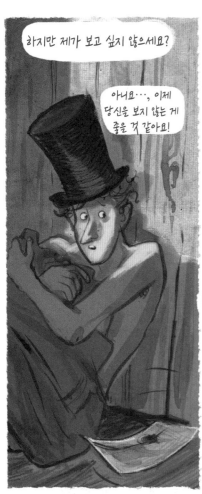

하지만 제가 보고 싶지 않으세요?

아니요…, 이제 당신을 보지 않는 게 좋을 것 같아요!

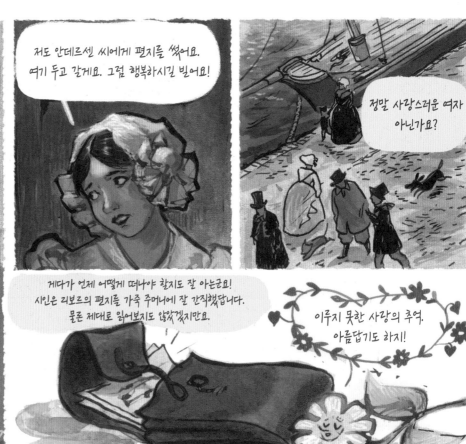

저도 안데르센 씨에게 편지를 썼어요. 여기 두고 갈게요. 그럼 행복하시길 빌어요!

정말 사랑스러운 여자 아닌가요?

게다가 언제 어떻게 떠나야 할지도 잘 아는군요! 시인은 리보르의 편지를 가죽 주머니에 잘 간직했답니다. 물론 제대로 읽어보지도 않았겠지요.

이루지 못한 사랑의 추억. 아름답기도 하지!

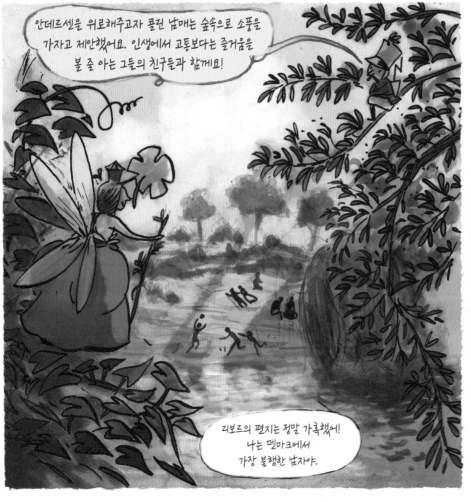

안데르센을 위로해주고자 콜린 남매는 숲속으로 소풍을 가자고 제안했어요. 인생에서 고통보다는 즐거움을 볼 줄 아는 그들의 친구들과 함께요!

리보르의 편지는 정말 가혹했어! 나는 덴마크에서 가장 불행한 남자야.

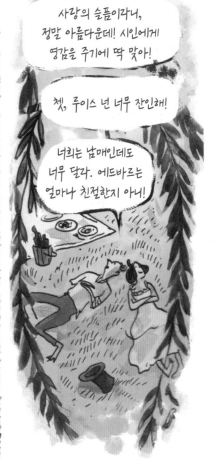

사랑의 슬픔이라니, 정말 아름다운데! 시인에게 영감을 주기에 딱 맞아!

첫, 루이스 넌 너무 잔인해!

너희는 남매인데도 너무 달라. 에드바르는 얼마나 친절한지 아니!

46

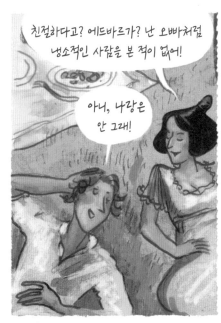

친절하다고? 에드바르가? 난 오빠처럼 냉소적인 사람을 본 적이 없어!

아니, 나랑은 안 그래!

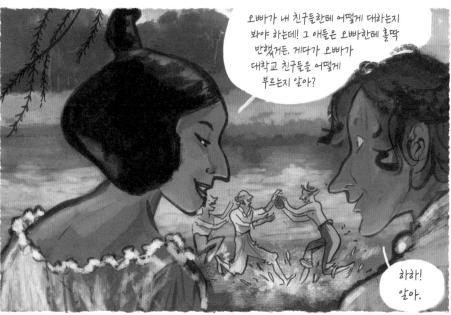

오빠가 내 친구들한테 어떻게 대하는지 봐야 하는데! 그 애들은 오빠한테 홀딱 반했거든. 게다가 오빠가 대학교 친구들을 어떻게 부르는지 알아?

하하! 알아.

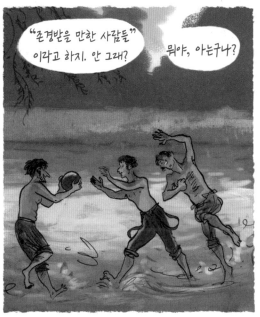

"존경받을 만한 사람들" 이라고 하지. 안 그래?

뭐야, 아는구나?

흠…, 맞아…, 확실히 오빠가 당신하고 있을 때는 부드러워져.

내 생각엔 오빠는 당신을 닮고 싶어 하는 거 같아.

나를? 에드바르가?

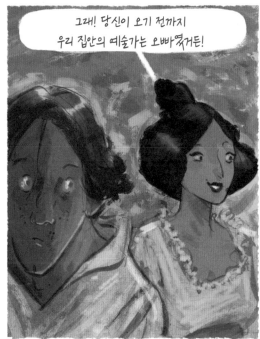

그래! 당신이 오기 전까지 우리 집안의 예술가는 오빠였거든!

하지만 에드바르는 근본적으로 거친 사람이야. 겉으로는 상냥해 보이는 짐승이지.

이런! 우리가 자기 얘기 하는 걸 눈치챘나 봐.

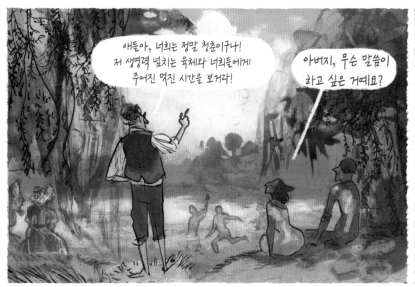

애들아, 너희는 정말 청춘이구나!
저 생명력 넘치는 육체와 너희들에게
주어진 멋진 시간을 보거라!

아버지, 무슨 말씀이
하고 싶은 거예요?

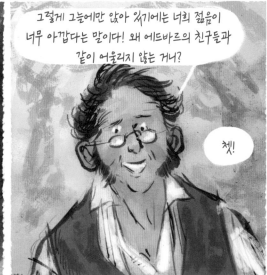

그렇게 그늘에만 앉아 있기에는 너희 젊음이
너무 아깝다는 말이다! 왜 에드바르의 친구들과
같이 어울리지 않는 거니?

쳇!

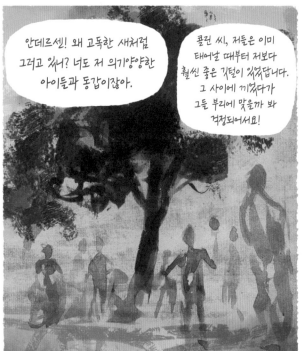

안데르센! 왜 고독한 새처럼
그러고 있어? 너도 저 의기양양한
아이들과 동갑이잖아.

콜린 씨, 저들은 이미
태어날 때부터 저보다
훨씬 좋은 깃털이 있었답니다.
그 사이에 끼었다가
그들 부리에 맞을까 봐
걱정되어서요!

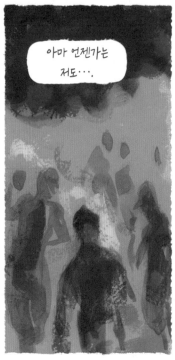

아마 언젠가는
저도···.

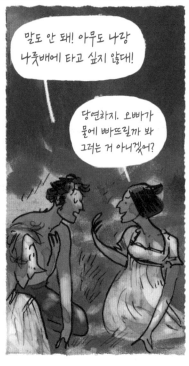

말도 안 돼! 아무도 나랑
나룻배에 타고 싶지 않대!

당연하지. 오빠가
물에 빠뜨릴까 봐
그러는 거 아니겠어?

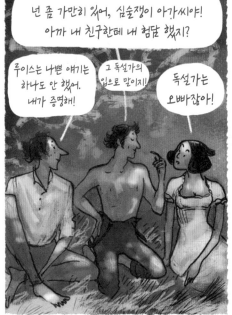

넌 좀 가만히 있어, 심술쟁이 아가씨야!
아까 내 친구한테 내 험담 했지?

루이스는 나쁜 얘기는
하나도 안 했어.
내가 증명해!

그 독설가의
입으로 말이지!

독설가는
오빠잖아!

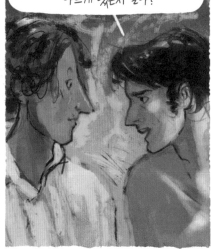

루이스를 조심해. 특히 예쁘고 커다란 눈으로
당신을 쳐다볼 때 말이야. 그 눈으로
내 불쌍한 친구들의 가슴을 얼마나
아프게 했는지 알아?

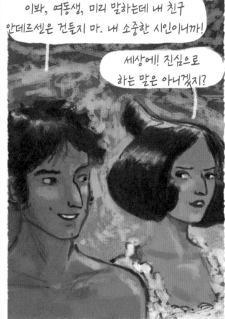

이봐, 여동생, 미리 말하는데 내 친구
안데르센은 건들지 마. 내 소중한 시인이니까!

세상에! 진심으로
하는 말은 아니겠지?

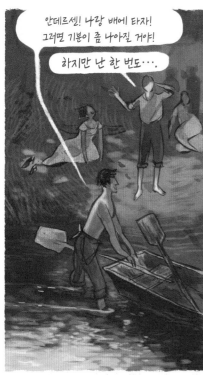

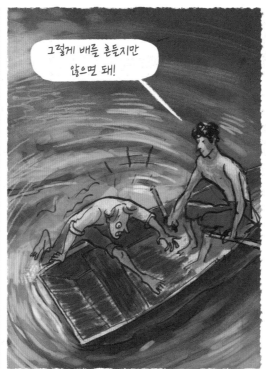

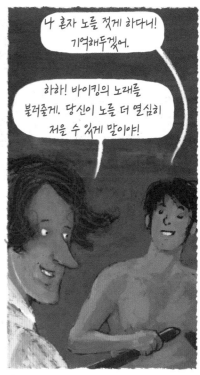

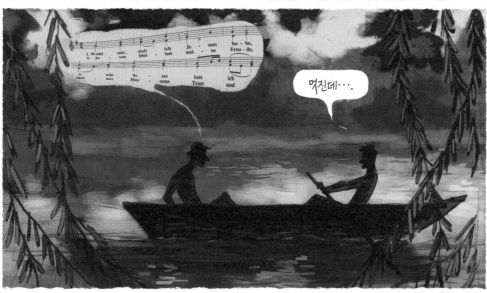

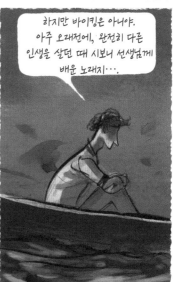

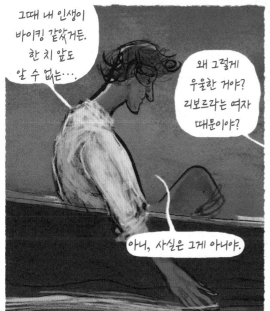

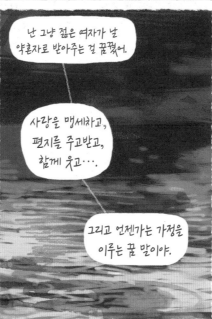

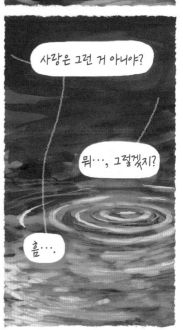

하지만 난 그보다 더 강렬한 감정을 누군가에게 느껴. 그 사람을 만지고 싶고, 안고 싶어! 그 사람을 갖고 싶고, 그리고⋯.

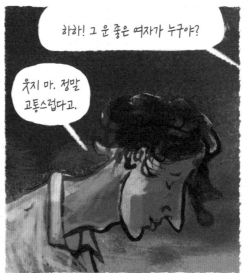

하하! 그 운 좋은 여자가 누구야?

웃지 마. 정말 고통스럽다고.

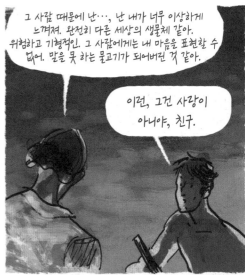

그 사람 때문에 난⋯, 난 내가 너무 이상하게 느껴져. 완전히 다른 세상의 생물체 같아. 위험하고 기형적인. 그 사람에게는 내 마음을 표현할 수 없어. 말을 못 하는 물고기가 되어버린 것 같아.

이런, 그건 사랑이 아니야, 친구.

아니라고? 하지만 이 감정 때문에 내 인생은 완전히 달라졌는걸 죽는 날까지 나는 세상 사람들과 다를 거야. 그리고 나를 숨기고 살아야 할 거야.

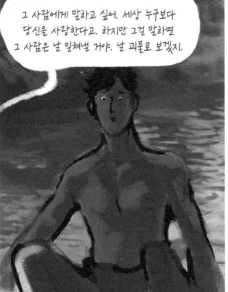

그 사람에게 말하고 싶어. 세상 누구보다 당신을 사랑한다고. 하지만 그걸 말하면 그 사람은 날 밀쳐낼 거야. 날 괴물로 보겠지.

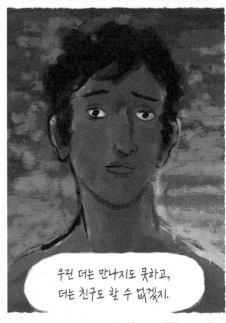

우린 더는 만나지도 못하고, 더는 친구도 할 수 없겠지.

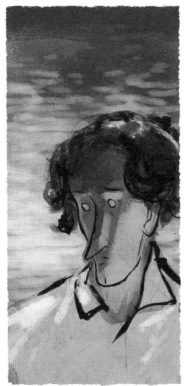

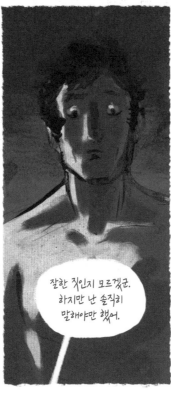

잘한 짓인지 모르겠군. 하지만 난 솔직히 말해야만 했어.

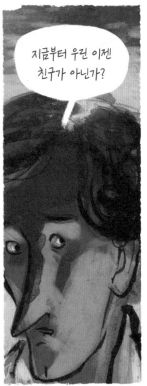

지금부터 우린 이젠 친구가 아닌가?

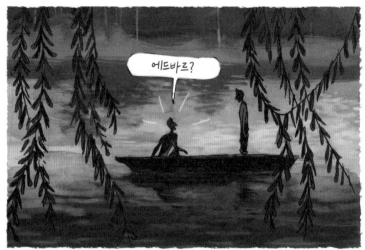

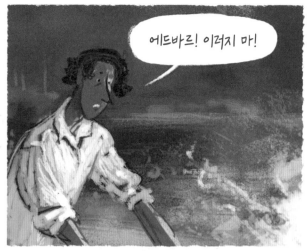

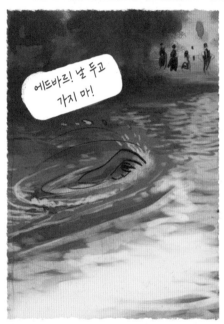

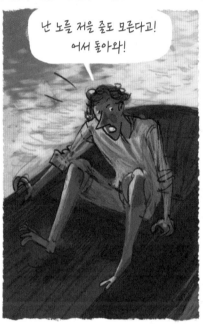

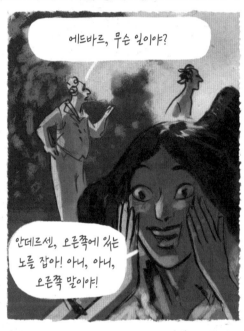

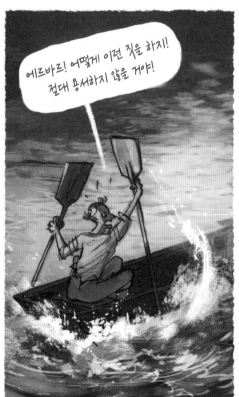

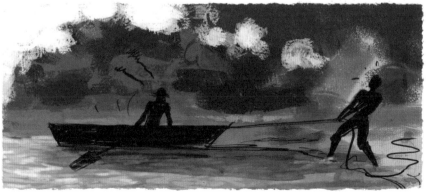

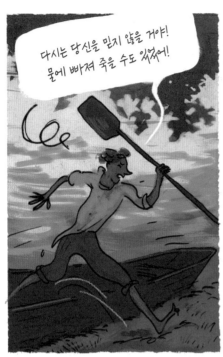

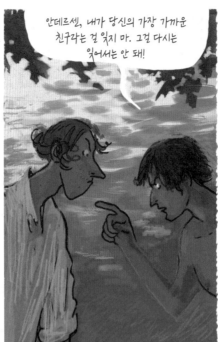

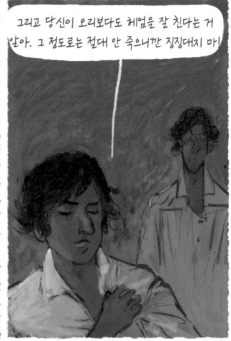

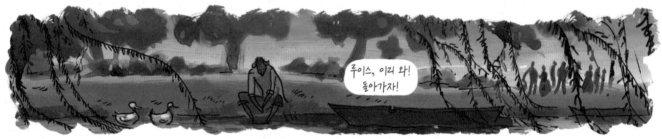

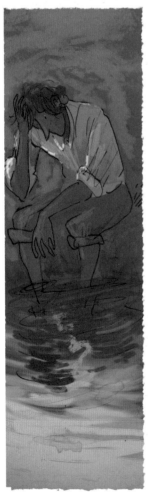

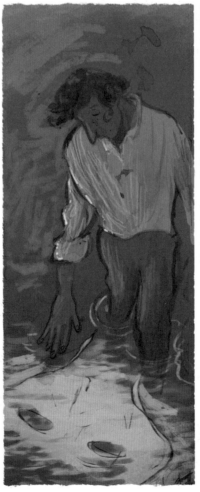

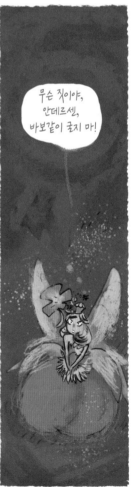

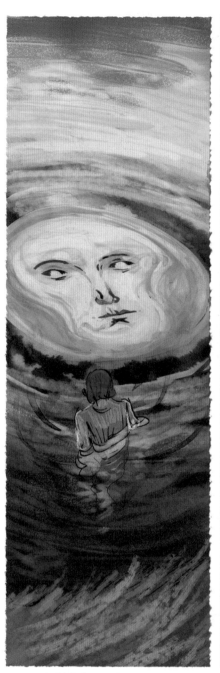

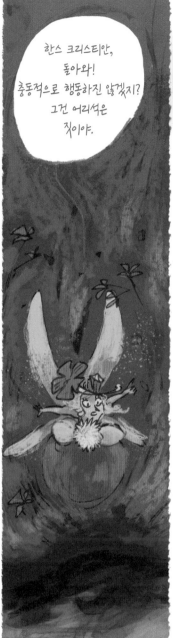

한스 크리스티안, 돌아와! 충동적으로 행동하진 않겠지? 그건 어리석은 짓이야.

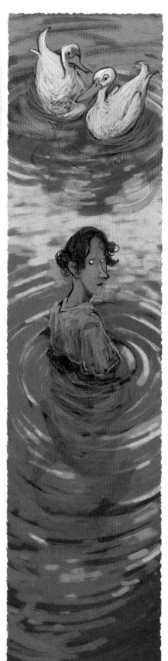

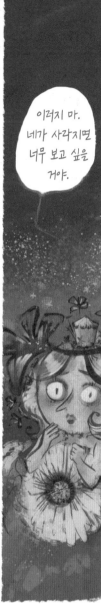

이러지 마. 네가 사라지면 너무 보고 싶을 거야.

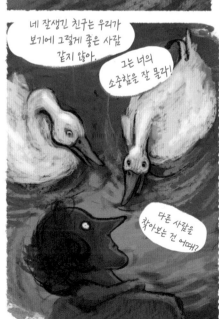

네 잘생긴 친구는 우리가 보기에 그렇게 좋은 사람 같지 않아.

그는 너의 소중함을 잘 몰라!

다른 사람을 찾아보는 건 어때?

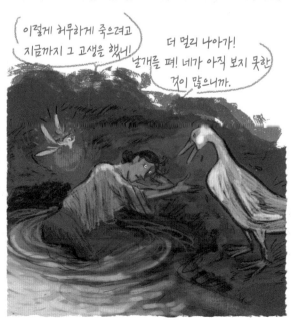

이렇게 허무하게 죽으려고 지금까지 그 고생을 했니!

더 멀리 나아가! 날개를 펴! 네가 아직 보지 못한 것이 많으니까.

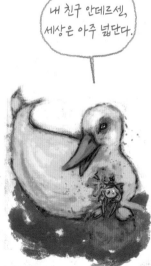

내 친구 안데르센, 세상은 아주 넓단다.

*『미운 오리 새끼』는 안데르센 본인의 삶을 은유한 창작 동화로, 시인의 가장 유명한 대표작이 되었다.

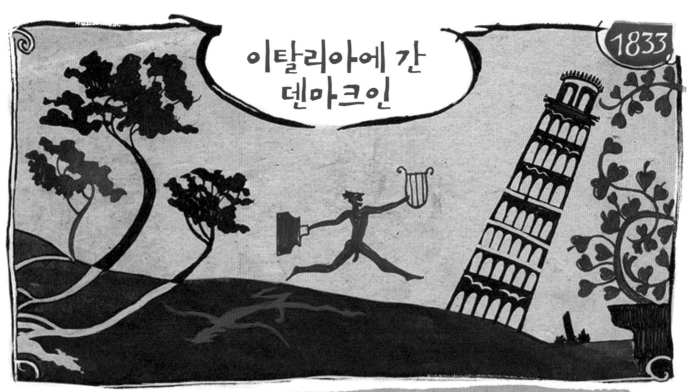

이탈리아에 간
덴마크인

1833

에드바르, 난 지금 프랑스에 있어!

여기 함께 있다면 얼마나 좋을까,
당신이 감정을 그대로 따르는
이 프랑스 사람들을 본다면 과연 뭐라고 할지!

연기중이 날 만큼 모든 것이 새로워,
여기 있으면 우리가 얼마나 젊은지,
얼마나 경험할 것이 많은지 알게 돼,

내일은 이탈리아에 갈 거야,
그곳에서 새로운 작품을 쓰려고 해,
오늘 막 희곡 한 편을 끝냈거든,

제목은 『아그네테와 인어』*야,
편지와 함께 보낼게,
당신이 좋아하리라 믿어!

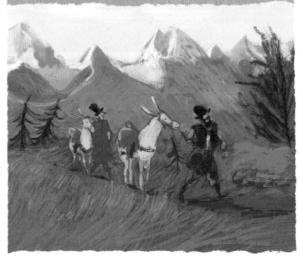

* Agnete og Havmanden(1833)

"아그네테"! 오래전부터 이 이야기를 쓰고 싶었어. 어부와 약혼한 어떤 소녀가 우연히 반은 인간, 반은 물고기인 생명체를 보고 사랑에 빠졌어. 그래서 그가 사는 왕국에 따라간다는 내용이야. 나머지는 당신이 직접 읽어봐.

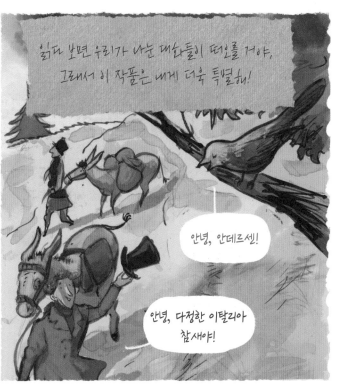

읽다 보면 우리가 나눈 대화들이 떠오를 거야. 그래서 이 작품은 내게 더욱 특별해!

안녕, 안데르센!

안녕, 다정한 이탈리아 참새야!

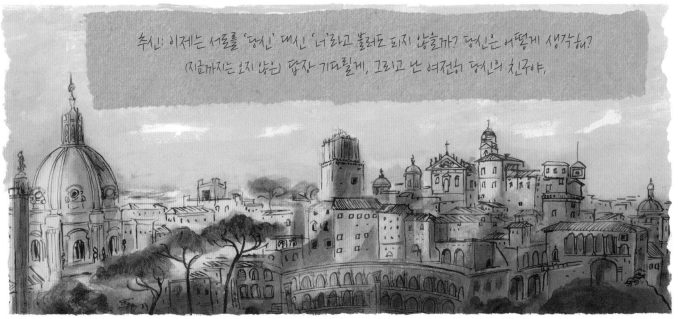

추신: 이제는 서로를 '당신' 대신 '너'라고 불러도 되지 않을까? 당신은 어떻게 생각해? (지금까지는 오지 않은) 답장 기다릴게. 그리고 난 여전히 당신의 친구야.

BOÛÛ-ONGIOR-NO SÍÍ GNO-RÉÉ... SIGNORA? JE VEUX... VO-GLÍÍO OUNA CA-MÉ-RA?...

AHI! ANCORA UN ALTRO DI QUESTI MALEDETTI DANESI CHE CERCA UNA STANZA!

이런! 이 하숙집에서는 덴마크어를 한다고 했는데…

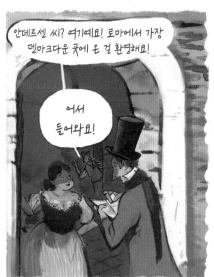

안데르센 씨? 여기예요! 로마에서 가장 덴마크다운 곳에 온 걸 환영해요!

어서 들어와요!

55

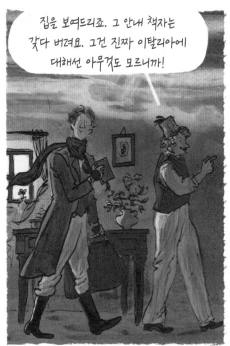

집을 보여드리죠. 그 안내 책자는 갖다 버려요. 그건 진짜 이탈리아에 대해선 아무것도 모르니까!

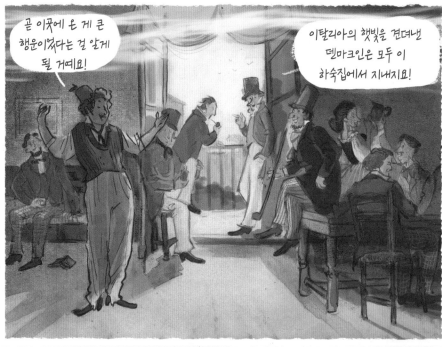

곧 이곳에 온 게 큰 행운이었다는 걸 알게 될 거예요!

이탈리아의 햇빛을 견뎌낸 덴마크인은 모두 이 하숙집에서 지내지요!

고국을 떠나 다들 자유롭게 산답니다. 보헤미안처럼요!

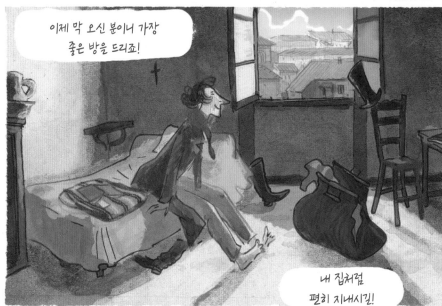

이제 막 오신 분이니 가장 좋은 방을 드리죠!

내 집처럼 편히 지내시길!

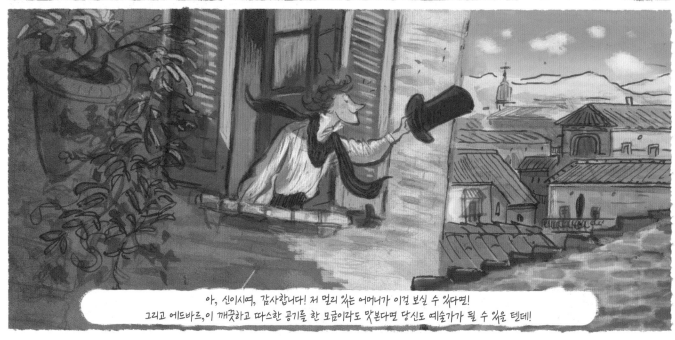

아, 신이시여, 감사합니다! 저 멀리 있는 어머니가 이걸 보실 수 있다면!
그리고 에드바르, 이 깨끗하고 따스한 공기를 한 모금이라도 맞본다면 당신도 예술가가 될 수 있을 텐데!

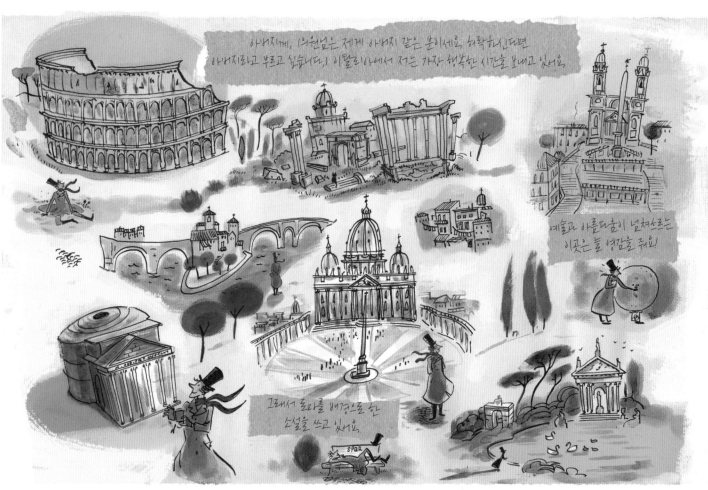

아버지께, (후원자님은 제게 아버지 같은 분이세요. 허락하신다면
아버지라고 부르고 싶습니다.) 이탈리아에서 저는 가장 행복한 시간을 보내고 있어요.

예술과 아름다움이 넘쳐흐르는
이곳은 늘 영감을 줘요!

그래서 로마를 배경으로 한
소설을 쓰고 있어요.

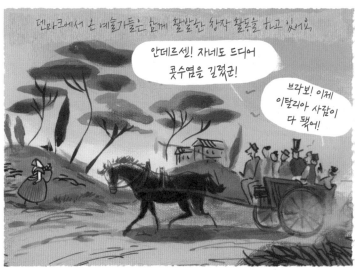

덴마크에서 온 예술가들은 함께 활발한 창작 활동을 하고 있어요.

안데르센! 자네도 드디어
콧수염을 길렀군!

브라보! 이제
이탈리아 사람이
다 됐어!

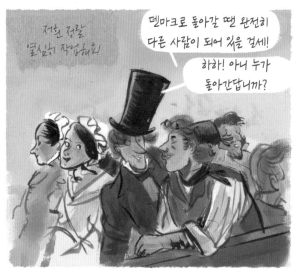

저흰 정말
'글 쓰는 작업했어요!

덴마크로 돌아갈 땐 완전히
다른 사람이 되어 있을 걸세!

하하! 아니 누가
돌아간답니까?

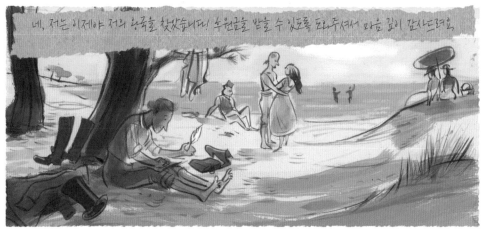

네, 저는 이제야 저의 행복을 찾았습니다! 후원금을 받을 수 있도록 도와주셔서 마음 깊이 감사드려요.

이곳에서는 정말 부족한 게
하나도 없어요. 오로지 행복만
있을 뿐...

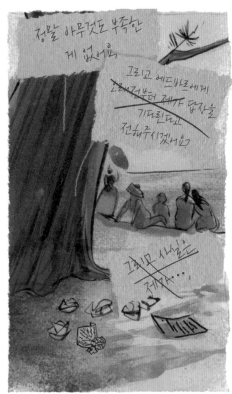

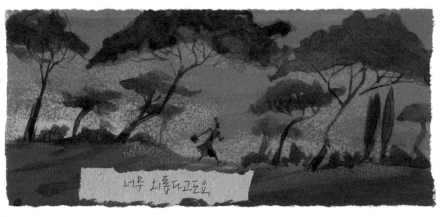

너무 외롭다고도요,

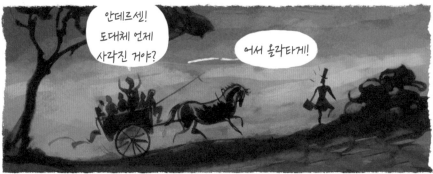

안데르센! 도대체 언제 사라진 거야?

어서 올라타게!

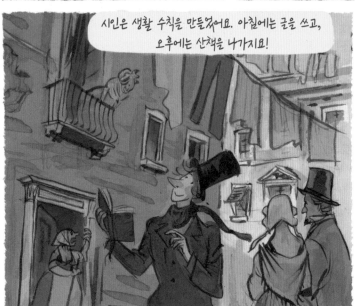

시인은 생활 수칙을 만들었어요. 아침에는 글을 쓰고, 오후에는 산책을 나가지요!

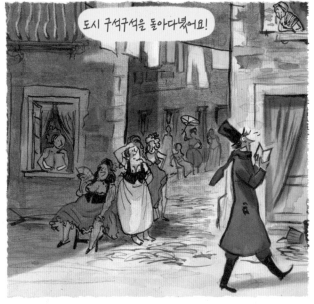

도시 구석구석을 돌아다녔어요!

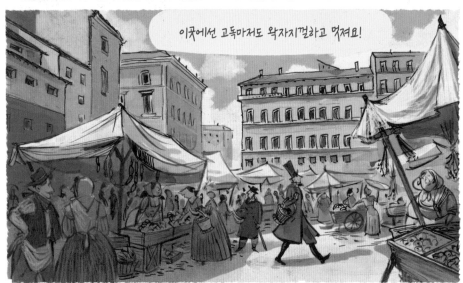

이곳에선 고독마저도 왁자지껄하고 멋져요!

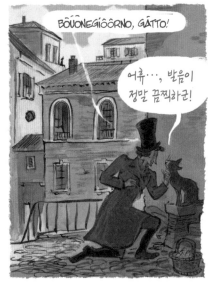

BÔÛÔNEGIÔÔRNO, GÁTTO!

어휴…, 발음이 정말 끔찍하군!

오후의 끝 무렵에는 북쪽에서 온 편지를 전해 받을 수 있는 그리스 카페에 들렀어요.

ANTICO CAFFÈ ... CO

당신에게 온 편지는 없네요.

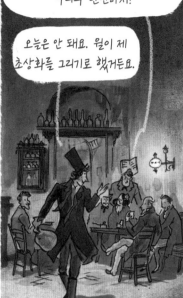

안데르센, 이리 와서 우리와 한잔하지!

오늘은 안 돼요. 뮐이 제 초상화를 그리기로 했거든요.

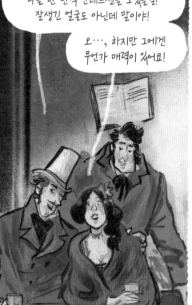

아, 초상화! 로마의 화가라면 다들 한 번씩 안데르센을 그렸을걸! 잘생긴 얼굴도 아닌데 말이야!

오…, 하지만 그에겐 무언가 매력이 있어요!

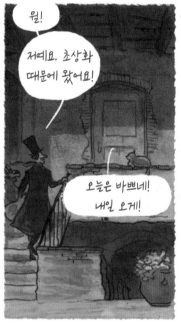

뮐!

저예요. 초상화 때문에 왔어요!

오늘은 바쁘네! 내일 오게!

에이, 같이 먹으려고 과일도 가져왔는걸요!

들어오지 마!

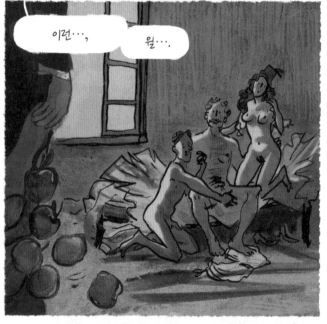

이런…,

뮐….

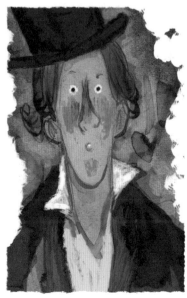

흠….

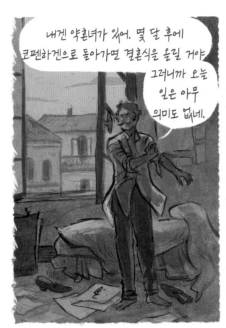

내겐 약혼녀가 있어. 몇 달 후에 코펜하겐으로 돌아가면 결혼식을 올릴 거야. 그러니까 오늘 일은 아무 의미도 없네.

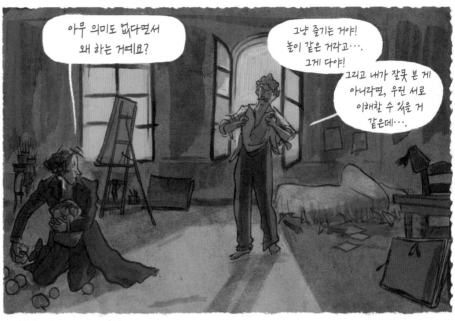

아무 의미도 없다면서 왜 하는 거예요?

그냥 즐기는 거야! 놀이 같은 거라고…. 그게 다야!

그리고 내가 잘못 본 게 아니라면, 우린 서로 이해할 수 있을 거 같은데….

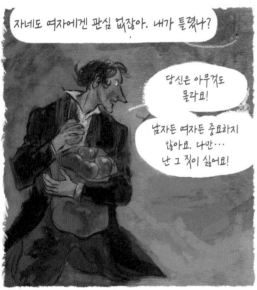

자네도 여자에겐 관심 없잖아. 내가 틀렸나?

당신은 아무것도 몰라요!

남자든 여자든 중요하지 않아요. 다만… 난 그 짓이 싫어요!

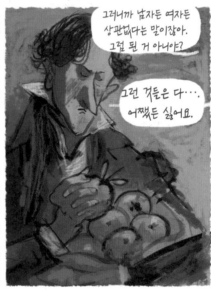

그러니까 남자든 여자든 상관없다는 말이잖아. 그럼 된 거 아니야?

그런 것들은 다…. 어쨌든 싫어요.

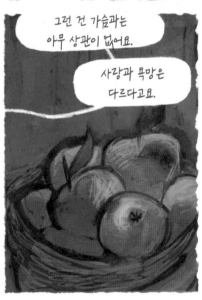

그런 건 가슴과는 아무 상관이 없어요.

사랑과 욕망은 다르다고요.

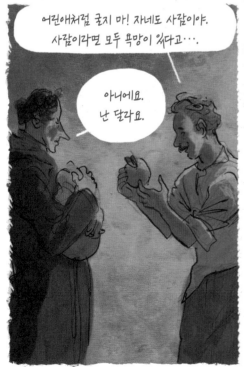

어린애처럼 굴지 마! 자네도 사람이야. 사람이라면 모두 욕망이 있다고….

아니에요. 난 달라요.

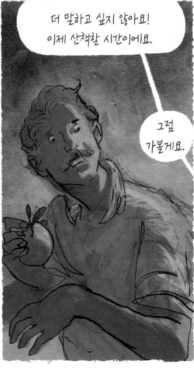

더 말하고 싶지 않아요! 이제 산책할 시간이에요.

그럼 가볼게요.

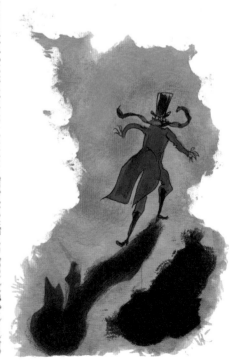

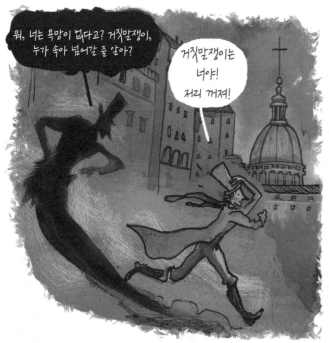

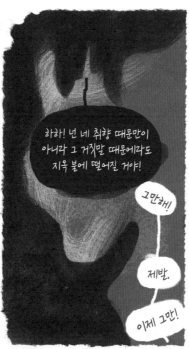

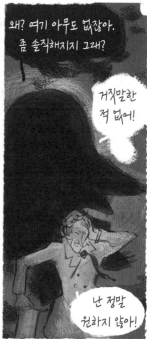

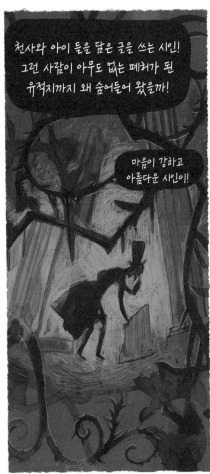

천사와 아이들을 닮은 글을 쓰는 시인!
그런 사람이 아무도 없는 폐허가 된
유적지까지 왜 숨어들어 왔을까!

마음이 강하고
아름다운 시인이!

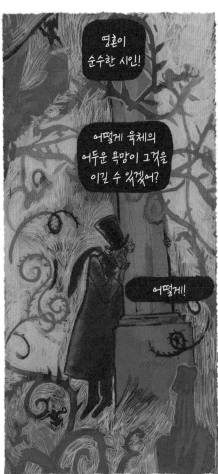

영혼이
순수한 시인!

어떻게 육체의
어두운 욕망이 그것을
이길 수 있겠어?

어떻게!

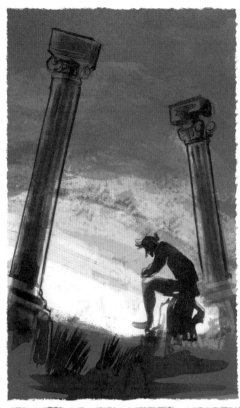

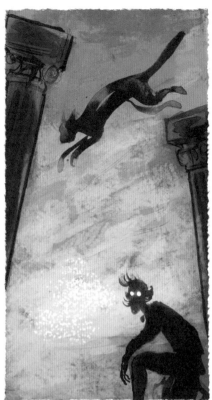

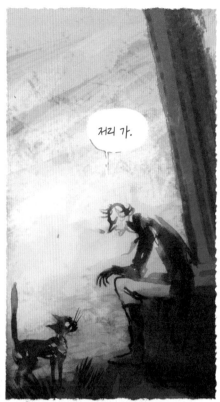

저리 가.

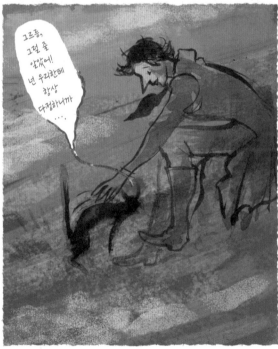

그르릉, 그걸 줄 알았어! 넌 우리한테 항상 다정하니까···.

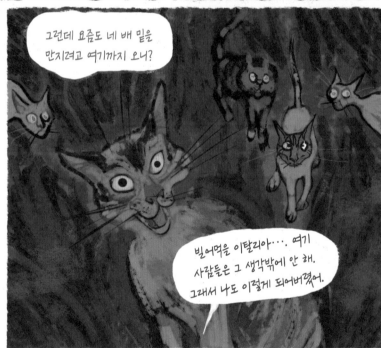

그런데 요즘도 네 배 밑을 만지려고 여기까지 오니?

빌어먹을 이탈리아···. 여기 사람들은 그 생각밖에 안 해. 그래서 나도 이렇게 되어버렸어.

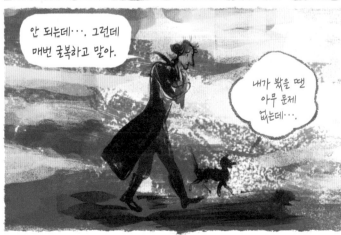

안 되는데···. 그런데 매번 굴복하고 말아.

내가 봤을 땐 아무 문제 없는데···.

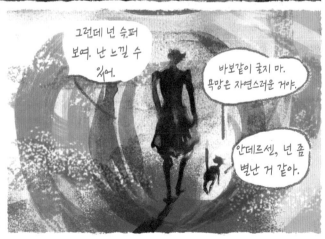

그런데 넌 슈퍼 보여. 난 느낄 수 있어.

바보같이 굴지 마. 욕망은 자연스러운 거야.

안데르센, 넌 좀 별난 거 같아.

63

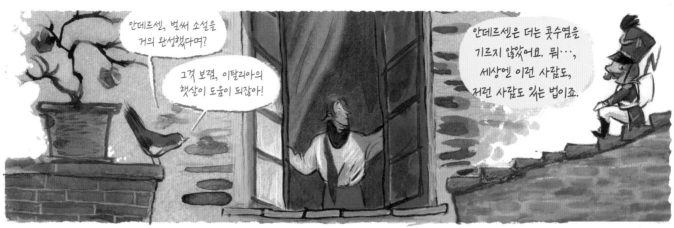

안데르센, 벌써 소설을 거의 완성했다며?

그거 보렴, 이탈리아의 햇살이 도움이 되잖아!

안데르센은 더는 콧수염을 기르지 않았어요. 뭐…, 세상엔 이런 사람도, 저런 사람도 있는 법이죠.

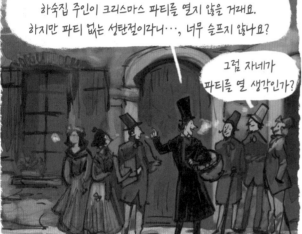

하숙집 주인이 크리스마스 파티를 열지 않을 거래요. 하지만 파티 없는 성탄절이라니…, 너무 슬프지 않나요?

그럼 자네가 파티를 열 생각인가?

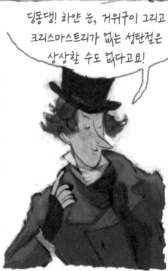

딩동댕! 하얀 눈, 거위구이 그리고 크리스마스트리가 없는 성탄절은 상상할 수도 없다고요!

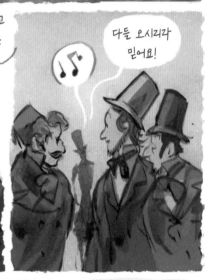

다들 오시리라 믿어요!

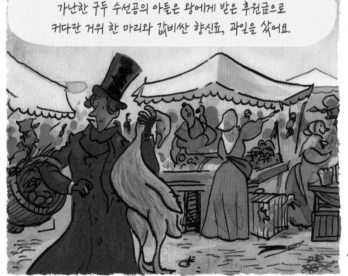

가난한 구두 수선공의 아들은 왕에게 받은 후원금으로 커다란 거위 한 마리와 값비싼 향신료, 과일을 샀어요.

그리고 하얀 종이를 정교하게 잘라 산타 산타를 가져다주는 천사와 우아한 백조, 북쪽에서 피어나는 꽃을 만들었어요.

반짝이는 작은 종잇조각들이 안데르센의 손과 코, 볼에 달라붙었어요. 마치 덴마크에서 내리는 눈처럼 말이에요.

안데르센은 아이처럼 행복했어요! 하얀 종이와 금빛 가위도 함께 콧노래를 부르는 것만 같았어요.

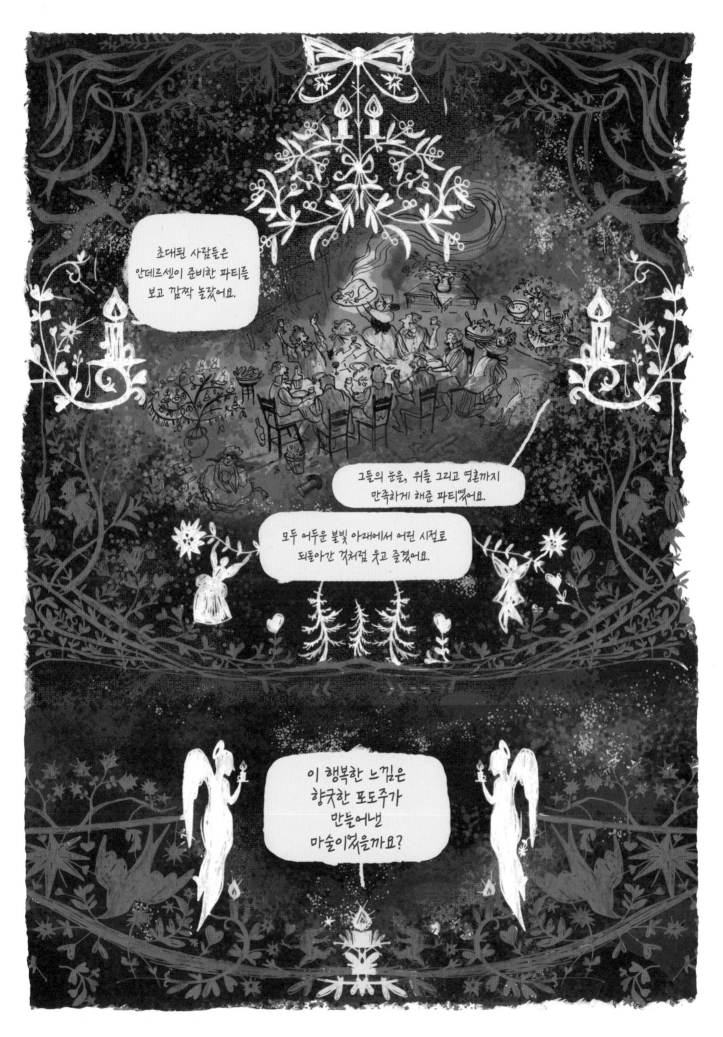

초대된 사람들은
안데르센이 준비한 파티를
보고 깜짝 놀랐어요.

그들의 눈을, 위를 그리고 영혼까지
만족하게 해준 파티였어요.

모두 어두운 불빛 아래에서 어린 시절로
되돌아간 것처럼 웃고 즐겼어요.

이 행복한 느낌은
향긋한 포도주가
만들어낸
마술이었을까요?

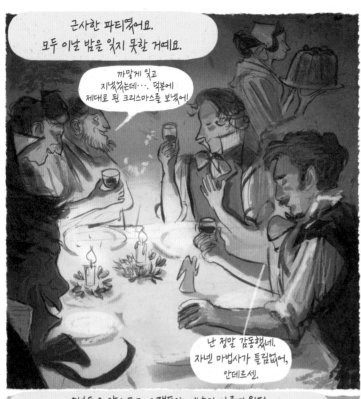

근사한 파티였어요.
모두 이날 밤을 잊지 못할 거예요.

까맣게 잊고
지냈었는데…. 덕분에
제대로 된 크리스마스를 보냈어!

난 정말 감동했네.
자넨 마법사가 틀림없어,
안데르센.

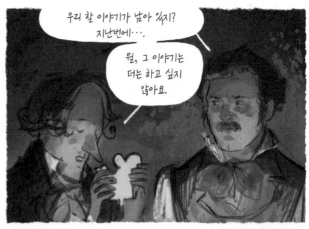

우리 할 이야기가 남아 있지?
지난번에….

뭘, 그 이야기는
더는 하고 싶지
않아요.

그리고 오늘은 크리스마스
밤이에요. 성스러운 날인 만
큼 그런 이야기는
자제해주세요!

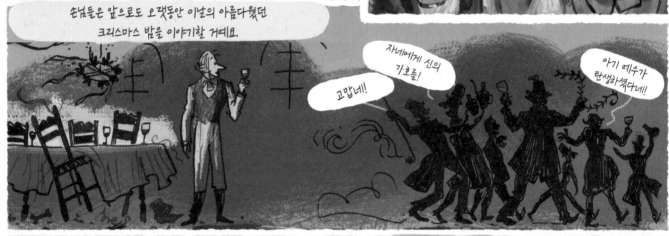

손님들은 앞으로도 오랫동안 이날의 아름다웠던
크리스마스 밤을 이야기할 거예요.

자네에게 신의
가호를!

고맙네!

아기 예수가
탄생하셨다네!!

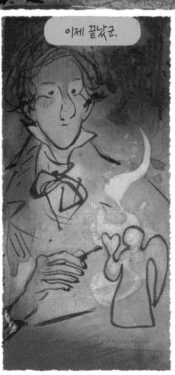

이제 끝났군.

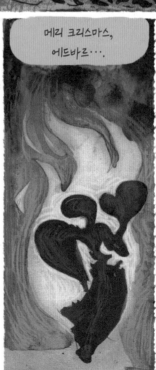

메리 크리스마스,
에드바르….

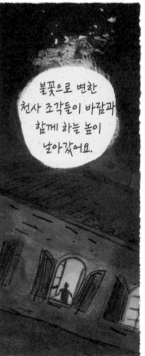

불꽃으로 변한
천사 조각들이 바람과
함께 하늘 높이
날아갔어요.

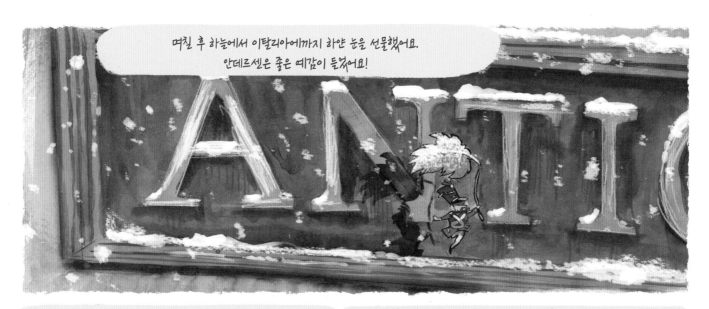

며칠 후 하늘에서 이탈리아에까지 하얀 눈을 선물했어요.
안데르센은 좋은 예감이 들었어요!

그리스 카페에서는 덴마크 사람들이 이곳까지 눈이 온다고
불평하고 있었어요. 꼭 북쪽에 있는 것 같다고요!

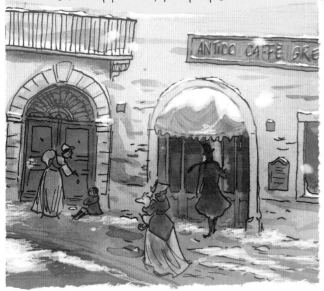

하지만 북쪽에서 온 건 눈만이 아니었어요.
덴마크에서 온 편지가 안데르센을 기다렸거든요.

안데르센, 우리와 커피
한잔하지?

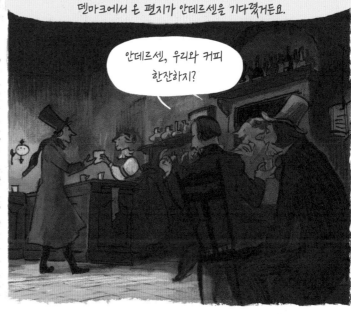

내 친구 안데르센에게, 당신이 보낸 편지와
소설 『아그네테와 인어』는 잘 받았어.

드디어 에드바르가!

소설을 출판사에 보냈지만 부정적인 답변이 왔어,
그 글에는 내가 읽고 싶지 않은 것들이 있더군,
(친구가 그런 글을 썼다는 생각에 기분이 더 안 좋았네!)

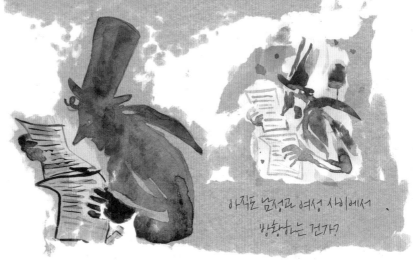

아직도 남성과 여성 사이에서
방황하는 건가?

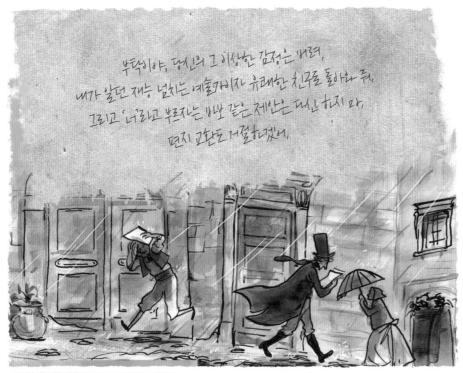

부탁이야, 당신의 그 이상한 감정은 버려,
내가 알던 재능 넘치는 예술가이자 유쾌한 친구로 돌아와 줘,
그리고 '너'라고 부르자는 방앗 같은 제안은 떠신 하지마,
편지 교환도 거절하겠어.

우리는 천성적으로 너무 달라,
그런데도 우리 우정은
여전히 소중하다네,
— 에드바르

에드바르! 나 자신보다 더 사랑하는
에드바르! 그는 내가 다른 친구들과
똑같길 바라고 있어.

하지만, 에드바르, 나의 친구, 나의 형제여···

에드바르, 당신이 보는 나는
어떤 사람이지···?

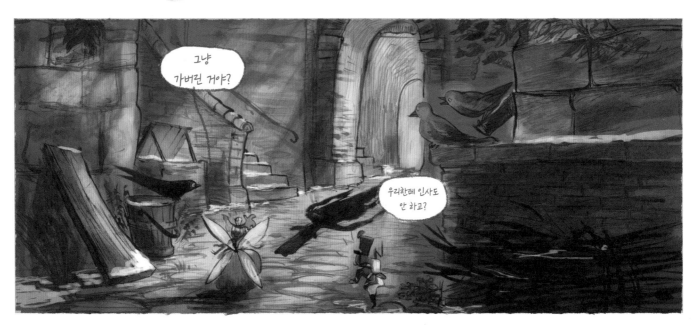

그냥
가버린 거야?

우리한테 인사도
안 하고?

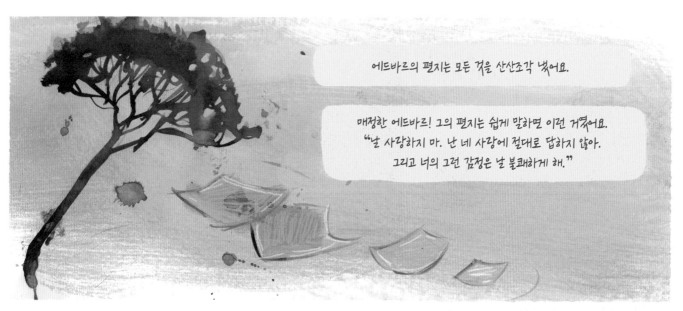

에드바르의 편지는 모든 것을 산산조각 냈어요.

매정한 에드바르! 그의 편지는 쉽게 말하면 이런 거였어요.
"날 사랑하지 마. 난 네 사랑에 절대로 답하지 않아.
그리고 너의 그런 감정은 날 불쾌하게 해."

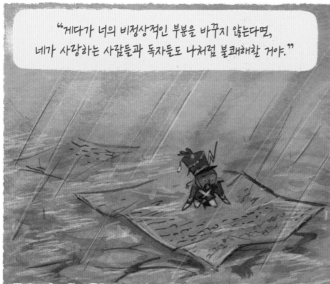

"게다가 너의 비정상적인 부분을 바꾸지 않는다면,
네가 사랑하는 사람들과 독자들도 나처럼 불쾌해할 거야."

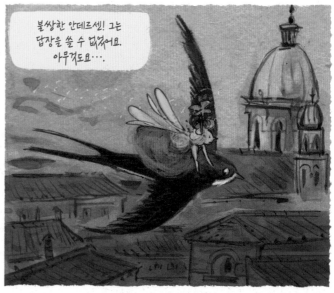

불쌍한 안데르센! 그는
답장을 쓸 수 없었어요.
아무것도요….

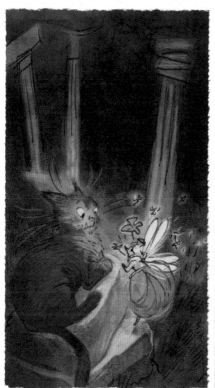

여기 있었군!
사흘 내내 찾아다녔어!

원, 절 그냥
내버려 두세요.

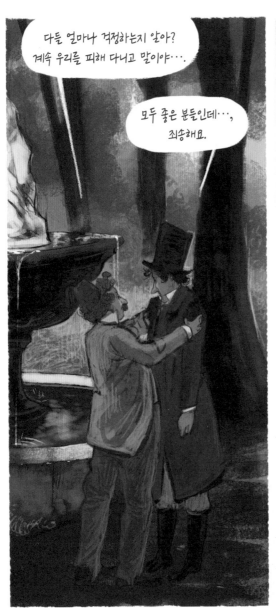

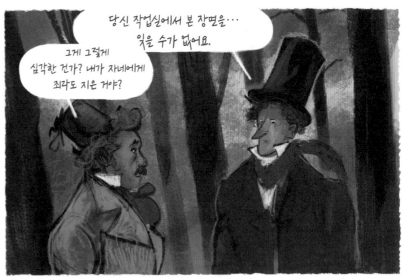

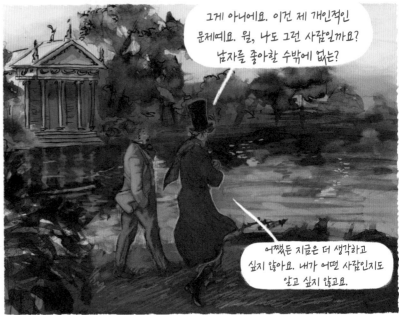

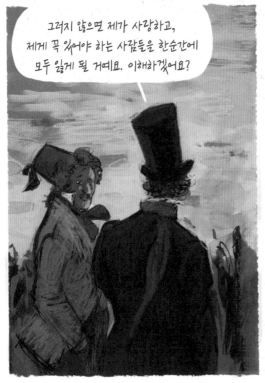

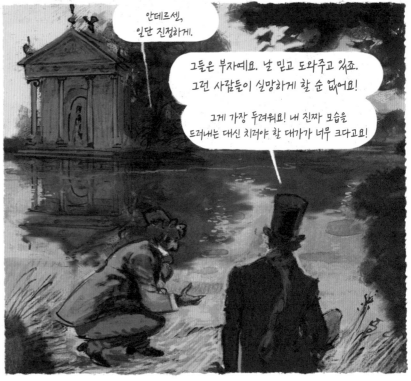

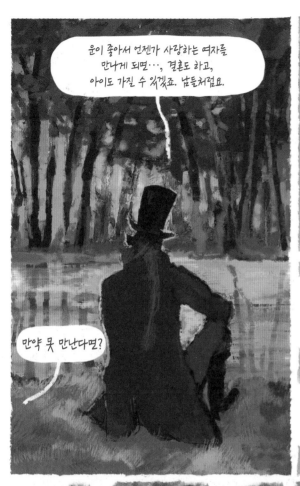

운이 좋아서 언젠가 사랑하는 여자를
만나게 되면…, 결혼도 하고,
아이도 가질 수 있겠죠. 남들처럼요.

만약 못 만난다면?

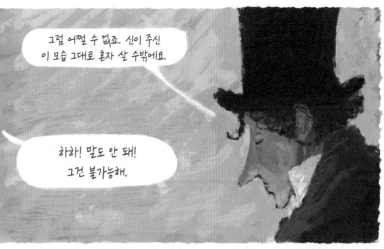

그럼 어쩔 수 없죠. 신이 주신
이 모습 그대로 혼자 살 수밖에요.

하하! 말도 안 돼!
그건 불가능해.

왜 안 되죠? 지금까지
제 안에 있는 어린아이가
원하는 걸 따르며 살았어요.
왜 원하지 않는 것을 애써 찾고,
내가 변화해야 하죠?

그렇게 하고 싶지 않아요.
영원히 꿈꾸며 살고 싶어요.
어린아이로 남는 거,
그게 그렇게 불가능한 일인가요?

그리고 이제 이탈리아가 지긋지긋해요.
이 나라는 오로지 사랑밖에 몰라요!

저 반짝이는 맑은 물을 보세요.
덴마크의 강과 다를 게 없는 것 같죠?

하지만 냄새만은 달라요. 그 작은 차이를 견딜 수 없어요.
이곳 강은 더는 아무런 말도 걸어오지 않아요.

이제 북쪽으로 돌아갈 때가 된 것 같아요.

71

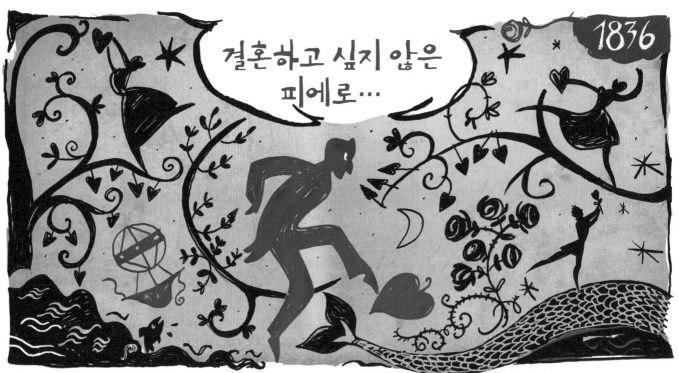

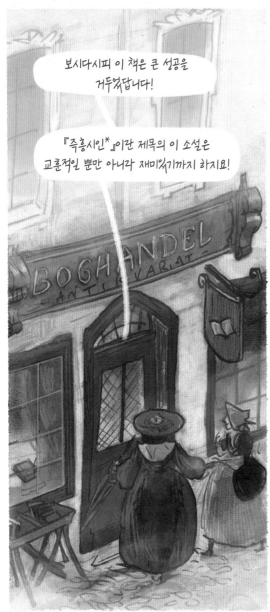

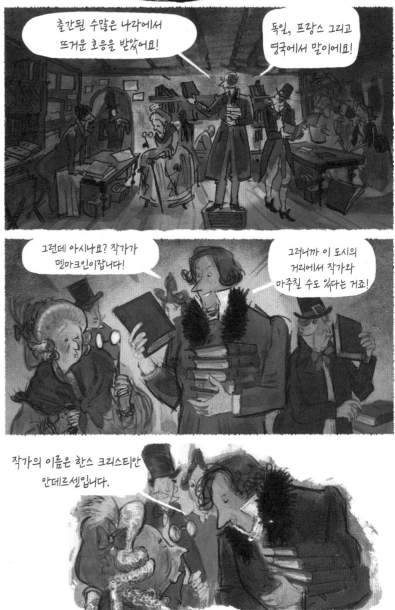

* Improvisatoren(1835)

그리고 바로 저입니다!

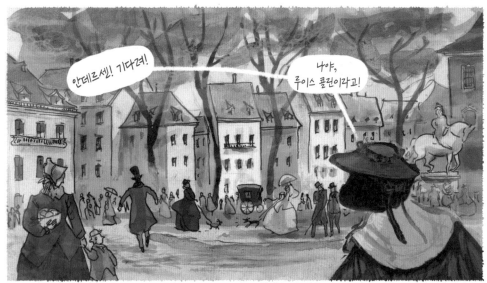

안데르센! 기다려!

나야, 루이스 콜린이라고!

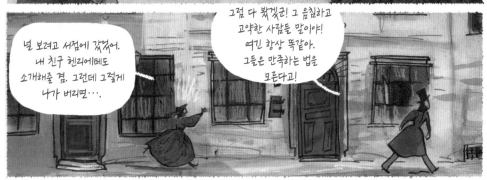

널 보려고 서점에 갔었어. 내 친구 헨리에테도 소개해줄 겸. 그런데 그렇게 나가 버리면….

그럼 다 봤겠군! 그 음침하고 고약한 사람들 말이야! 여긴 항상 똑같아. 그들은 만족하는 법을 모른다고!

어떤 나라에서도 이런 대접을 받은 적이 없어! 어떻게 저리 냉담할 수가 있지? 모나고 투박한 덴마크 사람들은 앞으로도 절대 날 좋아할 리 없을 거야!

게다가 그 무관심은 어떻고! 봐, 욘센 부인께 헌정 책을 보냈는데 아직 답장이 없어! 책을 읽기나 했을까?

아직 못 들으셨나 본데…, 욘센 부인은 지난달에 세상을 떠나셨답니다.

그래?

그럼 안심이군. 난 또 책이 마음에 안 드신 줄 알았지!

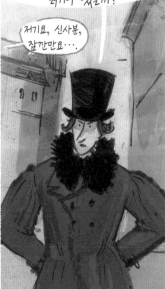

아휴, 그 유별난 성격은 정말 여전하구나!

저기요, 신사분, 잠깐만요….

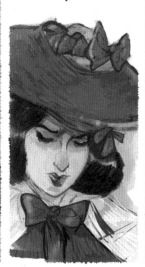

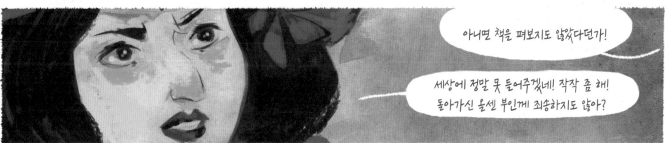

아니면 책을 펴보지도 않았다던가!

세상에 정말 못 들어주겠네! 작작 좀 해! 돌아가신 욘센 부인께 죄송하지도 않아?

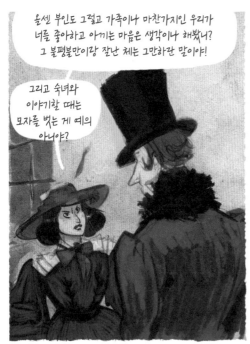

윤센 부인도 그렇고 가족이나 마찬가지인 우리가 너를 좋아하고 아끼는 마음은 생각이나 해봤니? 그 불평불만이랑 잘난 체는 그만하라 말이야!

그리고 숙녀와 이야기할 때는 모자를 벗는 게 예의 아니야?

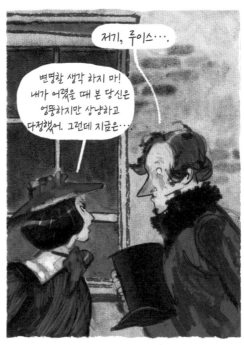

저기, 루이스….

변명할 생각 하지 마! 내가 어렸을 때 본 당신은 엉뚱하지만 상냥하고 다정했어. 그런데 지금은…

휴…, 지금 같아선 사람들 말이 맞는 거 같아! 당신은 고약한 이기주의자가 됐어!

루이스! 너 양산을 두고 갔어!

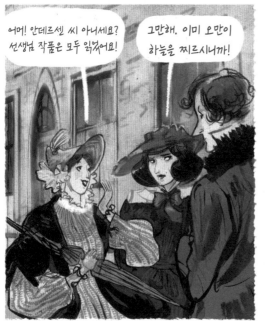

어머! 안데르센 씨 아니세요? 선생님 작품은 모두 읽었어요!

그만해. 이미 오만이 하늘을 찌르시니까!

제 약혼자가 선생님 이야기를 많이 했어요.

어떻게 코펜하겐에 와서 살게 됐는지 그리고 작가가 되었는지 말이에요. 얼마나 자주 이야기하는지 몰라요!

약혼자분이 혹시?

질투가 날 정도라니까요!

둘을 소개할 때가 된 것 같네. 그러니까… 안데르센, 내 친구 헨리에테는 말이야,

에드바르의 약혼녀야. 오빠가 아직 말 안 했어?

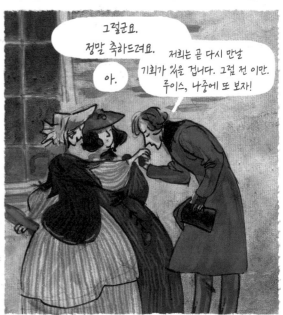

그렇군요. 정말 축하드려요.

아.

저희는 곧 다시 만날 기회가 있을 겁니다. 그럼 전 이만. 루이스, 나중에 또 보자!

결혼식에 오실까?
에드바르는 안대?

아마 안 을 거야!

곧 또 여행을 떠날 게 분명해!
아쉽지만….

곧 다시 볼 기회가 있을 거야.
우리 집에 일주일에 한 번
식사하러 오거든.

그런데 네가 잘 견딜 수 있을까.
에드바르와 안데르센의 신경전이랑
끊임없는 안데르센의
불평을 말이야. 게다가….

루이스!

너 전보다는 덜하지만
아직도 너무 비판적이야.
난 안데르센 씨와
좋은 친구가 되리라는
예감이 드는걸!

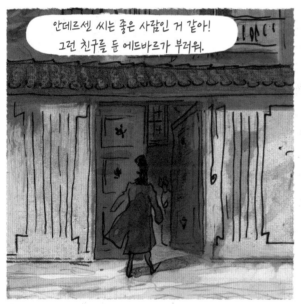

안데르센 씨는 좋은 사람인 거 같아!
그런 친구를 둔 에드바르가 부러워.

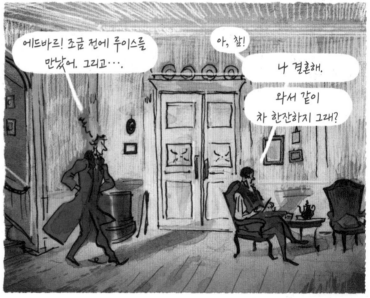

에드바르! 조금 전에 루이스를
만났어. 그리고….

아, 참!

나 결혼해.

와서 같이
차 한잔하지 그래?

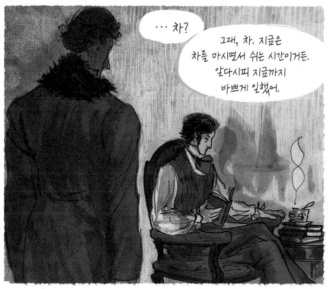

… 차?

그래, 차. 지금은
차를 마시면서 쉬는 시간이거든.
알다시피 지금까지
바쁘게 일했어.

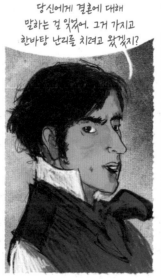

당신에게 결혼에 대해
말하는 걸 잊었어. 그거 가지고
한바탕 난리를 치려고 왔겠지?

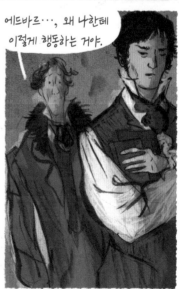

에드바르…, 왜 나한테
이렇게 행동하는 거야.

조금 전에 당신의 약혼자를 만났어.
아주 매력적인 아가씨더군! 하지만 왜 나한테 미리
말하지 않았지? 도대체 내가 무슨 난리를 친다는 거야?

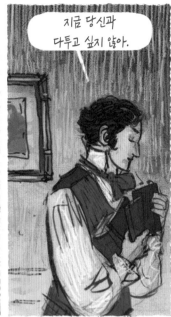

지금 당신과
다투고 싶지 않아.

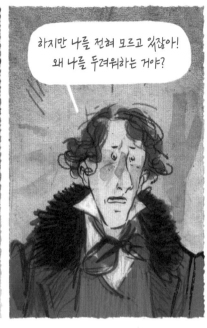

하지만 나를 전혀 모르고 있잖아!
왜 나를 두려워하는 거야?

당신에겐 우정이 뭐지? 나는 당신에게 모든 걸 이야기하는데,
당신은 아무것도 말해주지 않아. 당신에게 나는 뭐야?

바로 그게 문제가 아닐까? 당신은 내게
너무 많은 걸 드러내고 있어.

아···

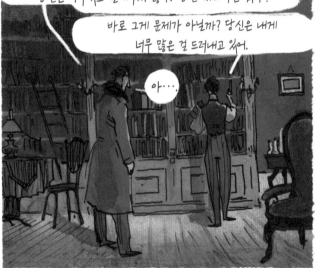

우리 둘은 달라. 우리가 서로
좋아하는 마음도 다르다는 걸 잘 알아.
하지만 그래서? 난 당신에게
바라는 게 아무것도 없어.

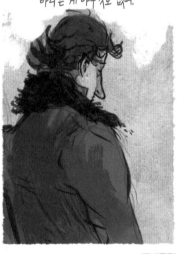

단지 당신의 있는 그대로의 마음, 편지,
즐거운 농담이면 충분하다고. 그것뿐이야.
그런데 이것마저 포기해야 하는 건가?

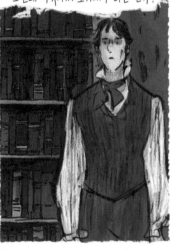

내 천성이라네.
난 늘 감정을 억제하지.
당신은 그걸 알아야 해.
게다가 난 당신이
생각하는 것처럼 그렇게
다정한 사람이 아니야.

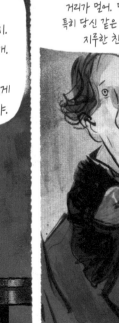

난 부르주아야. 그에 걸맞게 상상력과는
거리가 멀어. 딱딱하고 차갑지.
특히 당신 같은 예술가 부류에게는
지루한 친구일 뿐이라고.

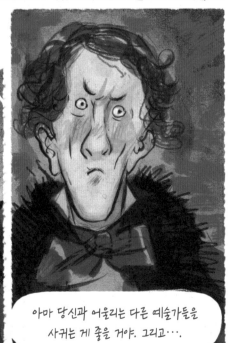

아마 당신과 어울리는 다른 예술가들을
사귀는 게 좋을 거야. 그리고···.

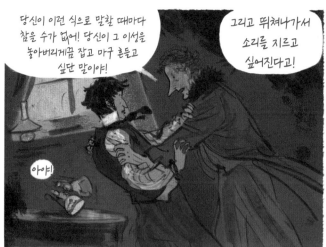

당신이 이런 식으로 말할 때마다
참을 수가 없어! 당신이 그 이성을
놓아버리게끔 잡고 마구 흔들고
싶단 말이야!

그리고 뛰쳐나가서
소리를 지르고
싶어진다고!

아야!

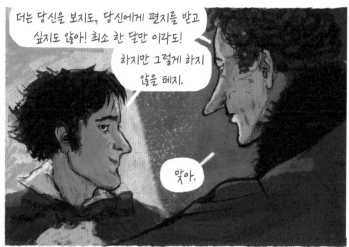

더는 당신을 보지도, 당신에게 편지를 받고
싶지도 않아! 최소 한 달만 이라도!

하지만 그렇게 하지
않을 테지.

맞아.

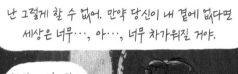

난 그렇게 할 수 없어. 만약 당신이 내 곁에 없다면
세상은 너무…, 아…, 너무 차가워질 거야.

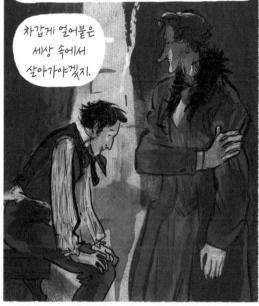

차갑게 얼어붙은
세상 속에서
살아가야겠지.

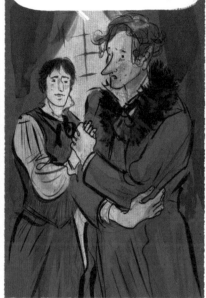

우리 우정은 정말 이상해. 난 당신이 아닌
누구에게도 이렇게 화난 적이 없어!

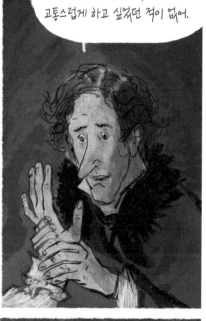

그리고 당신이 아닌 누구도 이렇게
고통스럽게 하고 싶었던 적이 없어.

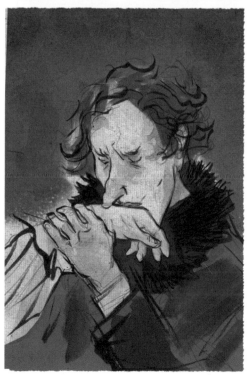

하지만 그 누구도
당신만큼 좋아한 적이 없지.

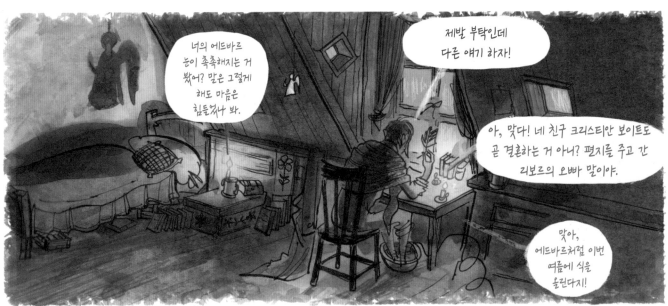

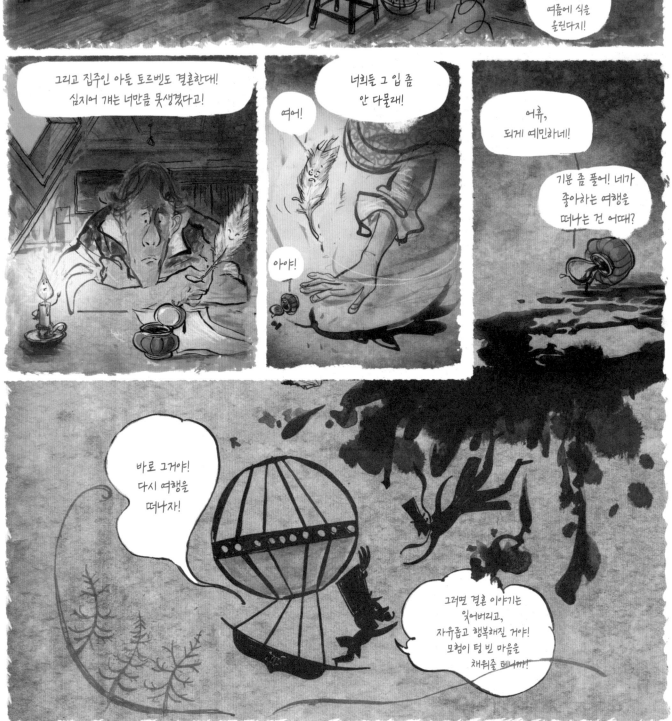

78

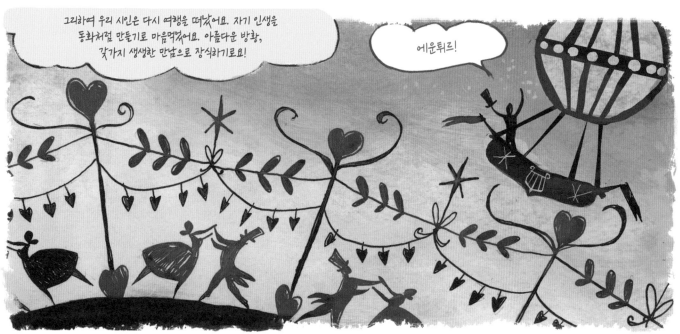

그리하여 우리 시인은 다시 여행을 떠났어요. 자기 인생을
동화처럼 만들기로 마음먹었어요. 아름다운 방황,
갖가지 생생한 만남으로 장식하기로요!

에운튀르크!

제비가 코펜하겐의 소식을 전하러 시인을 찾아왔어요.

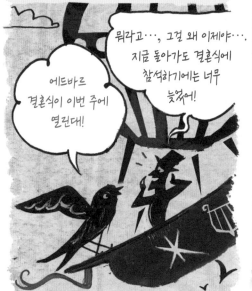

에드바르
결혼식이 이번 주에
열린대!

뭐라고…, 그걸 왜 이제야….
지금 돌아가도 결혼식에
참석하기에는 너무
늦었어!

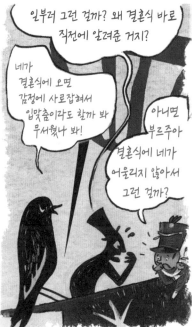

일부러 그런 걸까? 왜 결혼식 바로
직전에 알려준 거지?

네가
결혼식에 오면
감정에 사로잡혀서
입맞춤이라도 할까 봐
무서웠나 봐!

아니면
부르주아
결혼식에 네가
어울리지 않아서
그런 걸까?

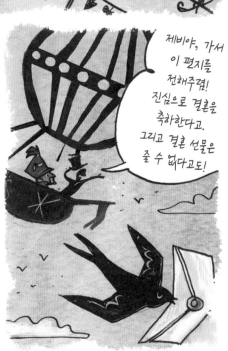

제비야, 가서
이 편지를
전해주렴!
진심으로 결혼을
축하한다고.
그리고 결혼 선물은
줄 수 없다고!

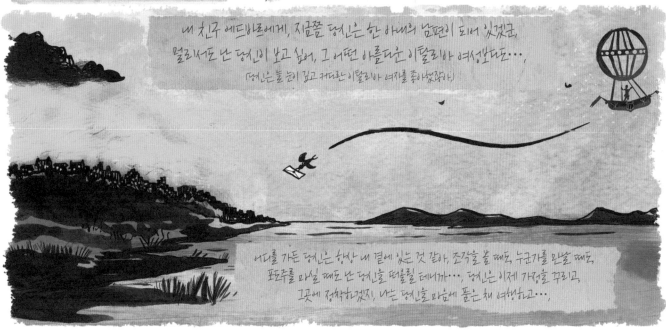

내 친구 에드바르에게, 지금쯤 당신은 한 아내의 남편이 되어 있겠군.
멀리서도 난 당신이 보고 싶어. 그 어떤 아름다운 이탈리아 여성보다도…,
(당신은 늘 눈이 깊고 커다란 이탈리아 여자를 좋아했잖아)

어디를 가든 당신은 항상 내 곁에 있는 것 같아. 조각을 볼 때도, 누군가를 만날 때도,
포도주를 마실 때도 난 당신을 떠올릴 테니까…, 당신은 이제 가정을 꾸리고,
그곳에 정착하겠지, 나는 당신을 마음에 품은 채 여행하고…,

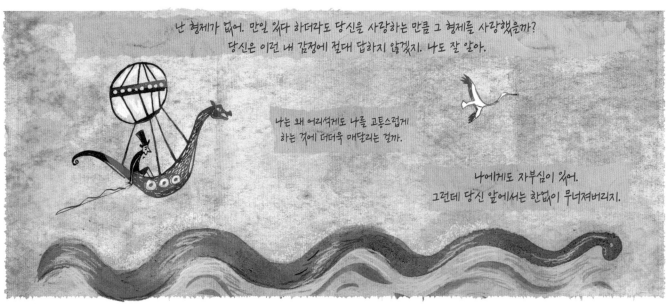

난 형제가 없어. 만일 있다 하더라도 당신을 사랑하는 만큼 그 형제들 사랑했을까?
당신은 이런 내 감정에 절대 답하지 않겠지. 나도 잘 알아.

나는 왜 어리석게도 나를 고통스럽게
하는 것에 더더욱 매달리는 걸까.

나에게도 자부심이 있어.
그런데 당신 앞에서는 한없이 무너져버리지.

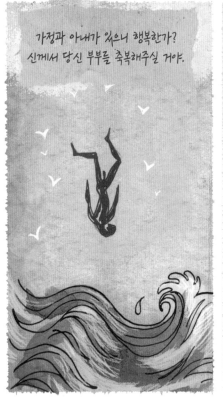

가정과 아내가 있으니 행복한가?
신께서 당신 부부를 축복해주실 거야.

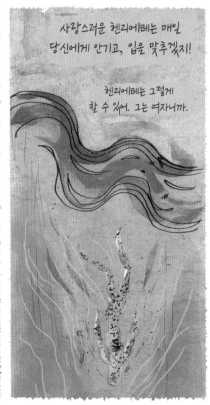

사랑스러운 헨리에테는 매일
당신에게 안기고, 입을 맞추겠지!

헨리에테는 그렇게
할 수 있어. 그는 여자니까.

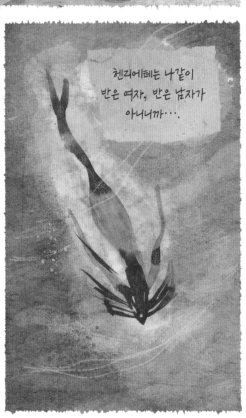

헨리에테는 나같이
반은 여자, 반은 남자가
아니니까···.

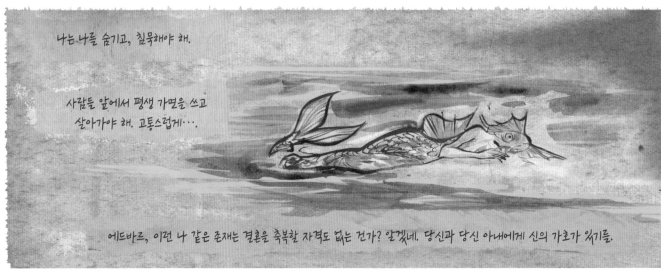

나는 나를 숨기고, 침묵해야 해.

사람들 앞에서 평생 가면을 쓰고
살아가야 해. 고통스럽게···.

에드바르, 이런 나 같은 존재는 결혼을 축복할 자격도 없는 건가? 알겠네. 당신과 당신 아내에게 신의 가호가 있기를.

* 북유럽 신화에 익숙한 안데르센에게 인어는 자신의 창작 세계를 구성하는 중요한 소재거리였다. 그는 1833년에 『아그네테와 인어』라는 시를 썼고,
 그로부터 4년 뒤인 1837년에는 유명한 창작동화 『인어공주』를 집필한다.

그림자를 피해 떠난 방랑자

시와 모험이 가득한 여행 중에 느끼는 바람은 그렇게 향긋할 수가 없어요! 시인은 어느새 왕국의 북쪽 끝에 다다랐어요.
그곳에는 바다에서 온 모래로 둘러싸인 오래된 교회가 있었어요.

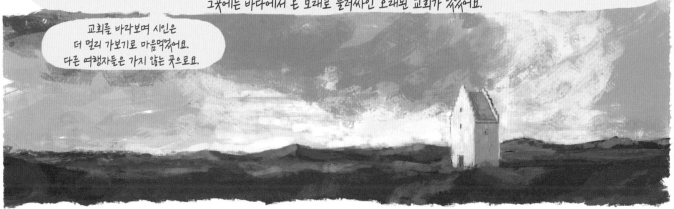

교회를 바라보며 시인은
더 멀리 가보기로 마음먹었어요.
다른 여행자들은 가지 않는 곳으로요.

하지만 시인은 더위와 추위 그리고 병을 두려워했어요.
일주일에 한 번은 꼭 병에 걸린 게 아닐까 의심했답니다.
그리고 세관원을 지날 때는 혹시 신분증을 잃어버리지는
않았는지, 자신을 감옥으로 보내지는 않을지 덜덜 떨었어요.
정말 시인처럼 겁 많은 사람은 없을 거예요!

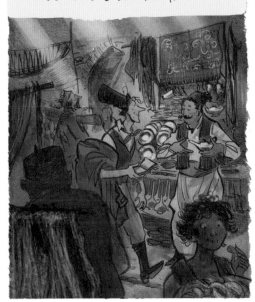

시인은 어디를 가든 사람들과 스스럼없이
이야기를 나눴어요. 외국어는 하나도
할 줄 몰랐지만 사람들과
긴 대화를 하는 데는 아무 문제가 없었어요.

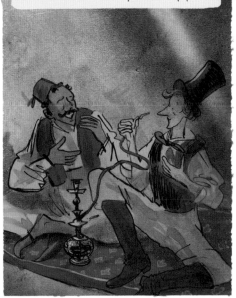

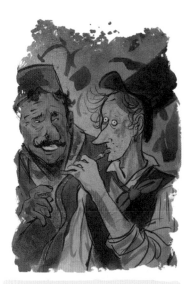

시인은 동화 속의 인물이 되고 싶었어요.
가난한 구두 수선공의 아들이 행운을
잡아 성공하는 이야기 속 인물이요.
조금 남다르고 방황하지만 절대 정신이
이상하진 않은 인물이었어요.

마법 같은 시간을 보낸 여행지에서 시인은 편지에 이렇게 썼어요.
"여행은 삶이다."

그리고 소설, 여행기, 연극, 시를 썼어요.
시인에게 종이 한 장 한 장은 여행과 같았어요!

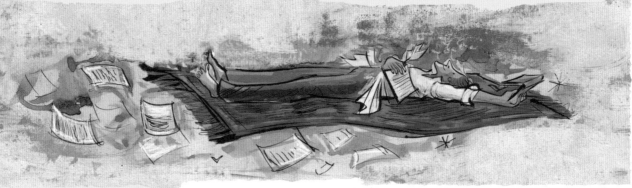

어느 날 문득 시인은 오래전에 들었던 옛날이야기가 생각났어요. 그리고 그 이야기를 동화로 옮겼어요. 동화와 시인은 어딘가 많이 닮아 있었어요.

그리고 다른 동화들도 쓰기 시작했는데, 이번에는 한 번도 들어본 적 없는 시인만의 이야기였어요.

그 이야기들은 함께 묶여서 아이들을 위한 동화책이 되었어요.

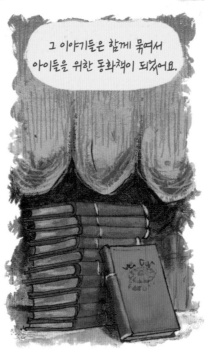

물론 어른들도 좋아했어요.

시인의 동화책이 없는 가정집은 찾아볼 수 없었답니다.

아이들 교육에 생각이 확고한 사람들은 그 책이 위험하고 폭력적이라고 생각했어요.
아이들에게 어떤 교훈도 주지 않는 동화라고 비판했죠.

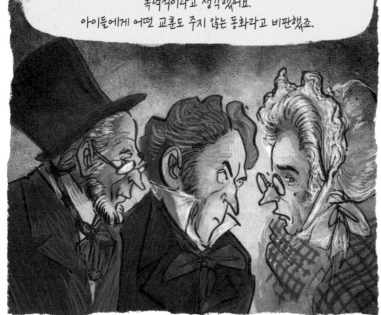

하지만 정작 아이들은 그 책을 읽고 행복해했어요.
시인의 동화책은 최고의 크리스마스 선물이 되었어요!

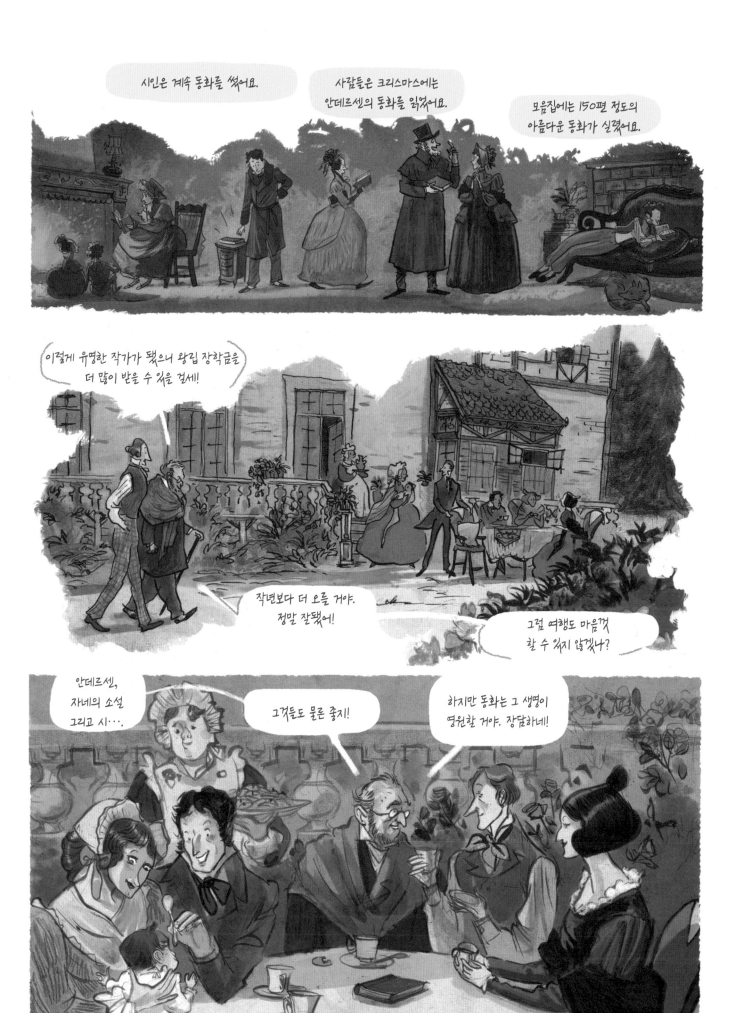

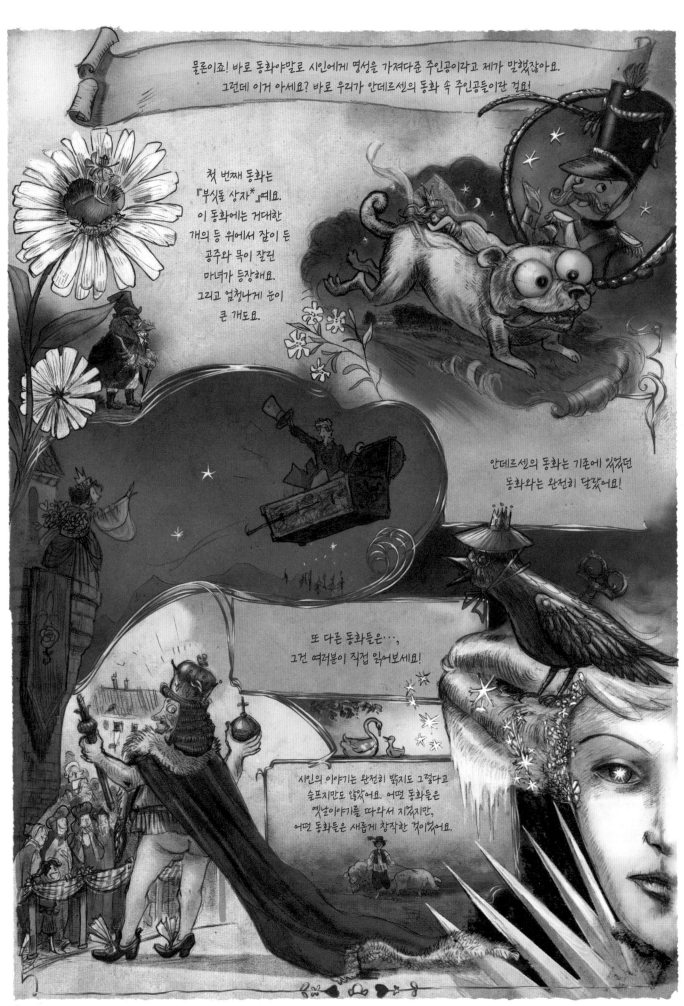

물론이죠! 바로 동화야말로 시인에게 명성을 가져다준 주인공이라고 제가 말했잖아요.
그런데 이거 아세요? 바로 우리가 안데르센의 동화 속 주인공들이란 걸요!

첫 번째 동화는
『부싯돌 상자*』예요.
이 동화에는 거대한
개의 등 위에서 잠이 든
공주와 목이 잘린
마녀가 등장해요.
그리고 엄청나게 눈이
큰 개도요.

안데르센의 동화는 기존에 있었던
동화와는 완전히 달랐어요!

또 다른 동화들은…,
그건 여러분이 직접 읽어보세요!

시인의 이야기는 완전히 밝지도 그렇다고
슬프지만도 않았어요. 어떤 동화들은
옛날이야기를 따와서 지었지만,
어떤 동화들은 새롭게 창작한 것이었어요.

* Fyrtøjet(1835)

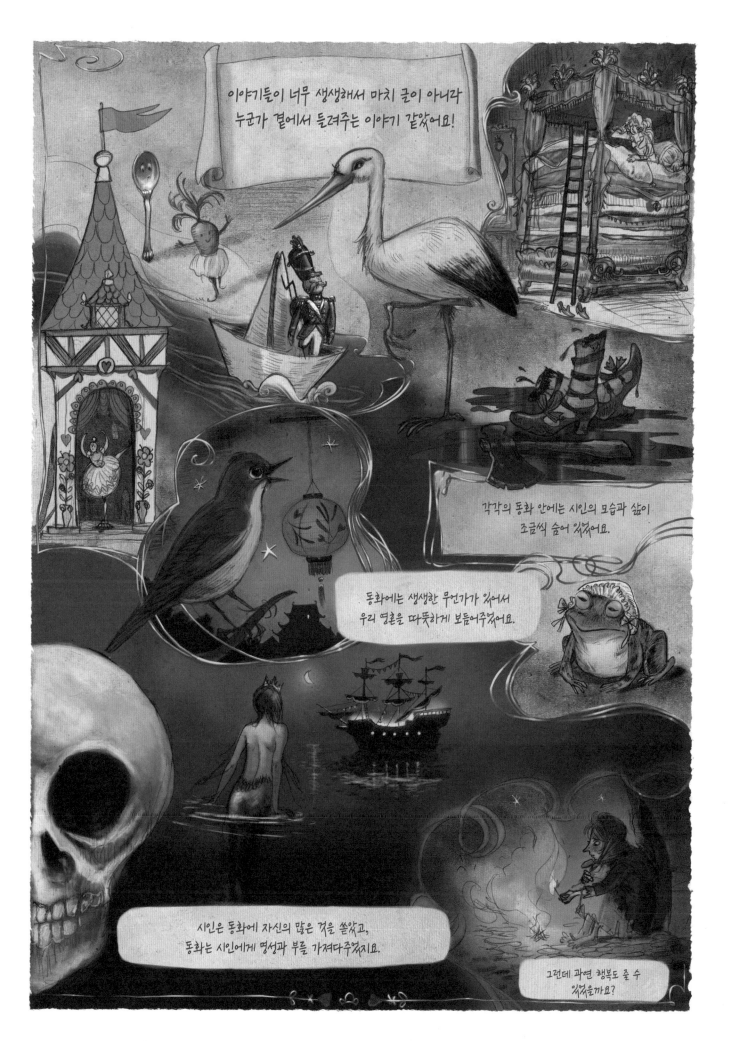

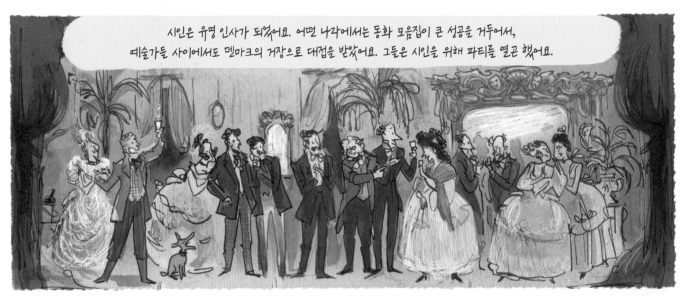

시인은 유명 인사가 되었어요. 어떤 나라에서는 동화 모음집이 큰 성공을 거두어서,
예술가들 사이에서도 덴마크의 거장으로 대접을 받았어요. 그들은 시인을 위해 파티를 열곤 했어요.

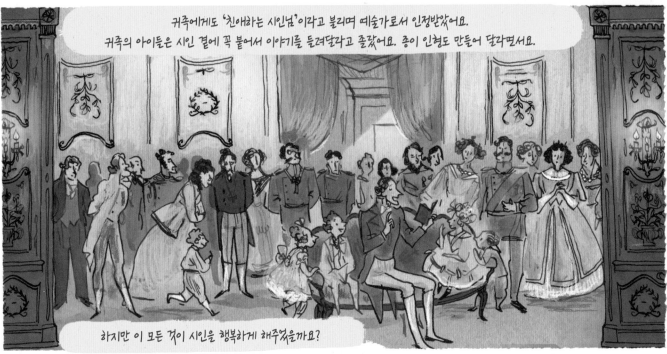

귀족에게도 '친애하는 시인님'이라고 불리며 예술가로서 인정받았어요.
귀족의 아이들은 시인 곁에 꼭 붙어서 이야기를 들려달라고 졸랐어요. 종이 인형도 만들어 달라면서요.

하지만 이 모든 것이 시인을 행복하게 해주었을까요?

시인은 외국에서 화려한 대접을 받다가
덴마크에 돌아가도 이젠 실망하지 않았어요.
겸손이 덴마크의 미덕임을 이해했거든요.

시간은 계속 흘렀지만, 시인은 언제나
그대로였어요. 다른 또래들처럼 더 뚱뚱해지지도,
머리카락이 빠지지도, 더 못생겨지지도 않았지요.
하긴 그는 한 번도 잘생겼던 적이 없었잖아요!
시인은 많은 곳을 여행했지만, 언제나 집으로 돌아
왔어요. 더 현명해지진 않았지만 늘 호기심을
잃지 않는 예술가였고, 자신만의 철학이 있었어요.
언제나 청년 같았지요.

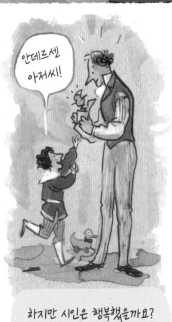

안데르센
아저씨!

하지만 시인은 행복했을까요?

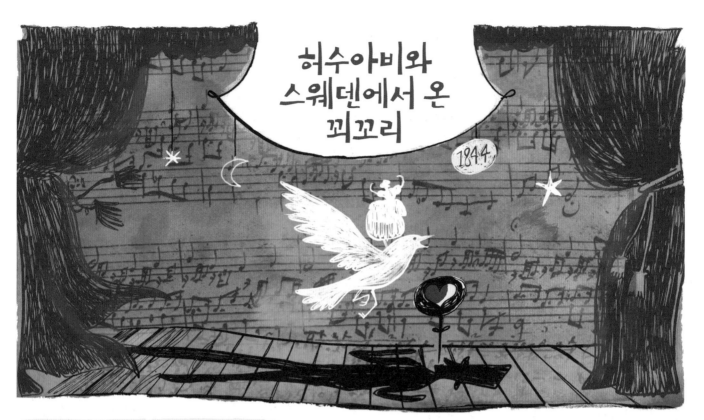

허수아비와
스웨덴에서 온
꾀꼬리

1844

이 무렵 한 가수가 큰 인기를 끌었어요. 그 가수는 시인처럼 신에게 특별한 능력을 선물로 받았어요. 게다가 현명하고, 자신이 무엇이 되고 싶은지 정확히 알았지요. 그 여성도 아마 오래전부터 노력을 아주 많이 했을 거예요. 우리 시인처럼 말이에요!

가수는 미혼이었어요. 그의 노래를 들은 남자들은 황금빛 성이라도 바칠 수 있다며 청혼했어요!

사람들은 가수를 스웨덴에서 온 꾀꼬리라고 불렀어요. 그의 이름은 옌뉘 린드였어요.

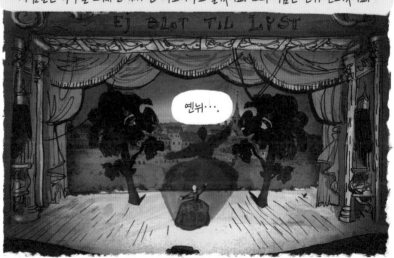

옌뉘···.

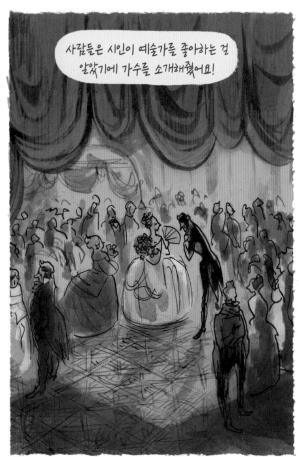

사람들은 시인이 예술가를 좋아하는 걸
알았기에 가수를 소개해줬어요!

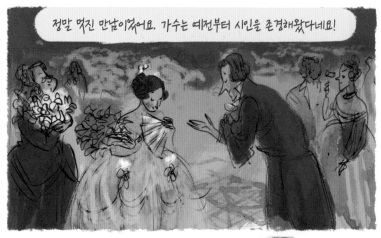

정말 멋진 만남이었어요. 가수는 예전부터 시인을 존경해왔다네요!

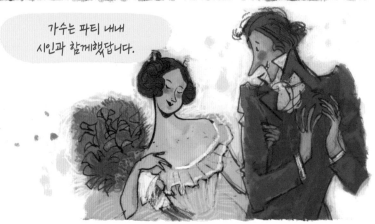

가수는 파티 내내
시인과 함께했답니다.

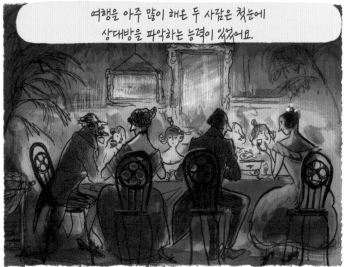

여행을 아주 많이 해온 두 사람은 첫눈에
상대방을 파악하는 능력이 있었어요.

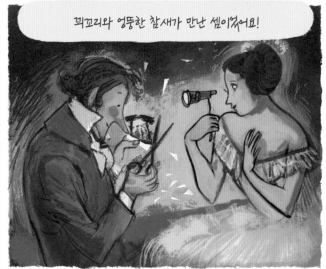

꾀꼬리와 엉뚱한 참새가 만난 셈이었어요!

시인은 자신의
오랜 외로움이,

곧 끝날 수도 있겠다고
느꼈어요.

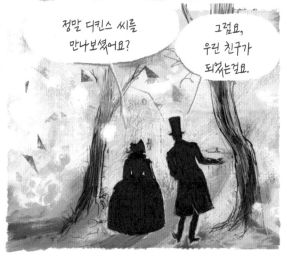

정말 디킨스 씨를
만나보셨어요?

그럼요,
우린 친구가
되었는걸요.

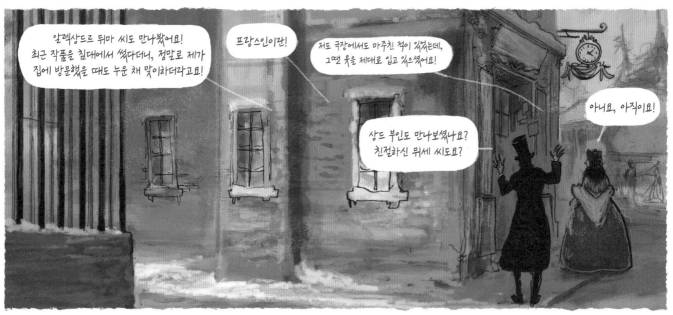

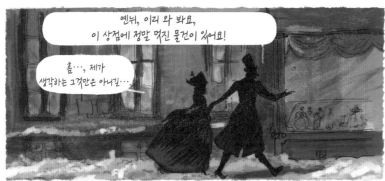

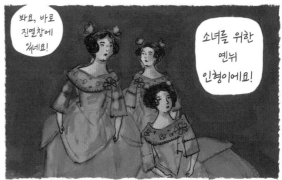

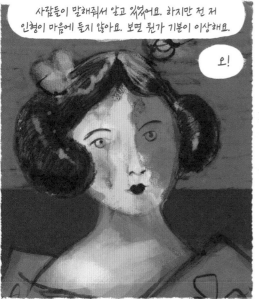

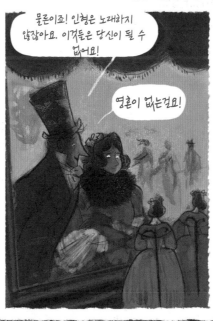

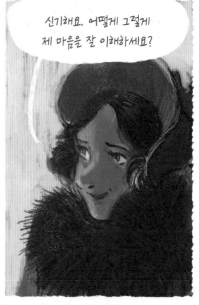

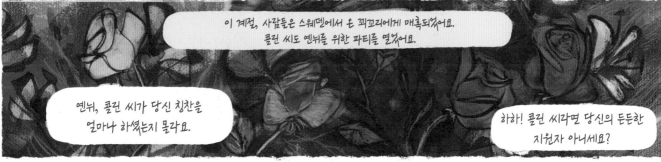

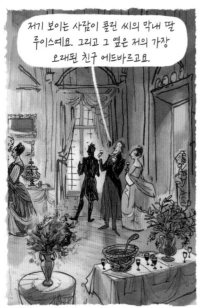

저기 보이는 사람이 콜린 씨의 막내 딸 루이스예요. 그리고 그 옆은 저의 가장 오래된 친구 에드바르고요.

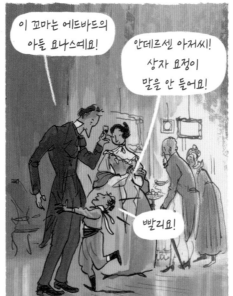

이 꼬마는 에드바드의 아들 요나스예요!

안데르센 아저씨! 상자 요정이 말을 안 들어요!

빨리요!

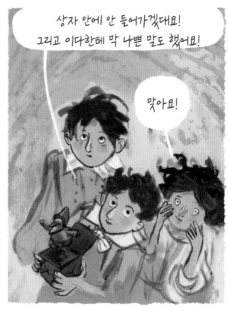

상자 안에 안 들어가겠대요! 그리고 이다한테 막 나쁜 말도 했어요!

맞아요!

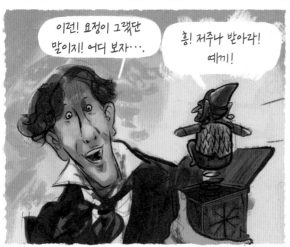

이런! 요정이 그랬단 말이지! 어디 보자….

흥! 저주나 받아라! 떼끼!

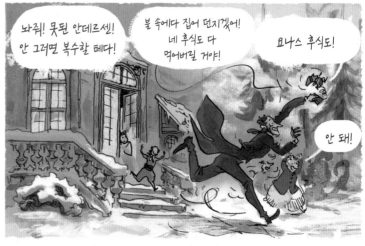

놔줘! 못된 안데르센! 안 그러면 복수할 테다!

불 속에다 집어 던지겠어! 네 후식도 다 먹어버릴 거야!

요나스 후식도!

안 돼!

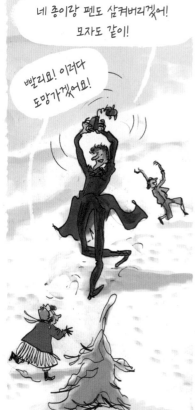

네 종이랑 펜도 삼켜버리겠어! 모자도 같이!

빨리요! 이러다 도망가겠어요!

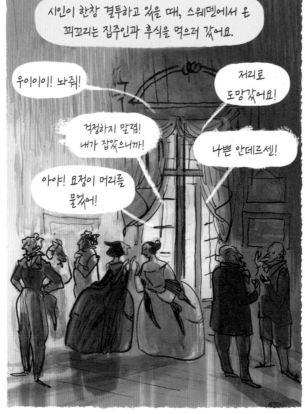

시인이 한창 결투하고 있을 때, 스웨덴에서 온 꾀꼬리는 집주인과 후식을 먹으러 갔어요.

우이이이! 놔줘!

걱정하지 말렴! 내가 잡았으니까!

아야! 요정이 머리를 물었어!

저리로 도망갔어요!

나쁜 안데르센!

자! 됐다! 아저씨가 잡았어! 이제 물지 못할 거야. 봐, 벌써 얌전해졌지?

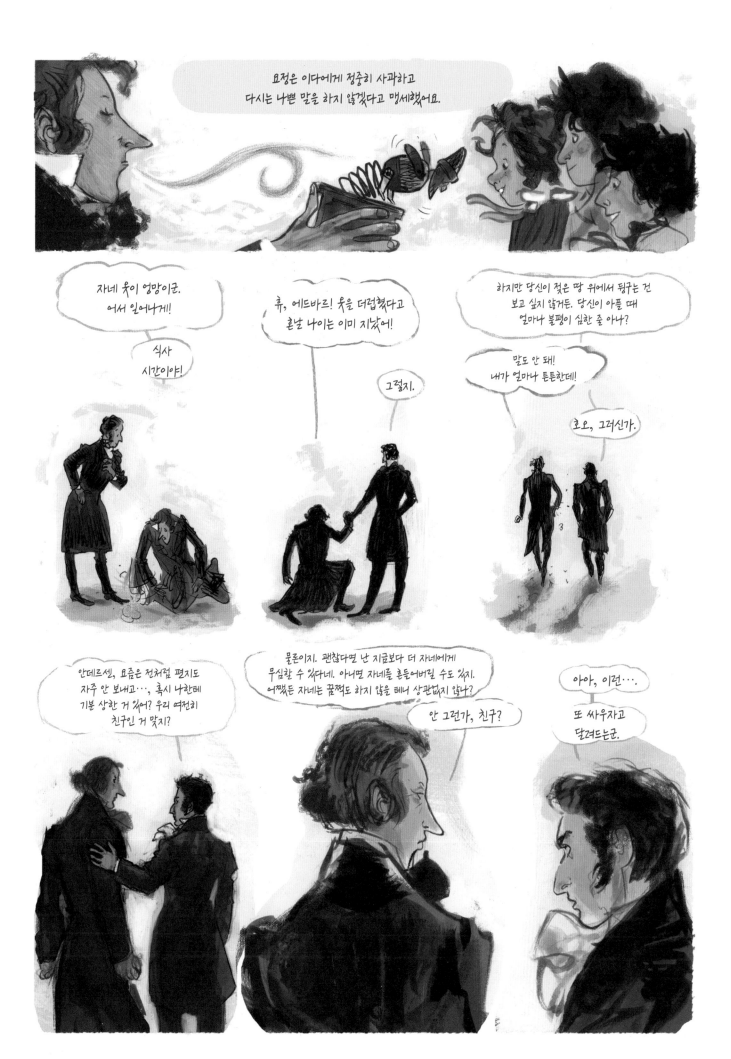

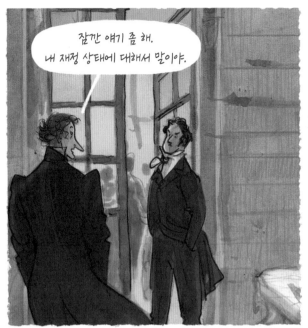

잠깐 얘기 좀 해.
내 재정 상태에 대해서 말이야.

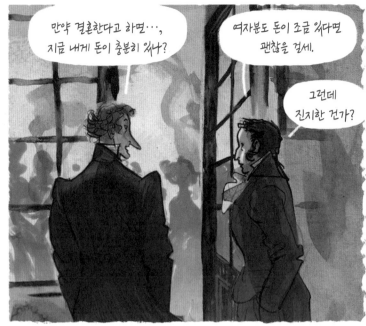

만약 결혼한다고 하면…,
지금 내게 돈이 충분히 있나?

여자분도 돈이 조금 있다면
괜찮을 걸세.

그런데
진지한 건가?

물론이지! 당신은 나를 항상 이상하게
보는군! 나도 다른 사람들과 다를 게 없어!

하지만…, 흠…,
정말 잘 생각해본 거야?

쳇!

왜 당신은 항상 내가 하는 일에
이래라저래라 간섭하는 거야?

당신도 그 "존경받을 만한 친구들"만큼이나
권위적이라는 거 아나?

아니면 나한테만
이러는 건가?

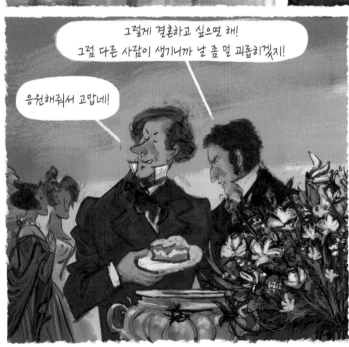

그렇게 결혼하고 싶으면 해!
그럼 다른 사람이 생기니까 날 좀 덜 괴롭히겠지!

응원해줘서 고맙네!

결혼식에는 꼭 초대할게.
누구랑은 다르게 말이야.

지옥에나
가!

더 말하고 싶지 않아.

우리 시인은 마흔 살이 될 때까지 한 번도 가구를 산 적이 없었어요. 모든 게 다 갖춰진 집을 빌려서 여전히 학생처럼 살았거든요. 이제는 부르주아처럼 살 수 있을 정도로 돈이 충분히 있는데도 말이에요.

집, 아내 그리고 아이들! 안데르센이라고 왜 다른 이들처럼 살면 안 되겠어요? 안데르센의 육체도 여기에 동의했답니다.

보세요, 시인이 자기 몸에 물어봤어요. "옌뉘와 결혼할 수 있을까?" 그러자 아래에서 답이 왔어요.

못할 건 없지.

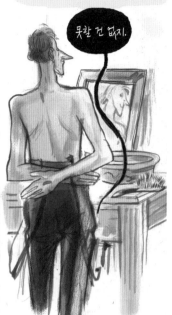

합격이군요! 이제 가난한 아이에서 진정한 어른이 될 때가 된 거예요!

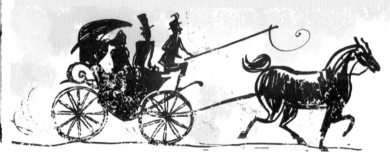

크리스마스가 다가올 즈음, 안데르센과 옌뉘는 매일 오후 함께 산책했답니다. 안데르센이 농담하면 옌뉘는 웃음을 멈출 줄 몰랐어요.

수레가 덜컹 흔들렸을 때 시인은 옌뉘의 예쁜 손을 꼭 잡았어요. 옌뉘는 이제 웃지 않았어요.

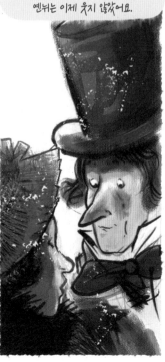

시인은 크리스마스이브를 함께 보내자고 제안했어요. 옌뉘는 잠시 침묵하더니 이내 승낙했어요.

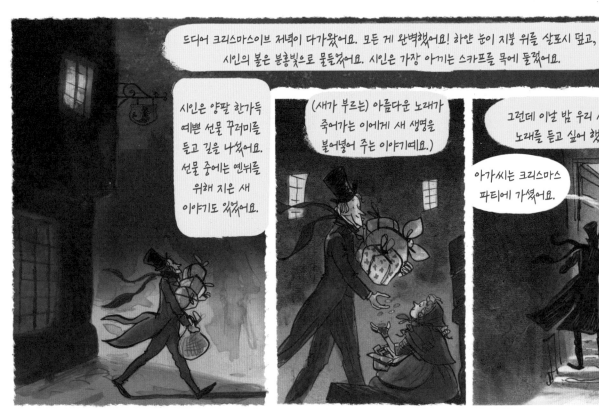

드디어 크리스마스이브 저녁이 다가왔어요. 모든 게 완벽했어요! 하얀 눈이 지붕 위를 살포시 덮고, 시인의 볼은 분홍빛으로 물들었어요. 시인은 가장 아끼는 스카프를 목에 둘렀어요.

시인은 양팔 한가득 예쁜 선물 꾸러미를 들고 길을 나섰어요. 선물 중에는 옌뷔를 위해 지은 새 이야기도 있었어요.

(새가 부르는) 아름다운 노래가 죽어가는 이에게 새 생명을 불어넣어 주는 이야기예요.)

그런데 이날 밤 우리 시인이 그토록 노래를 듣고 싶어 했던 새는···

아가씨는 크리스마스 파티에 가셨어요.

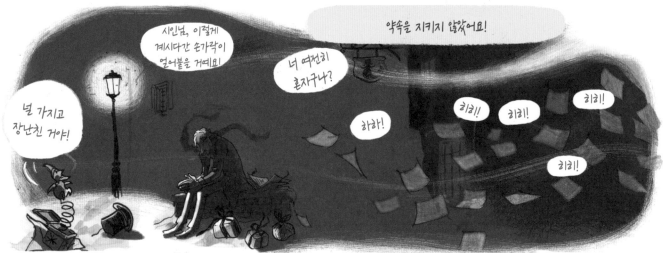

약속을 지키지 않았어요!

시인님, 이렇게 계시다간 손가락이 얼어붙을 거예요.

너 여전히 혼자구나?

하하!

히히!

히히!

히히!

히히!

넌 가지고 장난친 거야!

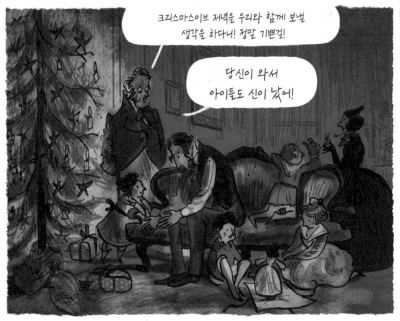

크리스마스이브 저녁을 우리와 함께 보낼 생각을 하다니! 정말 기쁜걸!

당신이 와서 아이들도 신이 났어!

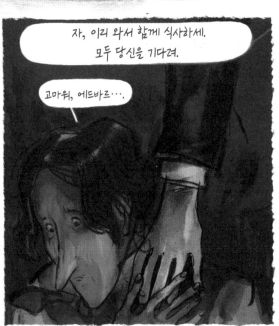

자, 이리 와서 함께 식사하세. 모두 당신을 기다려.

고마워, 에드바르···.

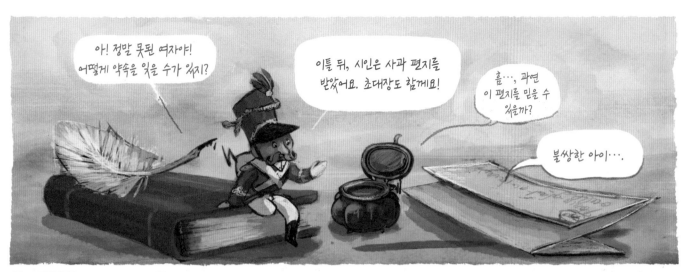

아! 정말 못된 여자야! 어떻게 약속을 잊을 수가 있지?

이틀 뒤, 시인은 사과 편지를 받았어요. 초대장도 함께요!

흠…, 과연 이 편지를 믿을 수 있을까?

불쌍한 아이….

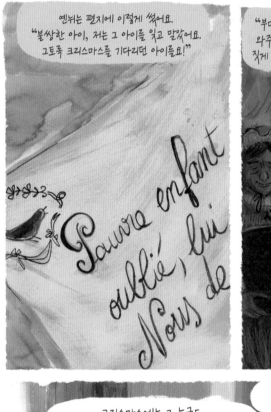

엔뷔는 편지에 이렇게 썼어요. "불쌍한 아이, 저는 그 아이를 잊고 말았어요. 그토록 크리스마스를 기다리던 아이를요!"

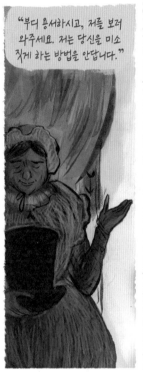

"부디 용서하시고, 저를 보러 와주세요. 저는 당신을 미소 짓게 하는 방법을 안답니다."

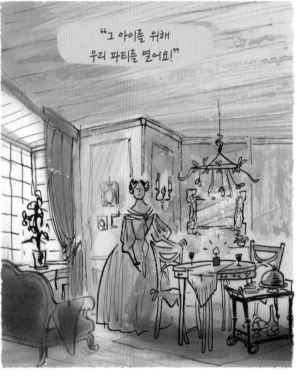

"그 아이를 위해 우리 파티를 열어요!"

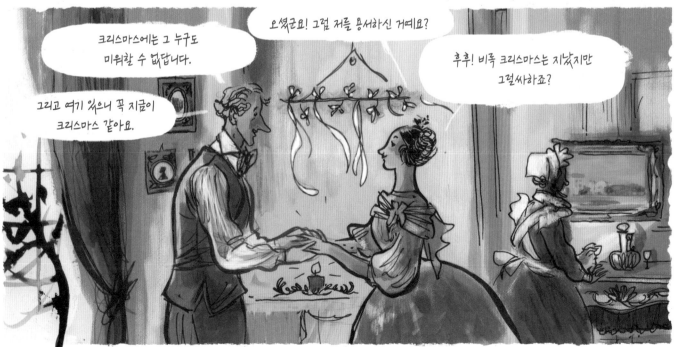

오셨군요! 그럼 저를 용서하신 거예요?

크리스마스에는 그 누구도 미워할 수 없답니다.

후후! 비록 크리스마스는 지났지만 그럴싸하죠?

그리고 여기 있으니 꼭 지금이 크리스마스 같아요.

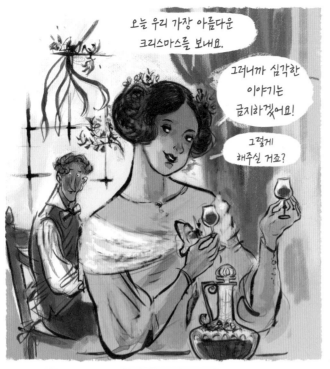

오늘 우리 가장 아름다운 크리스마스를 보내요.

그러니까 심각한 이야기는 금지하겠어요!

그렇게 해주실 거죠?

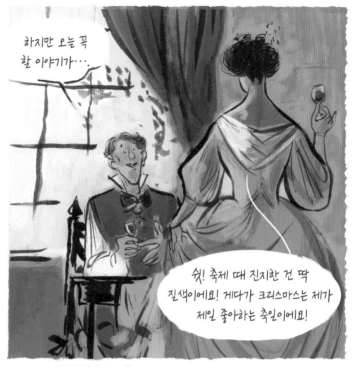

하지만 오늘 꼭 할 이야기가….

쉿! 축제 때 진지한 건 딱 질색이에요! 게다가 크리스마스는 제가 제일 좋아하는 축일이에요!

그리하여 그들은 잔을 들었어요.

완벽한 오늘을 위해 함께 노래를 불러요!

그런데 시인의 큰 손에 들려 있던 작은 술잔이 그만 깨져버리고 말았어요!

오, 이런….

걱정하지 마세요. 다른 잔을 가져올게요!

안데르센은 모든 용기를 짜내어 고백했어요.

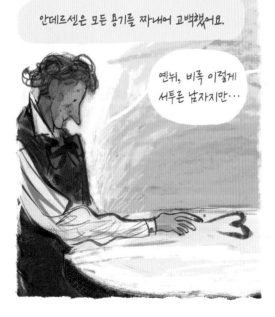

옌뉘, 비록 이렇게 서투른 남자지만…

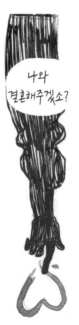

나와 결론해주겠소?

옌뉘가 말했어요. "참을성 없는 아이로군요."

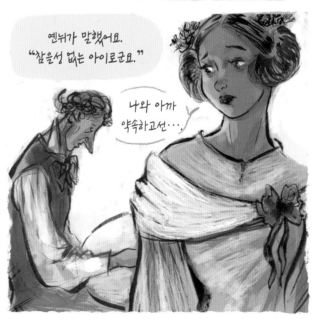

나와 아까 약속하고선….

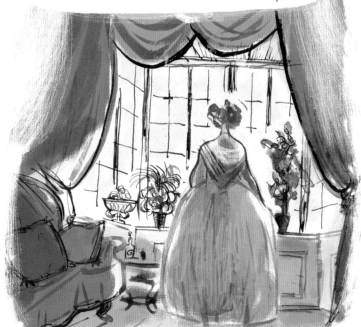

"당신은 제게 가족처럼 소중한 사람이에요. 하지만 결혼할 남자는 아니에요." 옌뉘는 안데르센의 시선을 피한 채 말했어요.

우리는 무척 닮았어요. 하지만 전 남자로 느껴지는 사람과 결혼하길 원해요.

안데르센 씨는 친오빠 같은 분이에요.

이러지 마세요! 어서 일어나세요!

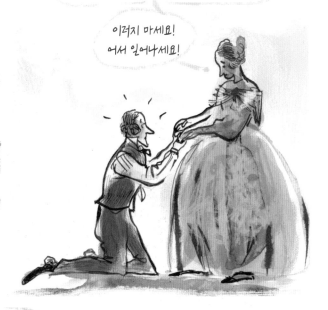

안데르센은 애원했지만 옌뉘는 단호했어요. "안 돼요."

안데르센은 그들의 꼭 닮은 그림자를 가리켰어요. 서로 이어져 있는 그림자들을요. 하지만 옌뉘는 이 말만 반복했어요.

"불쌍한 아이."

불쌍한 아이···.

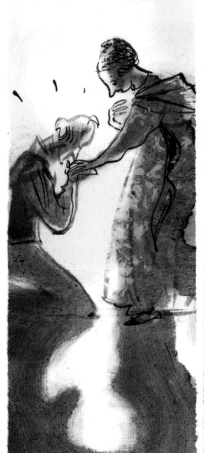

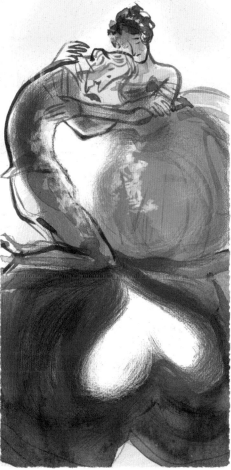

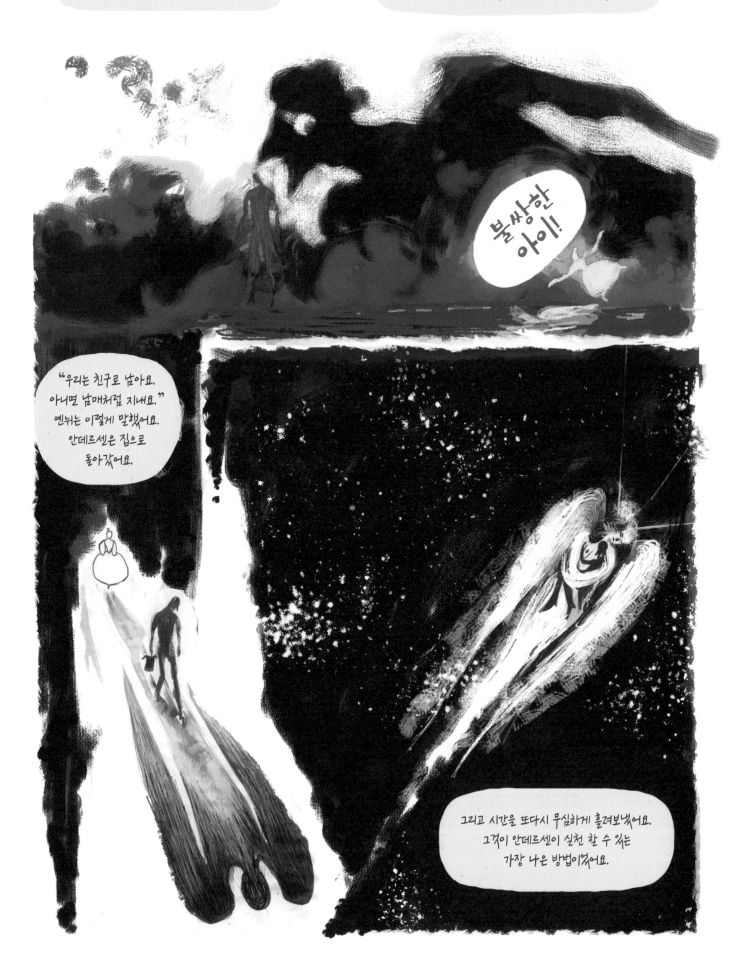

현명한 아이를 위한
동화

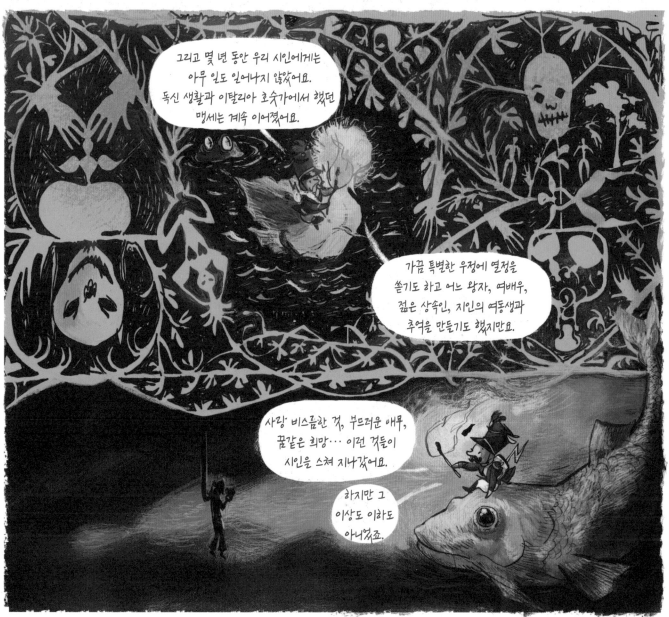

그리고 몇 년 동안 우리 시인에게는 아무 일도 일어나지 않았어요. 독신 생활과 이탈리아 호숫가에서 했던 맹세는 계속 이어졌어요.

가끔 특별한 우정에 열정을 쏟기도 하고 어느 왕자, 여배우, 젊은 상속인, 지인의 여동생과 추억을 만들기도 했지만요.

사랑 비스름한 것, 부드러운 애무, 꿈같은 희망… 이런 것들이 시인을 스쳐 지나갔어요.

하지만 그 이상도 이하도 아니었죠.

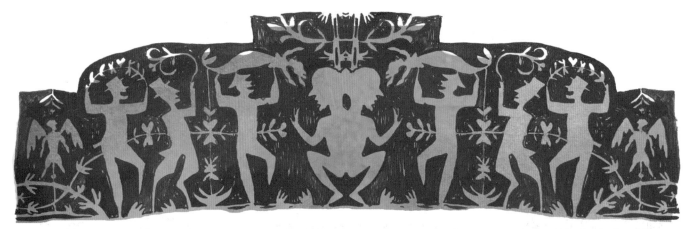

물론 시인의 이런 삶을 재미없다고 생각한 사람들은 가만히 있지 않았어요. 여행지에서 만난 사람들은 안데르센의 동정에 마침표를 찍어주려고 했어요.

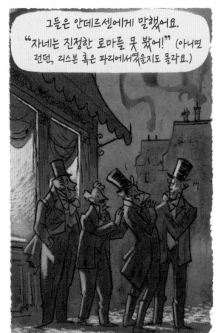

그들은 안데르센에게 말했어요. "자네는 진정한 로마를 못 봤어!" (아니면 런던, 리스본 혹은 파리에서였을지도 몰라요.)

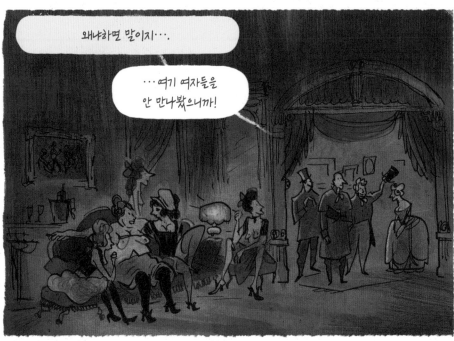

왜냐하면 말이지….

…여기 여자들을 안 만나봤으니까!

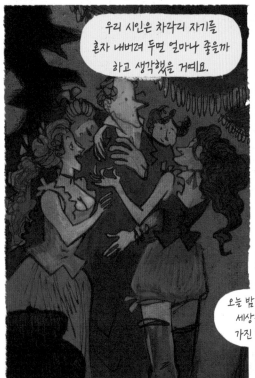

우리 시인은 차라리 자기를 혼자 내버려 두면 얼마나 좋을까 하고 생각했을 거예요.

오늘 밤 자네는 세상을 다 가진 걸세!

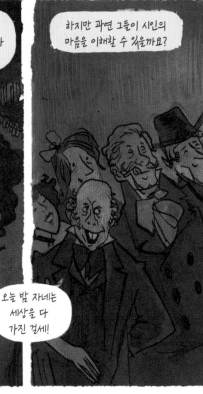

하지만 과연 그들이 시인의 마음을 이해할 수 있을까요?

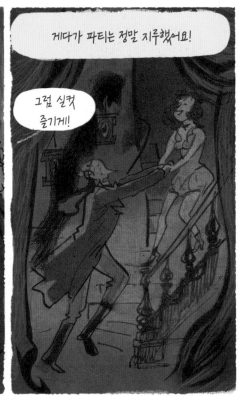

게다가 파티는 정말 지루했어요!

그럼 실컷 즐기게!

100

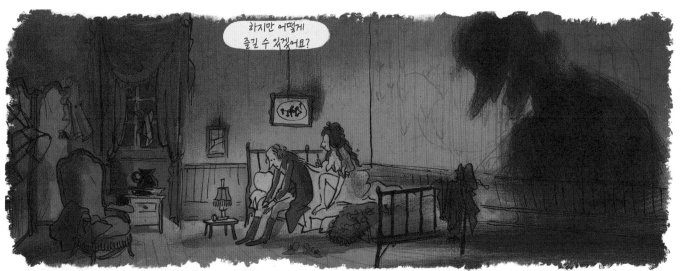

하지만 어떻게
즐길 수 있겠어요?

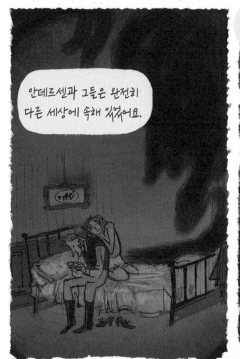

안데르센과 그들은 완전히
다른 세상에 속해 있었어요.

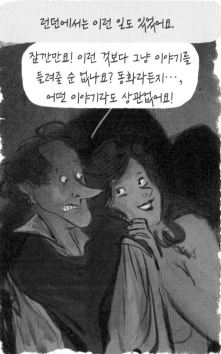

런던에서는 이런 일도 있었어요.

잠깐만요! 이런 것보다 그냥 이야기를
들려줄 순 없나요? 동화라든지…,
어떤 이야기라도 상관없어요!

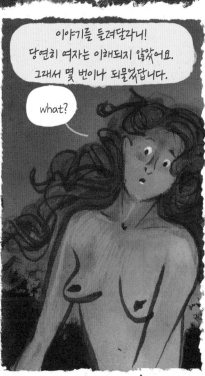

이야기를 들려달라니!
당연히 여자는 이해되지 않았어요.
그래서 몇 번이나 되물었답니다.

what?

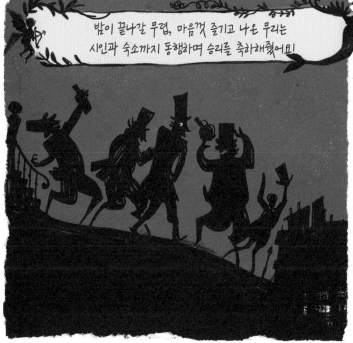

밤이 끝나갈 무렵, 마음껏 즐기고 나온 무리는
시인과 숙소까지 동행하며 승리를 축하해줬어요!

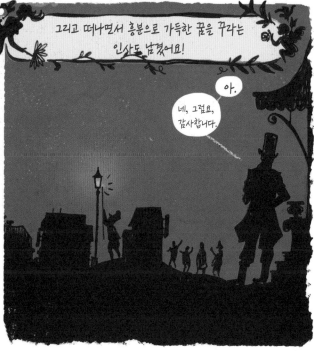

그리고 떠나면서 흥분으로 가득한 꿈을 꾸라는
인사도 남겼어요!

아.

네, 그럼요,
감사합니다.

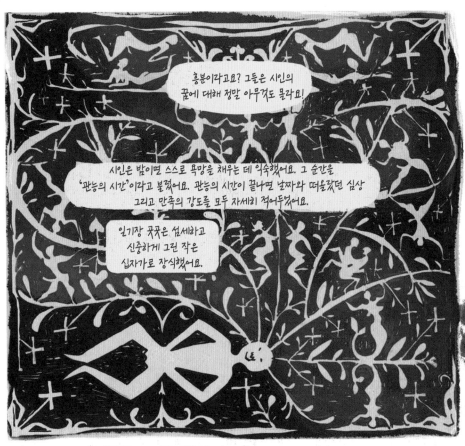

흥분이라고요? 그들은 시인의 꿈에 대해 정말 아무것도 몰라요!

시인은 밤이면 스스로 욕망을 채우는 데 익숙했어요. 그 순간을 '관능의 시간'이라고 불렀어요. 관능의 시간이 끝나면 날짜와 떠올랐던 심상 그리고 만족의 강도를 모두 자세히 적어두었어요.

일기장 곳곳은 섬세하고 신중하게 그런 작은 십자가로 장식했어요.

안데르센은 이렇게 깨끗하고 깔끔하게 욕망을 해결했답니다.

무엇 하러 이것을 다른 사람과 함께하겠어요?

그래서 매춘부와 함께 보낸 밤은 참으로 고요했답니다. 멀리서 들려오는 낮은 목소리와 음악 소리가 그들의 요람을 부드럽게 흔들어주었어요.

그의 동화 이야기를 들으며 시인의 눈은 스르르 감겼어요.

시인과 동화는 정말 떨어질 수 없는 사이인 것 같죠?

102

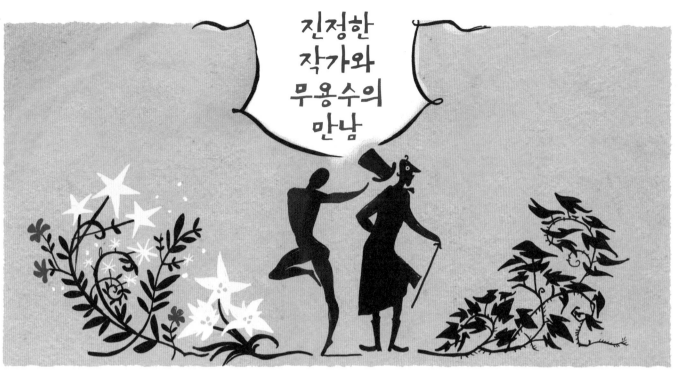

진정한 작가와 무용수의 만남

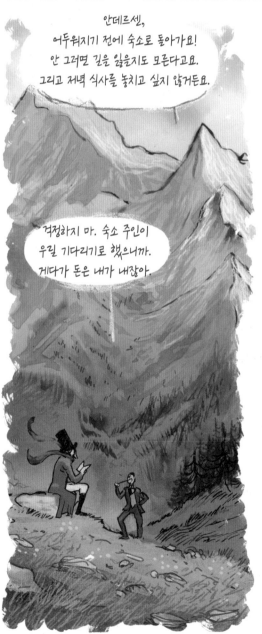

안데르센,
어두워지기 전에 숙소로 돌아가요!
안 그러면 길을 잃을지도 모른다고요.
그리고 저녁 식사를 놓치고 싶지 않거든요.

걱정하지 마. 숙소 주인이
우릴 기다리기로 했으니까.
게다가 돈은 내가 내잖아.

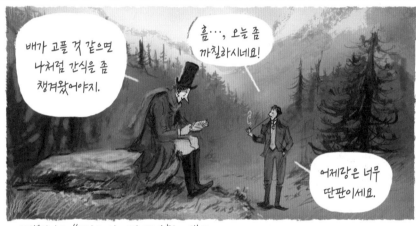

배가 고픈 것 같으면
나처럼 간식을 좀
챙겨왔어야지.

흠…, 오늘 좀
까칠하시네요!

어제랑은 너무
딴판이세요.

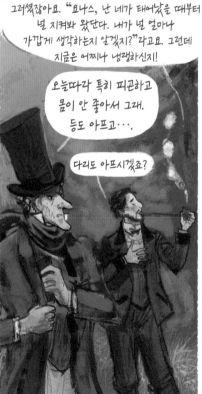

그러셨잖아요. "요나스, 난 네가 태어났을 때부터
널 지켜봐 왔단다. 내가 널 얼마나
가깝게 생각하는지 알겠지?"라고요. 그런데
지금은 어찌나 냉랭하신지!

오늘따라 특히 피곤하고
몸이 안 좋아서 그래.
등도 아프고….

다리도 아프시겠죠?

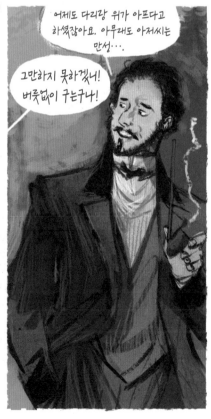

어제도 다리랑 위가 아프다고
하셨잖아요. 아무래도 아저씨는
만성….

그만하지 못하겠니!
버릇없이 구는구나!

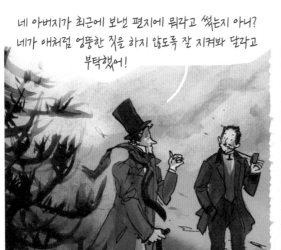

네 아버지가 최근에 보낸 편지에 뭐라고 썼는지 아니? 네가 애처럼 엉뚱한 짓을 하지 않도록 잘 지켜봐 달라고 부탁했어!

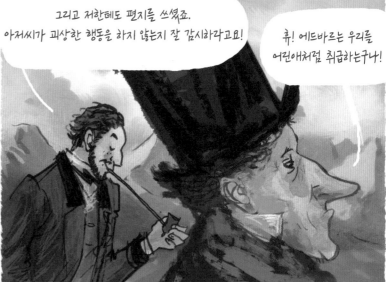

그리고 저한테도 편지를 쓰셨죠. 아저씨가 괴상한 행동을 하지 않는지 잘 감시하라고요!

휴! 에드바르는 우리를 어린애처럼 취급하는구나!

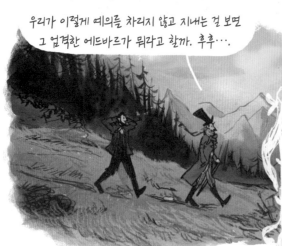

우리가 이렇게 예의를 차리지 않고 지내는 걸 보면 그 엄격한 에드바르가 뭐라고 할까. 후후….

시간이 흐르면서 우리 시인은 조금 변했어요. 안데르센은 돈과 상, 잔병에 신경을 많이 썼어요. 생활이 정해진 규칙에서 벗어나는 걸 못 견뎌하고, 몇 가지 강박증도 생겼어요. 하지만 그렇게 노력하는데도 새로운 운명이 다가왔어요.

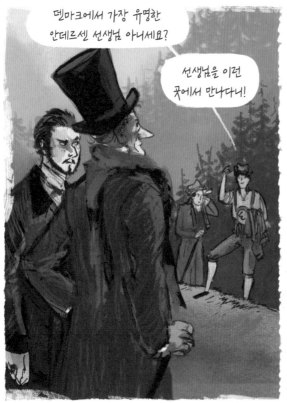

덴마크에서 가장 유명한 안데르센 선생님 아니세요?

선생님을 이런 곳에서 만나다니!

선생님은 당연히 절 모르시겠죠! 저는 왕립 발레단의 무용수입니다, 그리고…

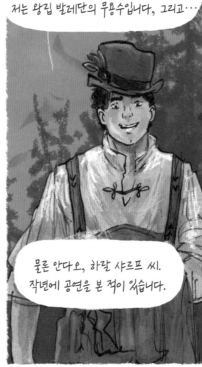

저희는 숙소로 돌아가는 길이에요. 그런데 이렇게 길을 잃어버렸지 뭐데요. 혹시 방해되지 않는다면 선생님과 숙소까지 동행해도 될까요?

물론 안다오, 하랄 샤르프 씨. 작년에 공연을 본 적이 있습니다.

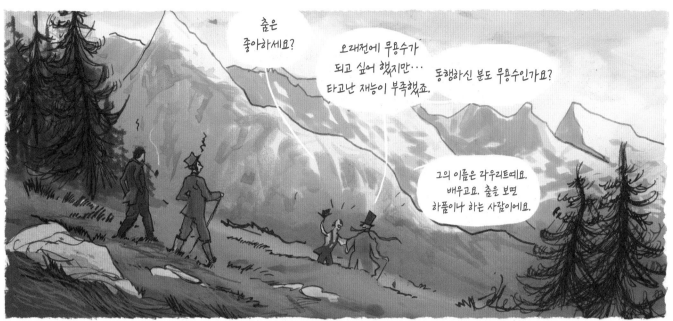

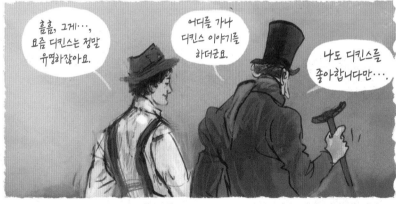

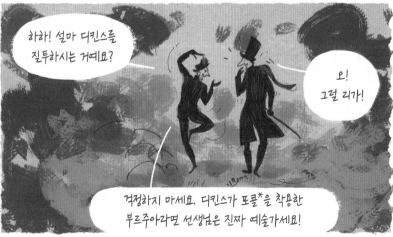

* faux-col, 붙였다 떼었다 할 수 있는 장식용 옷깃.

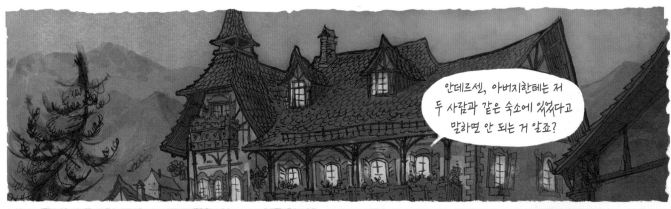

안데르센, 아버지한테는 저 두 사람과 같은 숙소에 있었다고 말하면 안 되는 거 알죠?

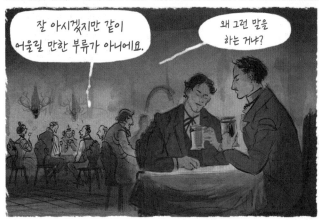

잘 아시겠지만 같이 어울릴 만한 부류가 아니에요.

왜 그런 말을 하는 거냐?

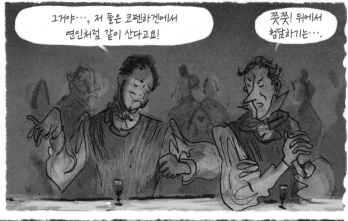

그거야···, 저 둘은 코펜하겐에서 연인처럼 같이 산다고요!

쯧쯧! 뒤에서 험담하기는···.

헤헤···, 하지만 다들 아는 이야기라고요! 안 그래요?

그만해라, 요나스! 정말 예의가 없구나!

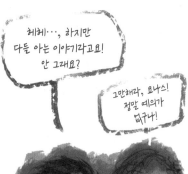

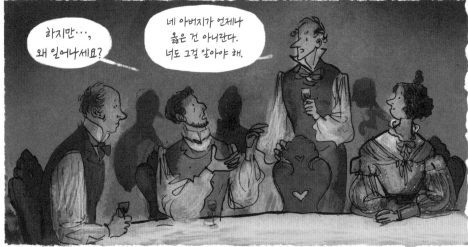

하지만···, 왜 일어나세요?

네 아버지가 언제나 옳은 건 아니란다. 너도 그걸 알아야 해.

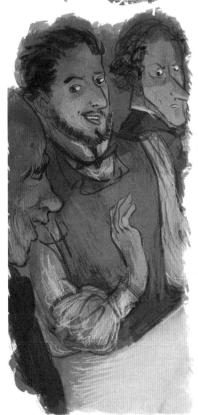

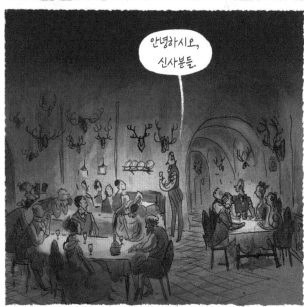

안녕하시오, 신사분들.

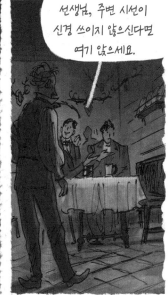

선생님, 주변 시선이 신경 쓰이지 않으신다면 여기 앉으세요.

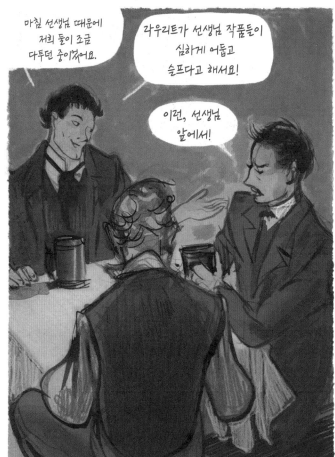

마침 선생님 때문에 저희 둘이 조금 다투던 중이었어요.

라우리트가 선생님 작품들이 심하게 어둡고 슬프다고 해서요!

이런, 선생님 앞에서!

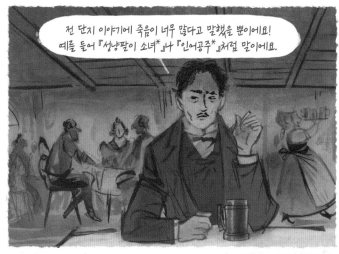

전 단지 이야기에 죽음이 너무 많다고 말했을 뿐이에요! 예를 들어 『성냥팔이 소녀*』나 『인어공주*』처럼 말이에요.

바로 그 부분이 네가 잘못 생각한 거야. 인어공주는 죽은 게 아니야. 인어공주는 바닷속에 녹아 물거품이 되었어. 그렇게 계속 존재하는 거라고. 제 말이 틀렸나요, 선생님?

맞네, 인어공주는 불멸의 생명을 갖고자 기다리는 걸세. 그게 바로 인간과의 사랑을 통해 그가 얻으려고 했던 것이지.

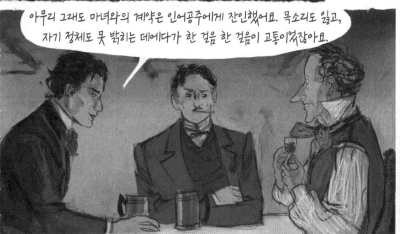

아무리 그래도 마녀와의 계약은 인어공주에게 잔인했어요. 목소리도 잃고, 자기 정체도 못 밝히는 데다가 한 걸음 한 걸음이 고통이었잖아요.

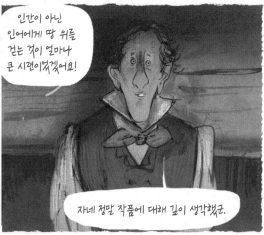

인간이 아닌 인어에게 땅 위를 걷는 것이 얼마나 큰 시련이었겠어요!

자네 정말 작품에 대해 깊이 생각했군.

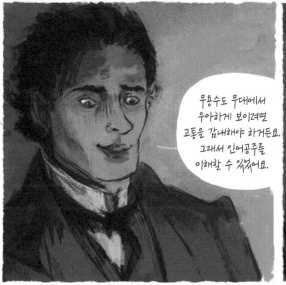

무용수도 무대에서 우아하게 보이려면 고통을 감내해야 하거든요. 그래서 인어공주를 이해할 수 있었어요.

그럼 난 이만 자러 갈게. 시인들 간에 즐거운 대화 나누시길!

우리 같이 이야기하던 중이었잖아.

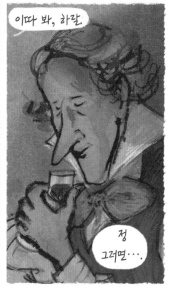

이따 봐, 하랄.

정 그러면….

* Den Lille Pige med Svovlstikkerne(1845), Den lille Havfrue(1837)

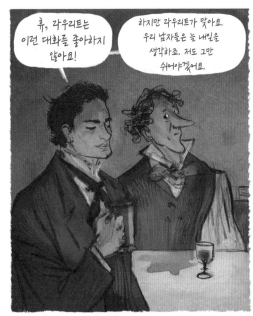

휴, 라우리트는 이런 대화를 좋아하지 않아요!

하지만 라우리트가 맞아요. 우리 남자들은 늘 내일을 생각하죠. 저도 그만 쉬어야겠어요.

선생님, 다음에 꼭 이 이야기 계속해요. 그렇게 해주실 거죠?

그야… 물론이지.

이번 겨울에 극장에서 뵙게 될 거예요. 그땐 제가 꼭 선생님이 다시 출출 수 있게 하겠어요!

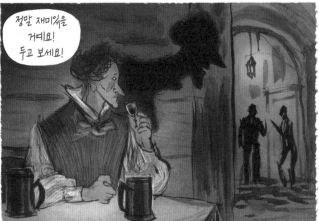

정말 재미있을 거예요! 두고 보세요!

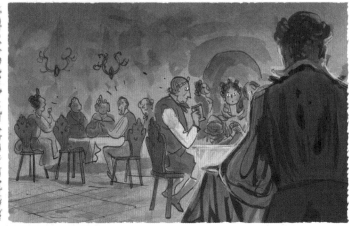

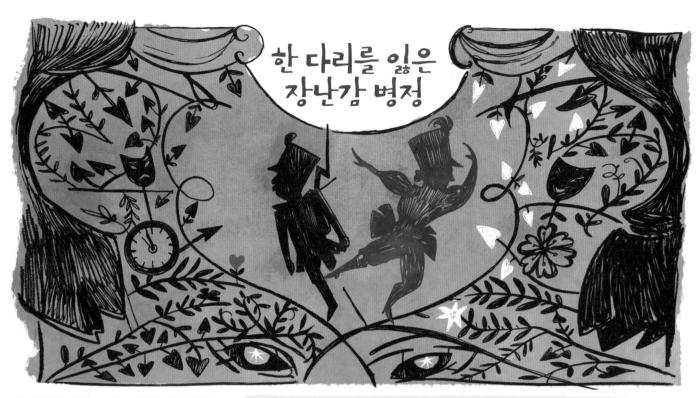

한 다리를 잃은 장난감 병정

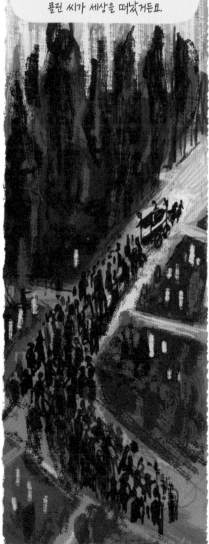

겨울이 다가올 즈음 우리 시인은 코펜하겐으로 돌아왔어요. 안데르센의 두 번째 아버지였던 콜린 씨가 세상을 떠났거든요.

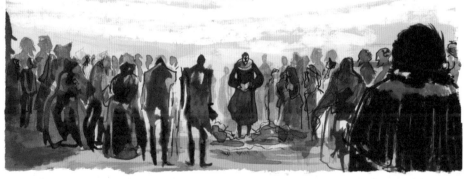

장례식이 열리고, 콜린 씨는 차갑게 얼어붙은 대리석 아래 묻혔어요. 조문객은 콜린 씨에게 애도를 표했어요.

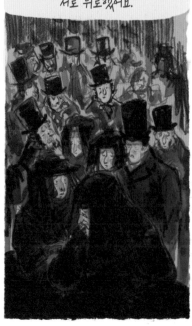

콜린가의 사람들은 함께 슬퍼하며 서로 위로했어요.

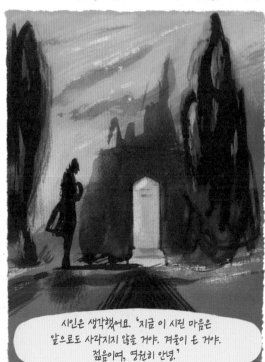

시인은 생각했어요. '지금 이 시린 마음은 앞으로도 사라지지 않을 거야. 겨울이 또 거야. 젊음이여, 영원히 안녕.'

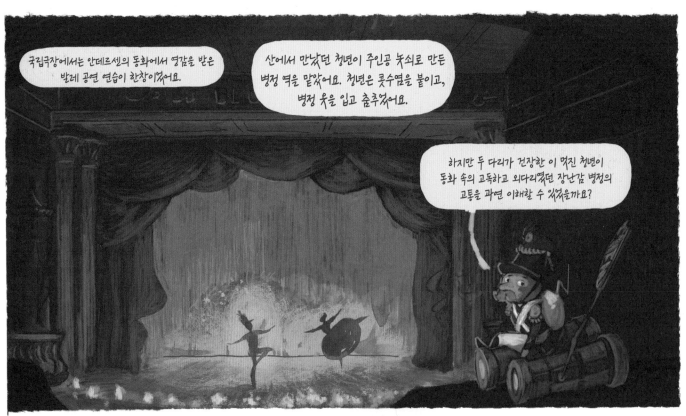

국립극장에서는 안데르센의 동화에서 영감을 받은 발레 공연 연습이 한창이었어요.

산에서 만났던 청년이 주인공 놋쇠로 만든 병정 역을 맡았어요. 청년은 콧수염을 붙이고, 병정 옷을 입고 춤추었어요.

하지만 두 다리가 건장한 이 멋진 청년이 동화 속의 고독하고 외다리였던 장난감 병정의 고통을 과연 이해할 수 있었을까요?

청년의 춤은 완벽하고 우아했어요. 물론이죠! 청년의 다리는 멀쩡했으니까요. 하지만 동화와는 정말 어울리지 않았어요.

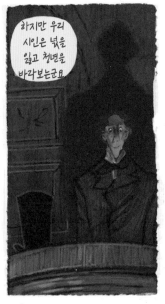

하지만 우리 시인은 넋을 잃고 청년을 바라보는군요.

동화 속 발레리나 역을 맡은 여자 무용수도 청년에게 반한 것 같아요.

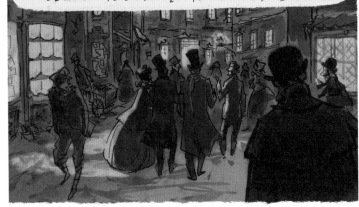

연습이 끝나면 단원들은 함께 식사하며 저녁을 보냈어요. 그들을 보며 시인은 생각했어요. '저들은 운이 좋군. 다 같이 일하고 시간을 보내니까. 나는 늘 고독하게 홀로 책상에 앉아서 펜과 씨름하는데….'

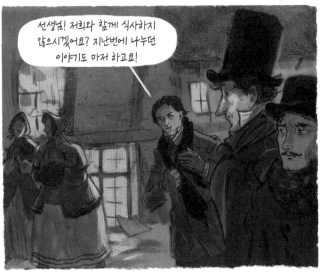

선생님! 저희와 함께 식사하지 않으시겠어요? 지난번에 나누던 이야기도 마저 하고요!

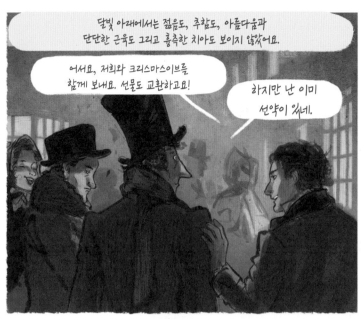

달빛 아래에서는 젊음도, 추함도, 아름다움과
단단한 근육도 그리고 흉측한 치아도 보이지 않았어요.

어서요, 저희와 크리스마스이브를
함께 보내요. 선물도 교환하고요!

하지만 난 이미
선약이 있네.

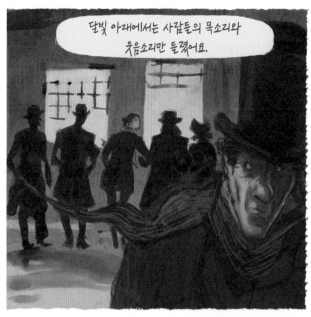

달빛 아래에서는 사람들의 목소리와
웃음소리만 들렸어요.

모두 메리 크리스마스!
아버지가 바라셨던
것처럼 우리 가족과
지인들이 여전히 끈끈히
이어져 있음을
감사합시다!

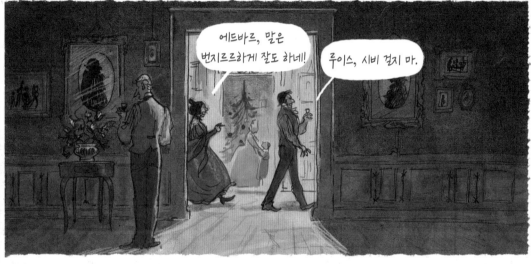

에드바르, 말은
번지르르하게 잘도 하네!

루이스, 시비 걸지 마.

안데르센, 에드바르가
아버지 집을 팔려고 하는 걸 알았어?

루이스,
어린애처럼 굴래?

에드바르! 여긴 가족 모두의 집이야. 당신 형과 루이스,
아이들 그리고 당신도 이 집에서 태어났잖아.
나 역시 이곳에 추억이 많이 있다고….

하지만 지금은 그중 누구도
이곳에 살지 않지. 집이 너무 낡고,
불편하고, 촌스러우니까!

하늘에서 아버지가
저 말을 들으셨다면!

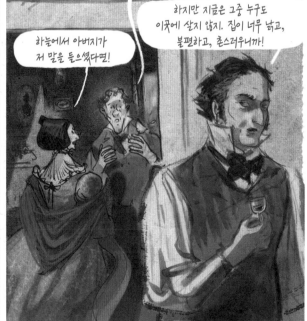

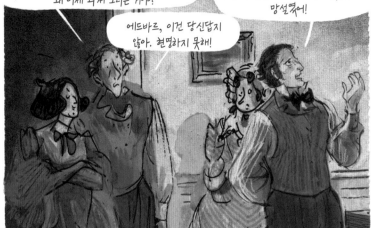

하지만 지금까지 잘 지냈잖아?
왜 이제 와서 그러는 거야?

바로 이런 반응이 예상했기 때문이지!
오늘 이 말을 꺼내기까지 오랫동안
망설였어!

에드바르, 이건 당신답지
않아. 현명하지 못해!

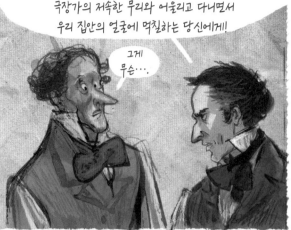

지금 충고하는 건가? 내가 왜 그런 말을 당신에게 들어야 하지?
극장가의 저속한 무리와 어울리고 다니면서
우리 집안의 얼굴에 먹칠하는 당신에게!

그게
무슨⋯.

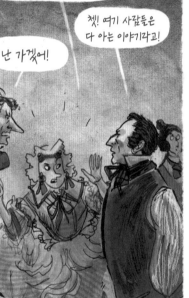

그만 해요, 에드바르! 그런 끔찍한 말을 하다니.
당장 안데르센 씨에게 사과하세요!

쳇! 여기 사람들은
다 아는 이야기라고!

난 가겠어!

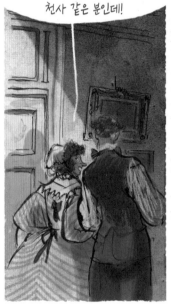

세상에, 어쩜 저렇게 못됐을까?
안데르센 씨는 우리 가족에게
천사 같은 분인데!

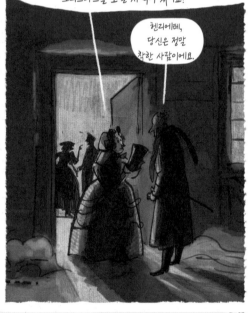

안데르센 씨는 내가 아는 사람 중에서 제일
신앙심이 깊은 분이세요. 가장 행복하게
크리스마스를 보낼 자격이 있어요!

헨리에테,
당신은 정말
착한 사람이에요.

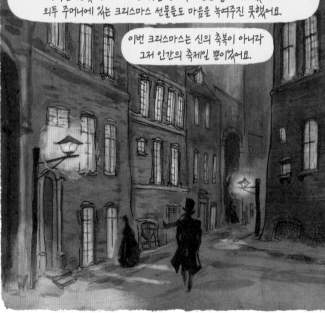

그리하여 독실한 우리 시인은 크리스마스에 홀로 집으로 돌아갔어요.
차가운 달빛 아래에서 눈 위를 걸으며 시인은 춥고 외로웠어요.
외투 주머니에 있는 크리스마스 선물들도 마음을 녹여주진 못했어요.

이번 크리스마스는 신의 축복이 아니라
그저 인간의 축제일 뿐이었어요.

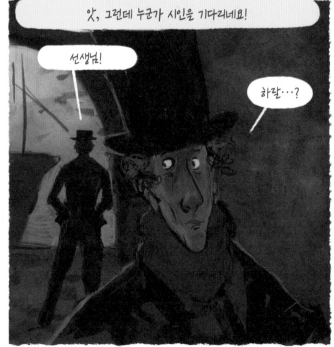

앗, 그런데 누군가 시인을 기다리네요!

선생님!

하랄⋯?

이리로 올라오게!

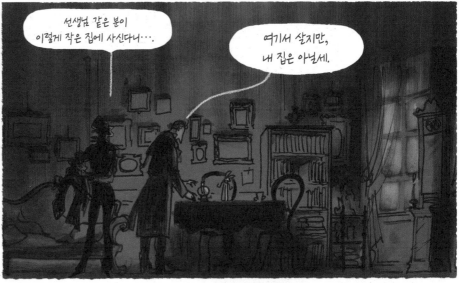

선생님 같은 분이
이렇게 작은 집에 사신다니….

여기서 살지만,
내 집은 아닐세.

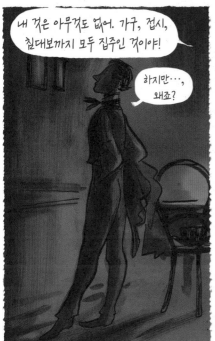

내 것은 아무것도 없어. 가구, 접시,
침대보까지 모두 집주인 것이야!

하지만…,
왜죠?

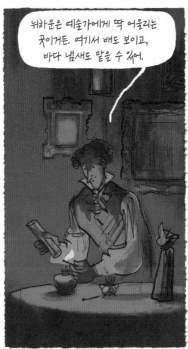

뉘하운은 예술가에게 딱 어울리는
곳이거든. 여기서 배도 보이고,
바다 냄새도 맡을 수 있어.

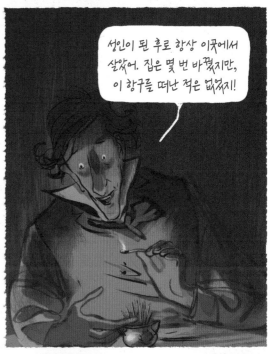

성인이 된 후로 항상 이곳에서
살았어. 집은 몇 번 바꿨지만,
이 항구를 떠난 적은 없었지!

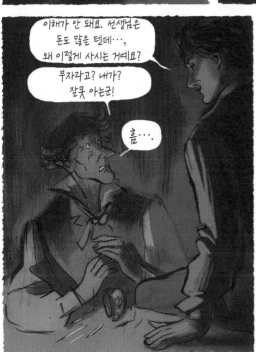

이해가 안 돼요. 선생님은
돈도 많을 텐데…,
왜 이렇게 사시는 거예요?

부자라고? 내가?
잘못 아는군!

흠…

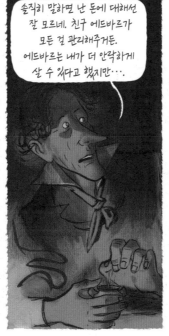

솔직히 말하면 난 돈에 대해선
잘 모르네. 친구 에드바르가
모든 걸 관리해주거든.
에드바르는 내가 더 안락하게
살 수 있다고 했지만….

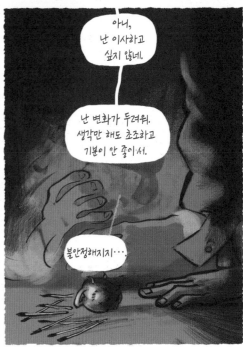

아니,
난 이사하고
싶지 않네.

난 변화가 두려워.
생각만 해도 초조하고
기분이 안 좋아서.

불안정해지지…

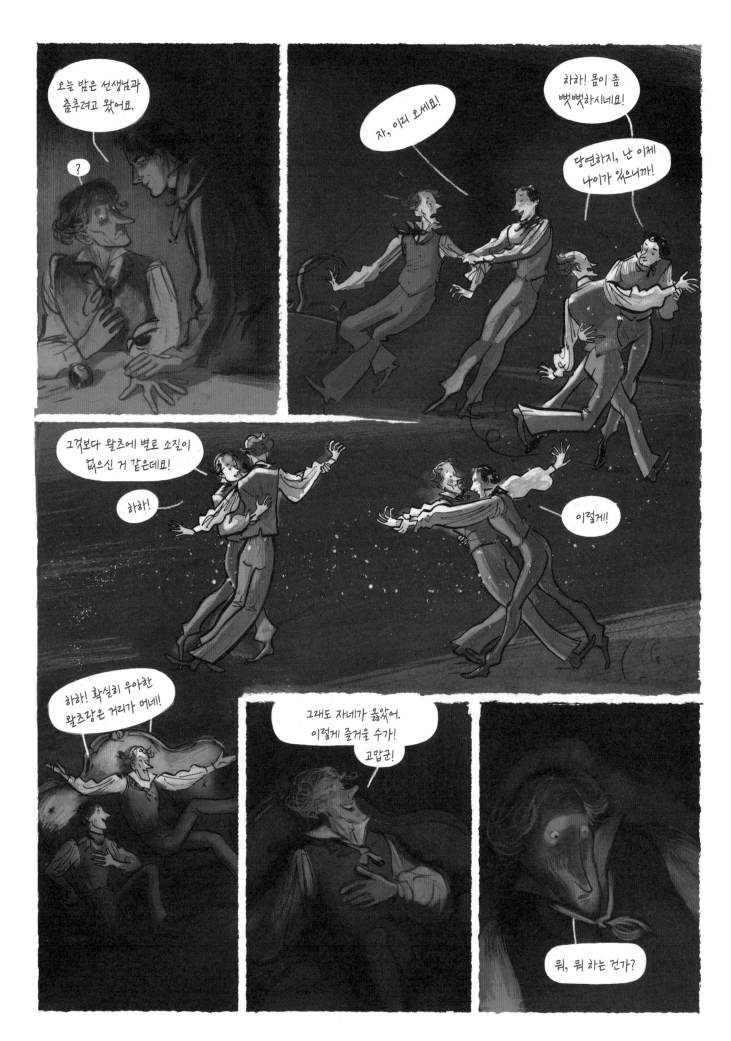

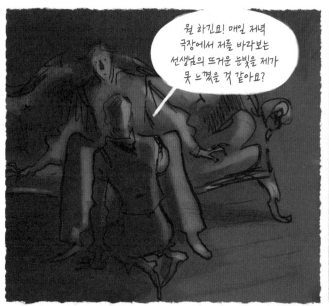

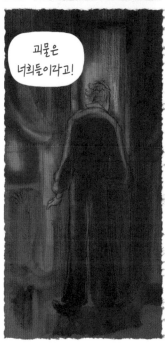

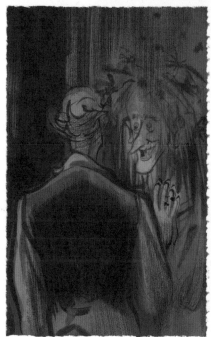

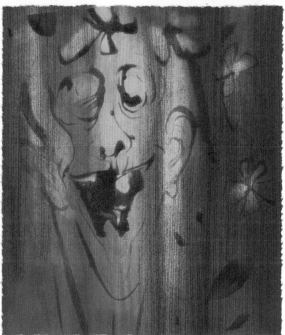

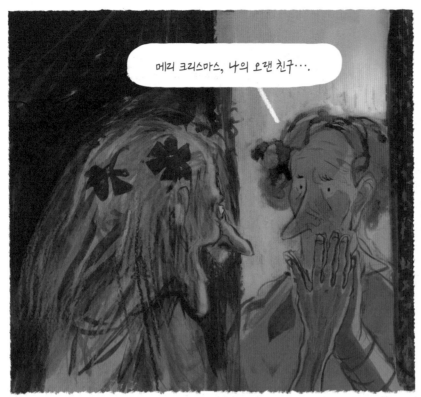

메리 크리스마스, 나의 오랜 친구….

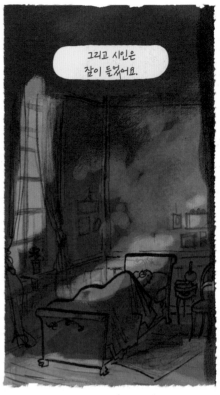

그리고 시인은 잠이 들었어요.

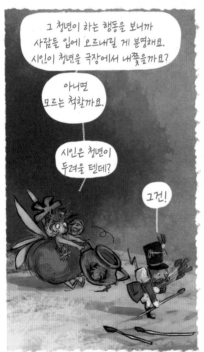

그 청년이 하는 행동을 보니까 사람들 입에 오르내릴 게 분명해요. 시인이 청년을 극장에서 내쫓을까요?

아니면 모르는 척할까요.

시인은 청년이 두려울 텐데?

그건!

사람들은 자기가 말하고 싶은 걸 말하겠지요. 사실 제대로 아는 게 없어도 말이에요!

어쨌든 어른은 아이를 절대 이해할 수 없는 법이랍니다.

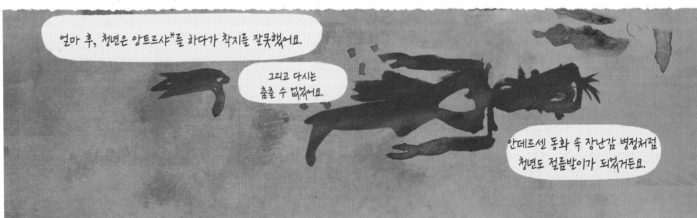

얼마 후, 청년은 앙트르샤*를 하다가 착지를 잘못했어요.

그리고 다시는 춤출 수 없었어요.

안데르센 동화 속 장난감 병정처럼 청년도 절름발이가 되었거든요.

* entrechat, 공중에서 두 발을 교차하는, 발레의 춤 동작.

여행을
마치고
돌아온 시인

그리고 시간은 또 어김없이 흘러갔어요.
몇 달이 지나가고, 몇 년이 흘렀어요.

우리 시인도 이제 할아버지가 되었어요.

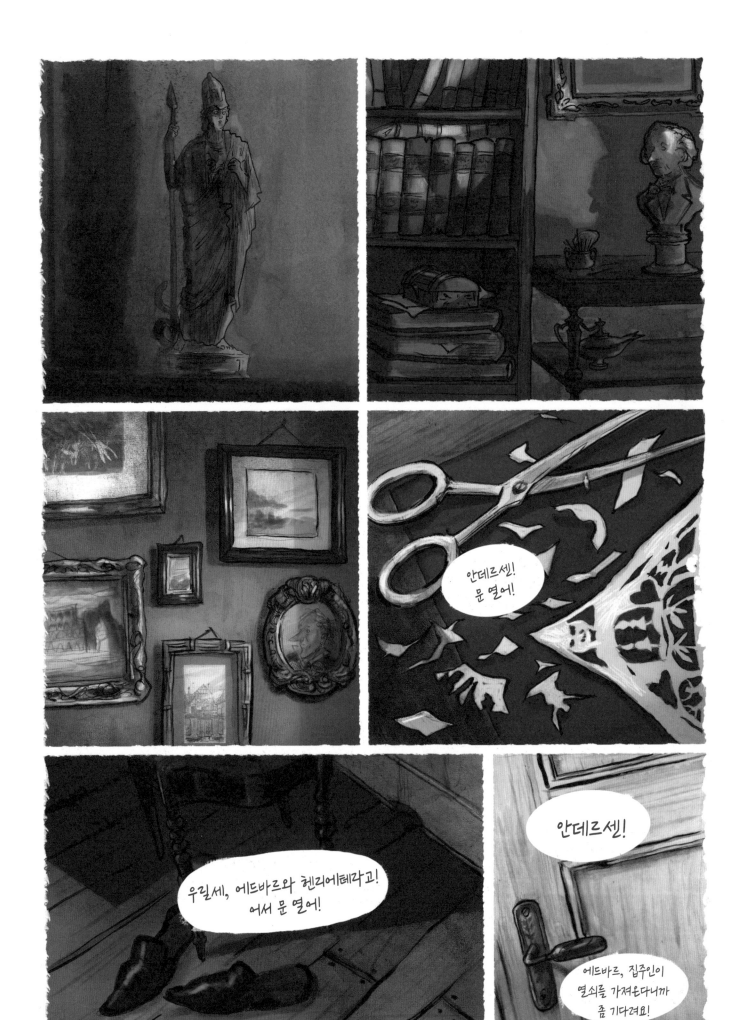

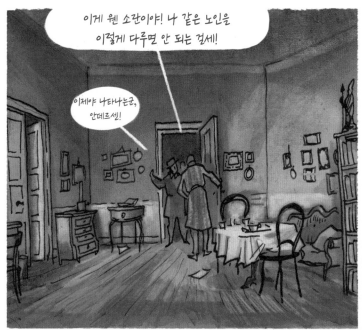

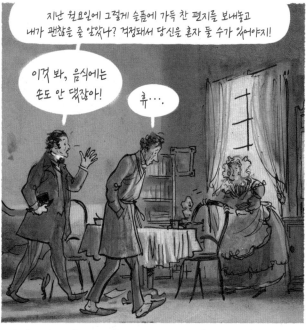

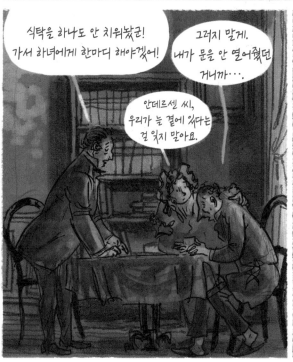

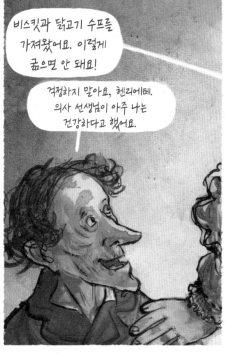

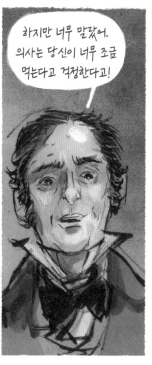

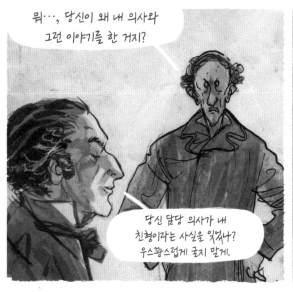

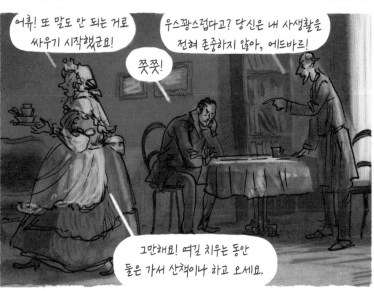

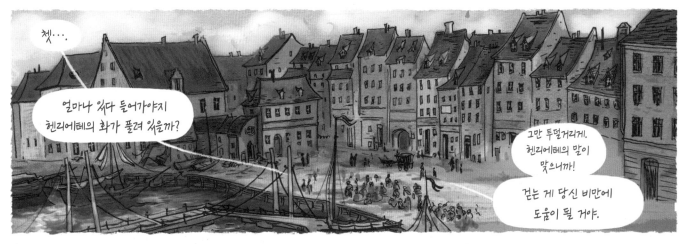

첫…

얼마나 있다 들어가야지
헨리에테의 화가 풀려 있을까?

그만 투덜거리게.
헨리에테의 말이
맞으니까!

걷는 게 당신 비만에
도움이 될 거야.

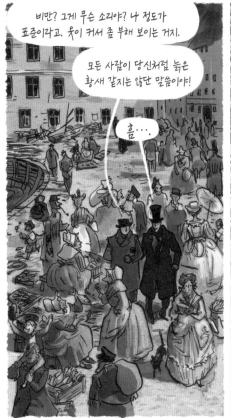

비만? 그게 무슨 소리야? 나 정도가
표준이라고. 옷이 커서 좀 부해 보이는 거지.

모든 사람이 당신처럼 늙은
황새 같지는 않단 말씀이야!

흠…

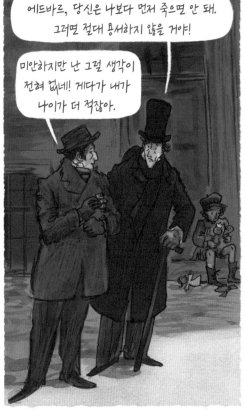

에드바르, 당신은 나보다 먼저 죽으면 안 돼.
그러면 절대 용서하지 않을 거야!

미안하지만 난 그걸 생각이
전혀 없네! 게다가 내가
나이가 더 적잖아.

정말 당신 말대로 됐으면 좋겠어!
마음이 놓이지 않아.

걱정하지
말라니까!

그건 불가능한 일이야!

모험가 기질은 당신에게 있잖아.
다른 세상을 보려고 내가 당신보다 먼저
이 세상을 떠나는 일은 없을 거야.

그리고… 당신이 내게 남길 산더미 같은 일을
생각해보게! 내가 얼마나 일에 있어서 꼼꼼하고
완벽한지 잘 알지? 그 때문이라도
난 당신보다 오래 살아야 해.

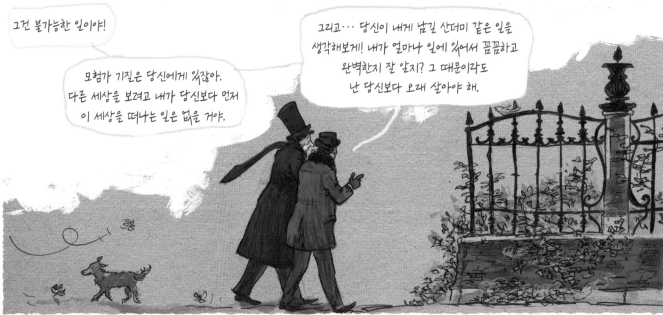

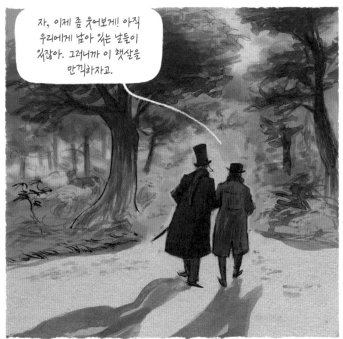

자, 이제 좀 웃어보게! 아직 우리에게 남아 있는 날들이 있잖아. 그러니까 이 햇살을 만끽하자고.

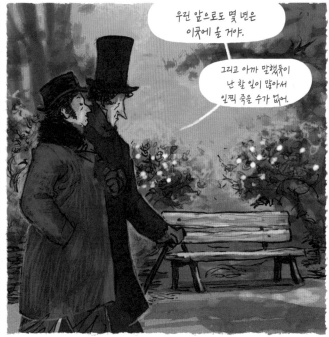

우린 앞으로도 몇 년은 이곳에 올 거야.

그리고 아까 말했듯이 난 할 일이 많아서 일찍 죽을 수가 없어.

우리가 주고받은 그 많은 편지를 정리하는 데에만 수년이 걸리지 않겠나? 그리고 당신의 일기장들도 있지.

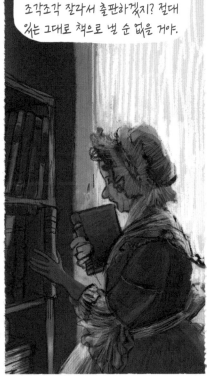

내가 죽으면 당신은 내 일기장을 조각조각 잘라서 출판하겠지? 절대 있는 그대로 책으로 낼 순 없을 거야.

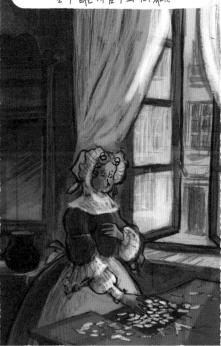

그렇게 당신 손으로 재탄생한 나는 어떤 인물일까? 난 지금도 이미 나 자신도 알 수 없는 사람이 되어버렸네.

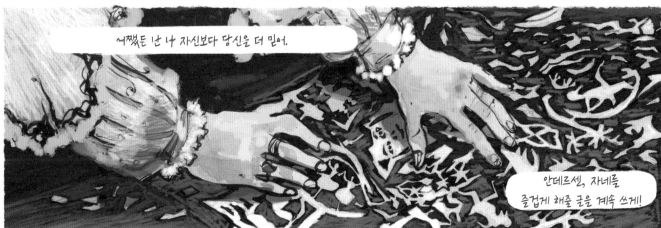

어쨌든 난 나 자신보다 당신을 더 믿어.

안데르센, 자네를 즐겁게 해줄 글을 계속 쓰게!

121

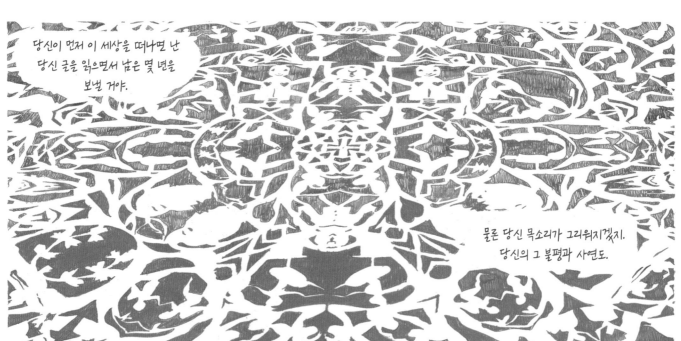

당신이 먼저 이 세상을 떠나면 난
당신 글을 읽으면서 남은 몇 년을
보낼 거야.

물론 당신 목소리가 그리워지겠지.
당신의 그 불평과 사연도.

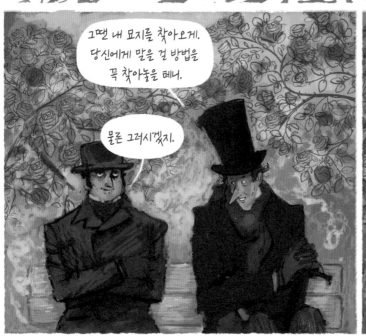

그땐 내 묘지를 찾아오게.
당신에게 말을 걸 방법을
꼭 찾아놓을 테니.

물론 그러시겠지.

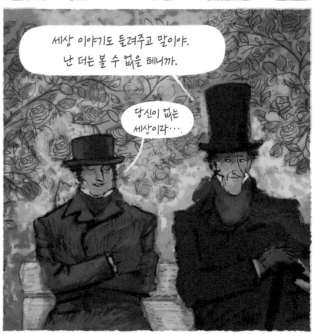

세상 이야기도 들려주고 말이야.
난 더는 볼 수 없을 테니까.

당신이 없는
세상이라···

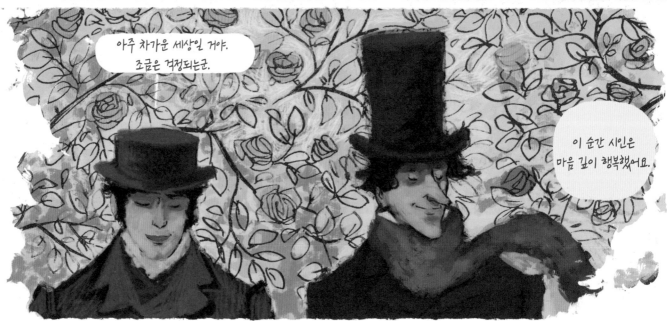

아주 차가운 세상일 거야.
조금은 걱정되는군.

이 순간 시인은
마음 깊이 행복했어요.

122

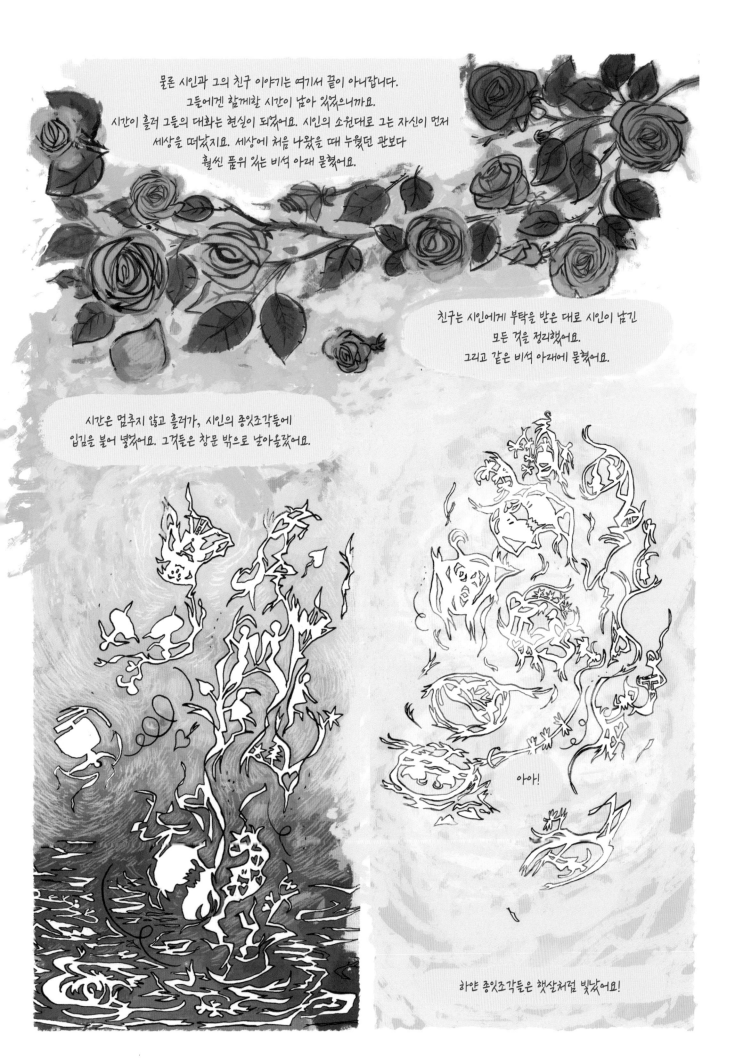

물론 시인과 그의 친구 이야기는 여기서 끝이 아니랍니다.
그들에겐 함께할 시간이 남아 있었으니까요.
시간이 흘러 그들의 대화는 현실이 되었어요. 시인의 소원대로 그는 자신이 먼저
세상을 떠났지요. 세상에 처음 나왔을 때 누웠던 관보다
훨씬 품위 있는 비석 아래 묻혔어요.

친구는 시인에게 부탁을 받은 대로 시인이 남긴
모든 걸을 정리했어요.
그리고 같은 비석 아래에 묻혔어요.

시간은 멈추지 않고 흘러가, 시인의 종잇조각들에
입김을 불어 넣었어요. 그것들은 창문 밖으로 날아올랐어요.

아아!

하얀 종잇조각들은 햇살처럼 빛났어요!

123

어떤 조각들은 거리의 먼지와 뒤섞였어요.

또 어떤 조각들은 새 종이로 다시 태어나
악보나 요리 공책이 되었어요.

또 다른 조각들은 하늘 높이 날아오라
그들의 주인을 다시 만났답니다!

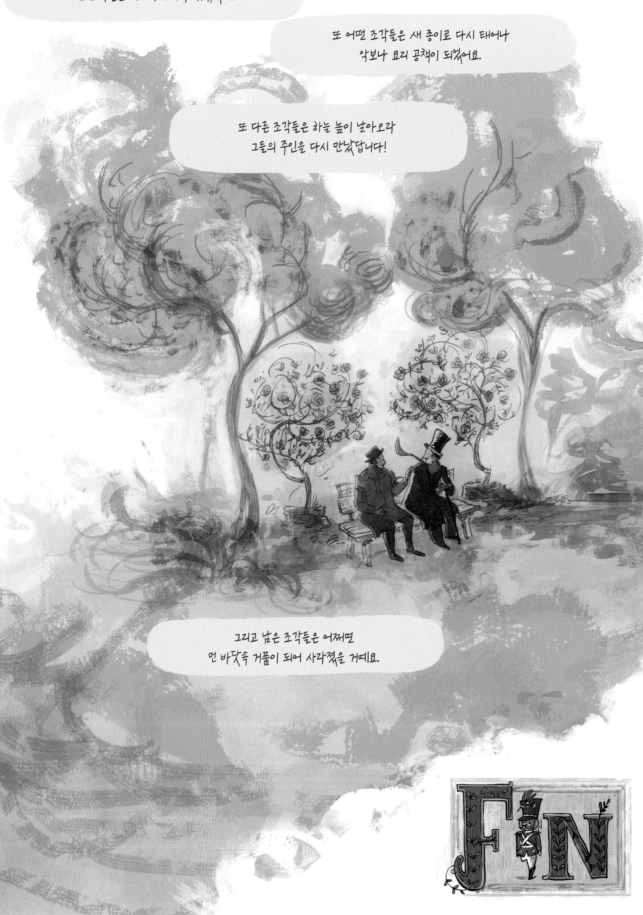

그리고 남은 조각들은 어쩌면
먼 바닷속 거품이 되어 사라졌을 거예요.

한스 크리스티안 안데르센
1805 - 1875
(동화 속으로 들어간 시인)

한스 크리스티안 안데르센(Hans Christian Andersen)은 자기가 창작한 동화 속 주인공들처럼 가난한 집에서 태어났다.

하지만 수많은 여행과 모험으로 인생을 채웠고, 세계적으로 이름을 알린 위대한 작가가 되었다. 그리고 죽음이 찾아온 순간, 가족이나 마찬가지인 지인들로 둘러싸인 안락한 침대에서 숨을 거두었다. 침대 곁에는 젊은 시절 안데르센의 가슴을 아프게 했던 여성의 편지가 들어 있는 작은 가죽 주머니가 놓여 있었다. 얼마나 아름다운 이야기인가. 마치 동화 속의 한 장면을 보는 것 같다. 아닌 게 아니라, 안데르센도 자서전에 이렇게 썼다.

"내 인생은 풍요롭고 행복한 한 편의 동화였다."

이것이 전 세계 아이들에게 사랑받은 동화 작가가 사람들에게 보여주고 싶었던 자신의 모습이었다.

하지만 자신의 바람과 달리 안데르센은 그렇게 간단히 정의 내릴 수 있는 인물이 아니었다. 안데르센의 진짜 어린 시절이 어땠는지 조금이라도 안다면, 얼마나 많은 사실을 자서전에서 삭제하고 그 대신 낭만적이고 기독교적인 미덕이 가득한 이야기로 채웠는지 쉽게 간파할 수 있다(오늘날의 독자는 자서전에서 깔린 낭만주의 시대 특유의 과장된 분위기 탓에 거부감이 들 수도 있다).

예컨대 자서전에는 안데르센이 태어나기 전에 어머니가 이미 딸을 출산한 적이 있었다는 사실이 나오지 않는다. 안데르센의 아버지를 만나기 전에 어머니가 미혼모였다는 이야기는 19세기 초 기독교 사회의 가치관에 크게 어긋나는 것이었다. 도덕적 비난뿐만 아니라 법적 처벌을 받을 수도 있었다. 그 때문인지 어머니는 딸을 일찍이 포기했고, 안데르센은 이복 누나와 함께 산 적이 없었다. 버려진 소녀는 그 뒤 기독교와는 거리가 먼 삶을 살았다(이것은 직설적으로 말하는 것

한스 크리스티안 안데르센의 종이 오리기 작품

을 피하려는 당시 표현이고, 다시 말해 소녀는 매춘부였다). 이러한 이복 누나의 존재는 다른 가족들과 마찬가지로 안데르센이 숨기고 싶어 했던 개인사다. 할아버지의 광기, 어머니의 알코올중독처럼 말이다. 이 모든 이야기는 절대로 자서전 혹은 다른 그 어떤 곳에서도 발설되어서는 안 되었다.

반면에, 자서전과 달리 동화와 소설에는 매우 개인적인 안데르센의 면모가 풍부하게 담겨 있다. 안데르센을 아는 사람이라면 등장인물들이 안데르센과 그 주변의 실재 인물들을 닮았다는 것을 느낄 수 있다. 안데르센은 글을 통해 가슴 속의 응어리를 풀어내려고 했던 것 같다. 어디에서도 자기 자리를 찾지 못했던 초라하고 못생긴 오리 새끼는 한스 크리스티안 안데르센 바로 그 자신이었다. 그리고 안데르센은 성냥팔이 소녀처럼 얼어붙은 몸을 녹일 아늑한 집이 없는, 늘 굶주리던 소년이었다. 두 팔 벌려 맞이하는 할머니, 맛있는 음식, 따뜻한 난로, 성탄절 파티는 오로지 환상 속에서만 존재했다. 이후 성년의 된 안데르센은 또 다른 경험들을 글 속에 담았다. 사랑하는 이에게 진실한 마음을 고백할 수 없어서 떠나보내야 했던 인어공주의 이야기가 바로 안데르센의 고통스러운 사랑 이야기였다.

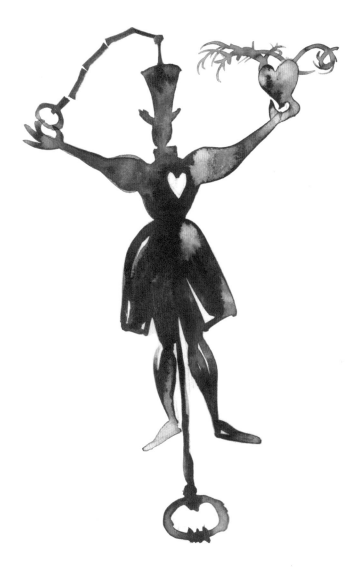

이처럼 우리는 자서전보다는 동화와 편지, 일기장에서 엿보이는 인간적인 안데르센에 더 잘 공감할 수 있다. 자서전에는 어린 시절의 비참한 환경에서 벗어나 작가로 유명해질 수 있었던 이유인 다양한 예술적 재능과 기독교인으로서의 덕성만이 강조되어 있을 뿐이다. 더불어 안데르센을 찬양하고 후원한 여러 귀족과 유명인 그리고 수많은 메달, 훈장, 찬사가 담긴 긴 목록이 나열되어 있다.

따라서 진짜 안데르센을 이해하려면 그의 동화를 봐야 한다. 그 속에서 영리하고, 현실을 날카로운 시각으로 바라보는 관찰자이자 해학을 좋아했던 한 예술가의 흔적을 찾아봐야 한다. 200편이 넘는 동화는 안데르센의 진정한 자서전이다. 그 속에는 한 예술가가 겪은 감정, 비극, 기쁨뿐만 아니라 예술, 성 정체성, 계급사회, 인생의 의미를 진지하게 성찰한 고민이 촘촘히 짜여 있다.

 ## 안데르센과 지인들

안데르센은 열네 살에 집을 떠난 뒤 죽을 때까지 혼자 살았다(비록 그는 가정을 이루고 싶어 했지만). 잘 알려지지 않았지만, 안데르센의 청소년기는 동화 속의 고아처럼 가난하고 기댈 곳이 전혀 없는 삶이었다. 코펜하겐의 부잣집을 전전하며 노래를 부르거나 시를 읊는 대가로 돈을 받았다. 때로는 거지와 다름없이 거리에서 돈을 구걸하며 생계를 유지했다. 작가로서 성공을 거둔 뒤에는 자신을 도와준 사람들과 돈독한 관계를 유지하고자 힘썼다. 매일매일 각기 다른 후원가들 집에서 식사했는데, 그곳에는 안데르센 전용 식기가 따로 있었다. 여행하면서도 편지를 주고받으며 관계가 멀어지지 않도록 세심한 주의를 기울였을 정도로 안데르센에게는 후원가가 매우 중요한 존재였다.

또한 우리는 동화 속의 운이 좋은 소년, 용감하지만 동시에 겁이 많은 탐험가에게서도 안데르센을 발견할 수 있다. 수많은 동화 중에 좋은 예가 있다. 바로 『절름발이 병정(Den standhaftige tinsoldat, 1838)』이다. 절름발이 병정은 하수구로 흘러가는 도랑에서 종이배 위에 앉아 여행에 필요한 신분증을 잘 챙겼는지 따위를 걱정한다. 위험천만한 상황에 놓인 인물이 그런 걱정이나 하는 것은 엉뚱하고 현실감이 떨어져 보인다. 그런데 바로 이러한 면이 안데르센의 실제 모습이다. 수많은 여행을 다닌 안데르센은 대단한 모험심과 용기를 품고 있었지만, 특유의 소심함 탓에 늘 강박증에 시달렸다. 혹시나 통행 허가증을 잃어버리지는 않을까, 국경에서 체포되지는 않을까 하는 극심한 두려움에 시달리느라 국경을 넘기 전날 밤에는 뜬눈으로 밤을 새우기 일쑤였다.

편지와 일기장을 봐도 안데르센에게 절름발이 병정처럼 모순되는 면이 있었음을 확인할 수 있다. 안데르센은 낯선 곳에서 전혀 모르는 사람들과도 열정적으로 대화할 수 있는 사람이었지만, 동시에 우스꽝스러워 보일 정도로 끊임없이 사소한 걱정을 해댄 것이다.

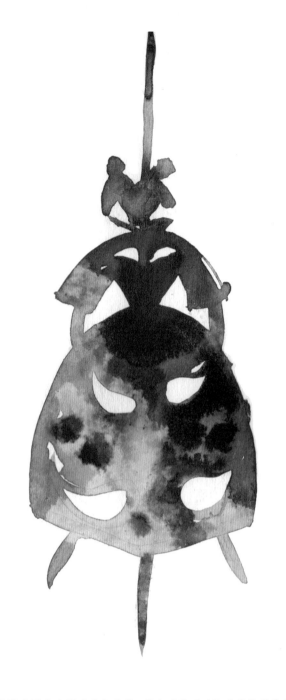

1820년에 태어난 스웨덴의 소프라노 옌뉘 린드(Jenny Lind)는 일찍이 국제적인 명성을 얻었다. 이후 미국으로 건너가 흥행사 바넘(P. T. Barnum)과 함께 일하면서 미국에서도 큰 성공을 거두었다. 당시 바넘의 마케팅은 오늘날 스타 시스템의 시초라 할 정도로 자극적이고 규모가 컸다. 하지만 무엇보다도 자유를 가장 중요하게 생각한 옌뉘 린드는 바넘과 맺은 계약을 파기하고 스스로 모든 것을 결정할 권리를 되찾았다. 그리고 린드의 독립적인 활동에도 대중은 열렬히 환호했다.

오늘날 우리는 1860년대에 유행했던 옌뉘 린드를 모델로 한 다양한 인형을 볼 수 있다. 그만큼 린드는 가수로서 성공했지만 활동 막바지에는 교육자로서도 존경을 받았다. 린드는 어린 소프라노들을 가르치며, 현대 오페라 가수를 양성하는 진정한 교육 체계를 세우는 데 깊은 관심과 열정을 쏟았다.

우리는 린드가 모든 면에서 성공한 삶을 살았다고 볼 수 있다. 소프라노로서 전 세계적으로 인정받았으며, 사랑하는 사람과 인생을 함께했고, 지성인으로서 활발한 활동을 펼쳤기 때문이다. 또한 린드는 삶의 방향을 스스로 결정하고 선택할 권리를 절대로 남에게 넘겨주지 않았다. 그리하여 린드가 1887년 세상을 떠나고 나서 100년이 지난 지금까지도 명성은 사그라지지 않았고, 그를 추념하는 행사가 곳곳에서 이어지고 있다.

후원가 중에서 콜린가가 안데르센과 가장 가까운 관계에 있었다. 요나스 콜린(Jonas Collin) 의원은 안데르센이 왕립 장학금을 받을 수 있도록 도와주었다. 이 장학금으로 안데르센이 교육을 받고 여행을 다닐 수 있었을 뿐만 아니라 그것이 평생 생활비의 기반이 되었다. 그리고 의원의 아들 에드바르 콜린(Edvard Collin)은 훗날 안데르센의 변호사가 되어 글 쓰는 작업 외의 모든 외적인 일을 맡아 처리해주고, 작품의 비평과 교정도 해주었다. 그리고 무엇보다도 에드바르는 안데르센의 가장 가까운 친구였다. 에드바르의 부인 헨리에테(Henriette Collin)는 어머니처럼 안데르센을 따뜻하게 감싸주고 이해해주는 사려 깊은 여성이었다. 또한 의원의 맏아들 테오도르 콜린(Theodor Collin)은 안데르센의 담당 의사였고, 의원의 딸들은 안데르센과 친남매처럼 지냈다. 시간이 흘러 콜린가의 자녀들이 결혼하고 아이를 갖게 됐을 때 안데르센은 그 아이들을 친조카처럼 여겨 동화를 헌정하고, 화려한 아트북이나 종이 콜라주를 만들어주고, 시를 지어주었다.

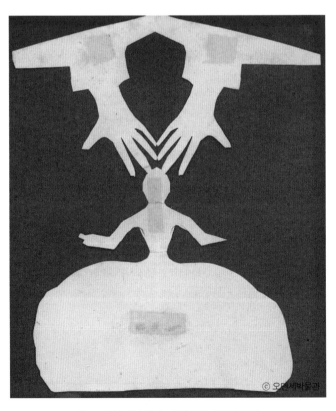

© 오덴세박물관

한스 크리스티안 안데르센의 종이 오리기 작품

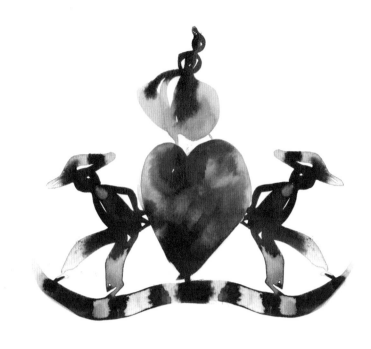

안데르센과 낭만주의 그리고 돈

18세기 말부터 19세기 중엽까지 낭만주의가 유럽을 휩쓸었다. 낭만주의 작품에서는 예술가의 감수성이 중요하게 다뤄진다. 그 내용으로 멜랑콜리, 환상, 유령, 중세풍 공포, 장대한 서사 등이 있으며, 그것은 매우 과장되고 화려하게 표현되었다. 당시 예술가가 인간의 생생한 감정을 숨김없이 드러내고자 했던 욕망 뒤에는 그동안 예술을 지배해온 기독교적, 도덕적 억압에 맞서려는 반발심이 있었다. 이렇게 탄생한 낭만주의 예술은 그 화려함 덕분에 쉽게 이목을 끌기도 하지만, 한편 너무 과장된 탓에 오늘날 대중에게는 외면을 받을 때가 많다.

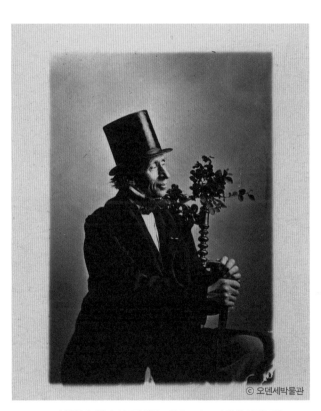

1865년, 덴마크 프리센보르(Frijsenborg)에서 안데르센

© 오덴세박물관

하지만 그러한 인기와 성공이 반드시 돈으로 이어지지는 않았다. 예컨대 안데르센은 첫 작품집 『즉흥시인』으로 작가로서 이름을 알리고, 다음 작품들로 국제적인 명성을 얻었다. 그리하여 책이 불티나게 팔렸지만, 출판사는 첫 출판 때 계약한 금액만 안데르센에게 지급했다. 판매량이 아무리 많아도, 수없이 재판을 찍어도 안데르센은 한 푼도 추가로 받지 못했다. 게다가 외국에서는 불법 번역본이 판을 쳤다. 즉 유럽과 미국의 출판사들은 안데르센의 작품으로 큰돈을 벌어들였지만, 정작 안데르센은 왕립 장학금으로 생계를 유지해야 하는 처지였다. 말년에는 안데르센이 절약하며 생활한 데에다 에드바르 콜린이 재산을 잘 관리해준 덕분에 얼마든지 넉넉하게 살 수 있게 되었다. 하지만 어려서부터 가난에 시달려왔던 안데르센은 항상 돈에 전전긍긍하며 검소한 생활 방식을 바꾸지 않았다. 평생 본인 소유의 집을 가진 적이 없으며 가구가 이미 달린 임대주택에서 살았다. 안데르센은 자신에게 주어진 행운이 어느 날 갑자기 등을 돌리고 사라져버릴 수도 있다고 생각했던 걸까.

어쩌면 안데르센은 자신이 쓴 동화보다 더 동화 같았던 자기 삶을 믿기 어려웠던 것일지도 모르겠다.

화가, 음악가, 작가 등 예술가의 지위에도 변화가 있었다. 다양한 사회적 계층 출신의 예술가가 증가했는데, 그들은 과거처럼 한정된 후원자나 고용주를 위해서만 일하지 않고 자신의 명성과 돈을 얻고자 작업했다. 그 결과 자기 생각과 감정을 작품 속에 더욱 자유롭게 표현할 수 있었다. 몇몇 배우, 가수, 작가는 오늘날의 스타처럼 대중의 큰 인기를 끌기도 했다. 이것은 전에는 없었던 새로운 사회현상이었다.

안데르센 창작동화 목록

안데르센은 생전에 시, 소설, 수필, 동화, 희곡 등 수많은 작품을 창작했다.
'한스 크리스티안 안데르센 센터' 홈페이지 자료에 따르면, 평생 동안 그가 쓴 창작동화는 모두 212편이다.
목록은 그 212편을 발행 순으로 정리한 것이며, 이 중에는 어른을 대상으로 쓴 동화(stories) 56편이 포함되어 있다.
제목은 홈페이지에 표기된 것을 그대로 따라 덴마크어로 표기했고, 국내에서 널리 알려진 작품의 경우 괄호 안에 한국어 제목을 덧붙였다.
안데르센이 사망한 1872년 이후에 발표된 동화들은 시인이 죽은 뒤에 발견되어 출간된 작품들이다.

출처: '한스 크리스티안 안데르센 센터' 홈페이지(andersen.sdu.dk)

창작동화 (어린이 대상, 156편)

순번	작품명	발표일	언어
1	The Tinder Box (부싯깃 상자)	1835.5.8	Danish
2	Little Claus and Big Claus	1835.5.8	Danish
3	The Princess on the Pea	1835.5.8	Danish
4	Little Ida's Flowers	1835.5.8	Danish
5	Thumbelina (엄지 아가씨)	1835.12.16	Danish
6	The Naughty Boy	1835.12.16	Danish
7	The Traveling Companion	1835.12.16	Danish
8	The Little Mermaid (인어공주)	1837.4.7	Danish
9	The Emperor's New Clothes (벌거벗은 임금님)	1837.4.7	Danish
10	The Galoshes of Fortune	1838.5.19	Danish
11	The Daisy	1838.10.2	Danish
12	The Steadfast Tin Soldier (절름발이 병정)	1838.10.2	Danish
13	The Wild Swans	1838.10.2	Danish
14	The Rose Elf (장미 요정)	1839.5.19	Danish
15	The Garden of Paradise	1839.10.19	Danish
16	The Flying Trunk	1839.10.19	Danish
17	The Storks	1839.10.19	Danish
18	The Wicked Prince	1840.1	Danish
19	Ole Lukoie	1841.12.20	Danish
20	The Swineherd	1841.12.20	Danish
21	The Buckwheat	1841.12.20	Danish
22	The Metal Pig	1842.4.30	Danish
23	The Bond of Friendship	1842.4.30	Danish
24	A Rose from Homer's Grave	1842.4.30	Danish
25	The Angel	1843.11.11	Danish
26	The Nightingale	1843.11.11	Danish
27	The Sweethearts / The Top and the Ball	1843.11.11	Danish
28	The Ugly Duckling (미운 오리 새끼)	1843.11.11	Danish
29	The Elder-Tree Mother	1844.12	Danish
30	The Fir Tree	1844.12.21	Danish
31	The Snow Queen (눈의 여왕)	1844.12.21	Danish
32	The Elf Mound	1845.4.7	Danish
33	The Red Shoes (분홍신)	1845.4.7	Danish
34	The Jumpers	1845.4.7	Danish

35	The Shepherdess and the Chimney-Sweep	1845.4.7	Danish
36	Holger Danske	1845.4.7	Danish
37	The Bell	1845.5	Danish
38	Grandmother	1845.10.5	Danish
39	The Darning Needle	1845.12	Danish
40	The Little Match Girl (성냥팔이 소녀)	1845.12	Danish
41	A View from Vartou's Window	1846.12	Danish
42	A Picture from the Ramparts	1846.12	Danish
43	The Old Street Lamp	1847.4.6	Danish
44	The Neighboring Families	1847.4.6	Danish
45	Little Tuck	1847.4.6	Danish
46	The Shadow (그림자)	1847.4.6	Danish
47	The Old House	1847.12	English
48	The Drop of Water	1847.12	English
49	The Happy Family	1847.12	English
50	The Story of a Mother (어머니 이야기)	1847.12	English
51	The Shirt Collar	1847.12	English
52	The Flax	1848	Danish
53	The Phoenix Bird	1850.5	Danish
54	A Story	1851.5.19	Danish
55	The Silent Book	1851.5.19	Danish
56	The Puppet-show Man	1851.5.19	Danish
57	There is a Difference	1851.11	Danish
58	The World's Fairest Rose	1851.11	Danish
59	Thousands of Years from Now	1852.1.26	Danish
60	The Swan's Nest	1852.1.28	Danish
61	The Old Tombstone	1852.2	Danish
62	The Story of the Year	1852.4.5	Danish
63	On Judgment Day	1852.4.5	Danish
64	It's Quite True!	1852.4.5	Danish
65	A Good Humor	1852.4.5	Danish
66	Heartache	1852.11.30	Danish
67	Everything in its Proper Place	1852.11.30	Danish
68	The Goblin and the Grocer	1852.11.30	Danish
69	Under The Willow Tree	1852.11.30	Danish
70	Five Peas from a Pod	1852.12	Danish
71	She Was Good for Nothing	1852.12	Danish
72	The Last Pearl	1853.2	English
73	A Leaf from Heaven	1853.2	English
74	Two Maidens	1853.11	Danish
75	At the Uttermost Parts of the Sea	1854.12	Danish
76	The Money Pig	1854.12	Danish
77	Clumsy Hans	1855.4.30	Danish
78	Ib and Little Christine	1855.4.30	Danish
79	The Thorny Road of Honor	1855.12	Danish
80	The Jewish Girl	1855.12	Danish
81	A String of Pearls	1856.12	Danish

82	The Bell Deep	1856.12	Danish
83	The Bottle Neck	1857.12	Danish
84	Soup on a Sausage Peg	1858.3.2	Danish
85	The Nightcap of the "Pebersvend"	1858.3.2	Danish
86	Something	1858.3.2	Danish
87	The Old Oak Tree's Last Dream	1858.3.2	Danish
88	The A-B-C Book	1858.3.2	Danish
89	The Marsh King's Daughter	1858.5.15	Danish
90	The Racers	1858.5.15	Danish
91	The Stone of the Wise Man	1858.12	Danish
92	The Wind Tells about Valdemar Daae and His Daughters (바람의 이야기)	1859.3.24	Danish
93	The Girl Who Trod on the Loaf	1859.3.24	Danish
94	Ole, the Tower Keeper	1859.3.24	Danish
95	Anne Lisbeth	1859.3.24	Danish
96	Children's Prattle	1859.3.24	Danish
97	The Child in the Grave	1859.12	Swedish
98	Pen and Inkstand	1859.12.9	Danish
99	The Farmyard Cock and the Weathercock	1859.12.9	Danish
100	"Beautiful" (아름다워라!)	1859.12.9	Danish
101	A Story from the Sand Dunes	1859.12.9	Danish
102	Two Brothers	1859.12.25	Danish
103	Moving Day	1860.2.12	Danish
104	The Butterfly	1860.12	Danish
105	The Old Church Bell	1861	German
106	The Bishop of Borglum and his Men	1861.2.27	Danish
107	Twelve by the Mail	1861.3.2	Danish
108	The Beetle	1861.3.2	Danish
109	What the Old Man Does is Always Right	1861.3.2	Danish
110	The Snow Man	1861.3.2	Danish
111	In the Duck Yard	1861.3.2	Danish
112	The New Century's Goddess	1861.3.2	Danish
113	The Ice Maiden	1861.11.25	Danish
114	The Psyche	1861.11.25	Danish
115	The Snail and the Rosebush	1861.11.25	Danish
116	The Silver Shilling	1861.12	Danish
117	The Snowdrop	1862.12	Danish
118	The Teapot	1863.12	Danish
119	The Bird of Folklore	1864.12	Danish
120	The Will-o'-the-Wisps Are in Town	1865.11.17	Danish
121	The Windmill	1865.11.17	Danish
122	In the Children's Room	1865.11.17	Danish
123	Golden Treasure	1865.11.17	Danish
124	The Storm Shifts the Signboards	1865.11.17	Danish
125	Kept Secret but not Forgotten	1866.12.11	Danish
126	The Porter's Son	1866.12.11	Danish
127	Aunty	1866.12.11	Danish
128	The Toad	1866.12.11	Danish

129	Vano and Glano	1867.8.18	Danish
130	The Little Green Ones	1867.12	Danish
131	The Goblin and the Woman	1867.12	Danish
132	Peiter, Peter, and Peer	1868.1.12	Danish
133	Godfather's Picture Book	1868.1.19	Danish
134	Which Was the Happiest?	1868.7.26	Danish
135	The Days of the Week	1868.11	Danish
136	The Rags	1868.12	Danish
137	The Dryad	1868.12.5	Danish
138	What Happened to the Thistle	1869.1	English
139	Luck May Lie in a Pin	1869.4	English
140	Sunshine Stories	1869.5	English
141	The Comet	1869.6	English
142	What One Can Invent	1869.7	English
143	Chicken Grethe's Family	1869.12	English
144	The Candles	1870.7	English
145	What the Whole Family Said	1870.7.1	English
146	Great-Grandfather	1870.8	English
147	The Most Incredible Thing	1870.9	English
148	"Spørg Amagermo'er!"	1871.10.1	Danish
149	Dance, Dance, Doll of Mine!	1871.11.15	Danish
150	The Great Sea Serpent	1871.12.17	Danish
151	The Gardener and the Noble Family	1872.3.30	Danish
152	The Flea and the Professor	1872.12	Danish
153	What Old Johanne Told	1872.12.23	Danish
154	The Gate Key	1872.12.23	Danish
155	The Cripple	1872.12.23	Danish
156	Aunty Toothache	1872.12.23	Danish

창작동화(성인 대상, 56편)

순번	작품명	발표일	언어
1	Dykker-Klokken	1827.12.7	Danish
2	Dødningen	1830.2.2	Danish
3	Alferne paa Heden	1831.9.19	Danish
4	Et Børneeventyr	1831.9.19	Danish
5	Det sjunkne Kloster	1831.10.19	Danish
6	This Fable is Intended for You	1836.10.28	Danish
7	The Talisman	1836.11.4	Danish
8	God Can Never Die	1836.11.18	Danish
9	First Evening	1839.12.20	Danish
10	Second Evening	1839.12.20	Danish
11	Third Evening	1839.12.20	Danish
12	Fourth Evening	1839.12.20	Danish
13	Fifth Evening	1839.12.20	Danish

14	Sixth Evening	1839.12.20	Danish
15	Seventh Evening	1839.12.20	Danish
16	Eighth Evening	1839.12.20	Danish
17	Ninth Evening	1839.12.20	Danish
18	Tenth Evening	1839.12.20	Danish
19	Eleventh Evening	1839.12.20	Danish
20	Twelfth Evening	1839.12.20	Danish
21	Thirteenth Evening	1839.12.20	Danish
22	Fourteenth Evening	1839.12.20	Danish
23	Fifteenth Evening	1839.12.20	Danish
24	Sixteenth Evening	1839.12.20	Danish
25	Seventeenth Evening	1839.12.20	Danish
26	Eighteenth Evening	1839.12.20	Danish
27	Nineteenth Evening	1839.12.20	Danish
28	Twentieth Evening	1839.12.20	Danish
29	Twenty-fourth Evening	1840.2.5	Danish
30	Twenty-second Evening	1840.2.16	Danish
31	Twenty-fifth Evening	1840.2.16	Danish
32	Twenty-seventh Evening	1840.2.16	Danish
33	Twenty-first Evening	1840.12	Danish
34	Twenty-third Evening	1840.12	Danish
35	Twenty-sixth Evening	1840.12	Danish
36	Twenty-eighth Evening	1840.12	Danish
37	Twenty-ninth Evening	1840.12	Danish
38	Thirtieth Evening	1840.12	Danish
39	Thirty-first Evening	1844.12.21	Danish
40	Thirty-second Evening	1847.4	German
41	Thirty-third Evening	1847.4	German
42	The Pigs	1851.5.19	Danish
43	The Court Cards	1869.1	English
44	Danish Popular Legends	1870.1	English
45	Croak!	1926.4.4	Danish
46	The Penman	1926.4.4	Danish
47	Den første Aften	1943	Danish
48	The Poor Woman and the Little Canary Bird	1949	English
49	Urbanus	1949	English
50	Folks Say	1949	English
51	Kartoflerne	1953	Danish
52	Æblet	1959	Danish
53	Temperamenterne	1967	Danish
54	Vor gamle Skolemester	1967	Danish
55	De blaae Bjerge	1972.12.23	Danish
56	Hans og Grethe	1972.12.23	Danish

글·그림 | **나탈리 페를뤼**

프랑스의 그래픽 노블 전문 작가. 세계 만화 예술의 메카 앙굴렘 예술대학에서 만화를 공부했다. 인물 심리에 대한 섬세하고 기발한 묘사가 돋보이는 나탈리 페를뤼는 프랑스에서 시나리오 작가이자 만화 작화가로서 왕성하게 활동하고 있다. 중세시대 소설을 각색한 『아름다운 이방인(Le Bel Inconnu)』을 비롯해 『아가트의 편지(Lettre d'Agathe)』·『엘리사(Elisa)』·『그네 탄 이브(Eve sur la Balancire)』·『에테르 글리스터 (Ether Glister)』·『마담 달(Madame La lune)』·『학교의 말들(Paroles d'eole)』·『구출된 아이들(Les Enfants sauve)』·『내 고양이(Mon Chat aMoi)』·『암흑의 세월(Les Anne Noires)』 등 수많은 작품에 참여했으며, 국내에 소개된 책으로는 『삶이 좀 엉켰어』(공저, 미메시스, 2014)·『만화의 미래 2030』(공저, 이숲, 2016) 등이 있다. 『안데르센: 동화 속으로 들어간 시인』은 나탈리 페를뤼가 단독 저술한 국내 첫 번역 도서로, 이 책에서 그는 안데르센이 남긴 수많은 창작동화의 모티브와 소재를 차용해 광기와 동심으로 가득찬 인간 안데르센의 삶과 예술을 촘촘하게 복원했다.

옮긴이 | **맹슬기**

프랑스 베르사유 보자르의 '아틀리에 뒤 리브르'(북 아틀리에)에서 유럽의 전통예술제본을 공부하고 있다. 국제문화교류단체 '해바라기 프로젝트'의 창립 멤버(2008년)로, 프랑스 각지의 관광지와 박물관에 배포할 무료 한국어 안내책자 제작을 위해 번역에 참여했던 일이 계기가 되어 전문 출판 기획 및 번역을 하게 됐다. 2015년부터는 논픽션 장르만 고수하는 해바라기 프로젝트에서 독립해 예술 분야로 활동 영역을 넓혔다. 지금까지 번역한 작품으로는 『새내기 유령』·『로버트 카파』·『앙리 카르티에 브레송』·『이브 프로젝트』·『하루의 설계도』·『악어 프로젝트』·『글렌 굴드』·『만화로 보는 기후변화의 거의 모든 것』·『굿모닝 예루살렘』·『체르노빌의 봄』·『어느 아나키스트의 고백』 등이 있다.

그래픽 평전 011

안데르센
동화 속으로 들어간 시인

초판 1쇄 발행 2018년 10월 1일
글·그림 나탈리 페롤뤼
옮긴이 맹슬기
펴낸이 윤미정

책임편집 성기병
책임교정 김계영
홍보 마케팅 양혜림
디자인 엄세희

펴낸곳 푸른지식 | 출판등록 제2011-000056호 2010년 3월 10일
주소 서울특별시 마포구 월드컵북로 16길 41 2층
전화 02)312-2656 | 팩스 02)312-2654
이메일 dreams@greenknowledge.co.kr
블로그 greenknow.blog.me
ISBN 979-11-88370-22-1 03600

* 잘못된 책은 바꾸어 드립니다.
* 책값은 뒤표지에 있습니다.

이 도서의 국립중앙도서관 출판예정도서목록(CIP)은
서지정보유통지원시스템 홈페이지(http://seoji.nl.go.kr)와
국가자료공동목록시스템(http://www.nl.go.kr/kolisnet)에서
이용하실 수 있습니다. (CIP제어번호: CIP2018029473)